デコレーション・グラフィックス

Decoration Graphics

装飾で魅力的にみせるデザイン

PIE International

Decoration Graphics

PIE International Inc.
2-32-4 Minami-Otsuka, Toshima-ku, Tokyo 170-0005 JAPAN
sales@pie.co.jp

ISBN 978-4-7562-4978-4 Printed in Japan

✕ ᵕᵕᵕ Contents ᵕᵕᵕ ✕
もくじ

004　Foreword　はじめに

008　Editorial Note　エディトリアルノート

009　New Retro　ニューレトロ

053　Elegant　エレガント

079　Girly　ガーリー

105　Natural　ナチュラル

127　Pop　ポップ

153　Japanese　ジャパニーズ

187　Stylish　スタイリッシュ

205　Logo　ロゴ

217　Index　インデックス

はじめに

文字や図版を引き立てる装飾＝デコレーションは、ポスターや
フライヤー、パッケージ、ロゴなど、あらゆるグラフィック
ワークにおいて有用な手法です。

本書では飾りケイやフレーム、背景の模様などを上手く使った
装飾性の高いグラフィック作品をニューレトロ・エレガント・
ガーリー・ナチュラル・ポップ・ジャパニーズ・スタイリッ
シュ、そしてロゴの8つのコンテンツ別に紹介します。

本書で紹介する装飾のデザインは、主役でこそないもののポス
ターならばメインとなる要素を、パッケージならば商品をより
一層魅力的に、訴求力のあるものに格上げする名脇役といえる
でしょう。それは、見る人の心を動かし、惹きつける最高の演
出となるはずです。

本書がデザイン制作の場において、表現力の幅と可能性を広
げるヒントになれば幸いです。

最後になりましたが、本書の制作にあたり作品をご提供いただ
いた方々、およびご協力を賜りましたすべての方々に心よりお
礼申し上げます。

パイ インターナショナル編集部

Foreword

Decoration—ornamentation to enhance text and illustration—is a versatile technique used in a diverse range of graphic design, including posters and fliers, packaging and logos.

This volume showcases some highly decorative examples of graphic works making clever use of ornamental lines and frames, background patterns and more, divided into eight sections: New Retro, Elegant, Girly, Natural, Pop, Japanese, Stylish and Logo.

The decorative designs presented herein, although by no means the stars of the show, could be likened to famous supporting actors, in the case of a poster elevating the main element, and in packaging, the product, to something more attractive, more appealing.

As such they surely represent the highest form of production, stirring and seducing the soul of the viewer.

Hopefully this book will offer inspiration to those working in design and keen to expand the range and possibilities of their artistic expression.

Last but not least, allow us to offer our sincere thanks to all those who kindly supplied their work for this book, and everyone else who helped bring it to fruition.

The editors, PIE International

Editorial Note

エディトリアルノート

p 009 - 204

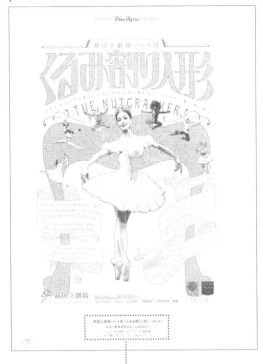

p 205 - 216

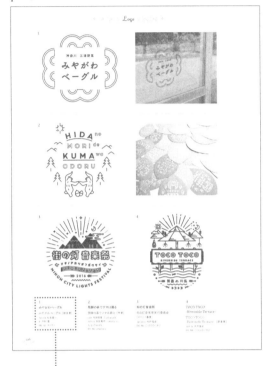

作品名　媒体	Name of work　Medium
クライアント［業種］	Client［Type of Industry］
スタッフクレジット	Staff Credit

作品名	Name of work
クライアント［業種］	Client［Type of Industry］
スタッフクレジット	Staff Credit

※スタッフクレジットの略称は以下の通りに表記しております。

CD: クリエイティブ・ディレクター	Creative Director
AD: アート・ディレクター	Art Director
D: デザイナー	Designer
CW: コピーライター	Copy Writer
P: フォトグラファー	Photographer
I: イラストレーター	Illustrator
MD: モデル	Model
ST: スタイリスト	Stylist
HM: ヘアメイク	Hair & Makeup
Pr: プロデューサー	Producer
Dr: ディレクター	Director
A: 広告代理店	Advertising Agency
DF: デザイン会社	Design Firm
SB: 作品提供者（社）	Submitter

※左記以外の制作者呼称は、省略せずに掲載しております。
All other production titles are unabbreviated.

※カテゴリーはデザイン上のイメージとして分類しているものです。
The works are categorized by the impression of their design styles.

※本書に掲載されています制作物は既に終了しているものもございますので、ご了承ください。
Please note that some works are no longer deployed.

※作品提供者の意向により、データの一部記載していない場合がございます。
Some credit data has been omitted at the contributor's request.

※各企業名に附属する、株式会社、（株）、および有限会社、（有）などの表記は、
省略させていただいております。
The Kabushiki-gaisha(K.K./Inc.) and Yugen-gaisha(Ltd.) portions of all
company names have been omitted.

※本書に記載された企業名・商品名は、掲載各社の商標または登録商標です。
Company and product names that appear in this book are trademarks and /
or registered trademarks.

New Retro ニューレトロ

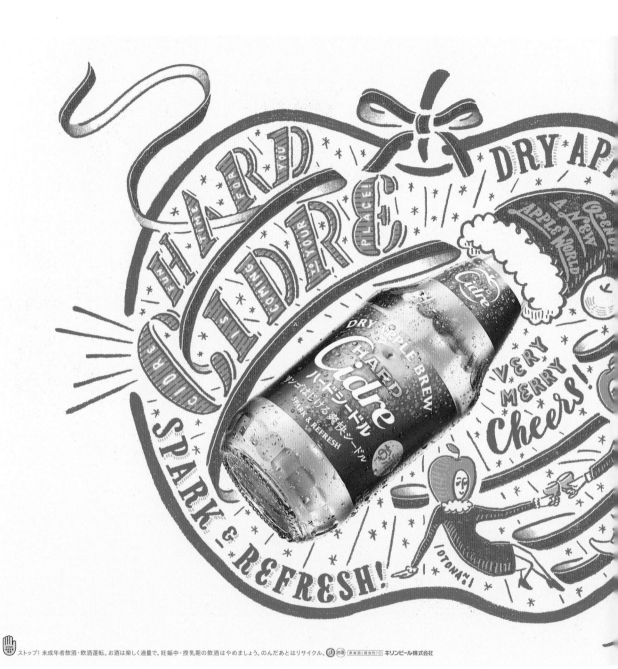

ストップ！ 未成年者飲酒・飲酒運転。お酒は楽しく適量で。妊娠中・授乳期の飲酒はやめましょう。のんだあとはリサイクル。 キリンビール株式会社

KIRIN HARD CIDRE 2016 X'mas
ポスター

キリンビール［飲料製造業］

CD, CW: 中村眞弥　AD: 堤 裕紀 / 岡本彩花　D: 小林るみ子
CW: 姉崎真歩　P: 青山たかかず　I: チョークボーイ　A: 電通
DF, SB: CREATIVE POWER UNIT

KIRIN

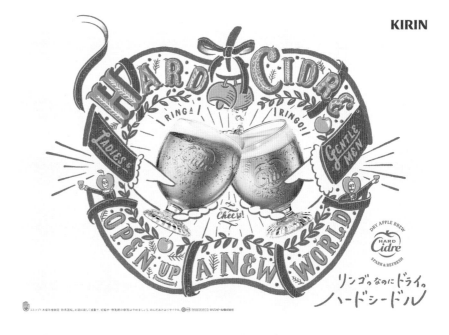

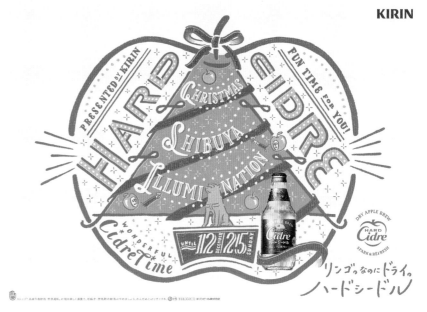

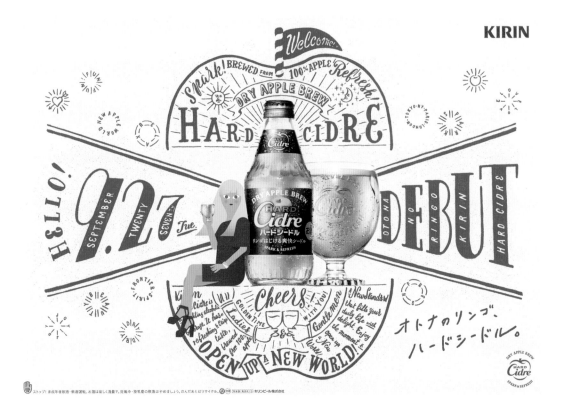

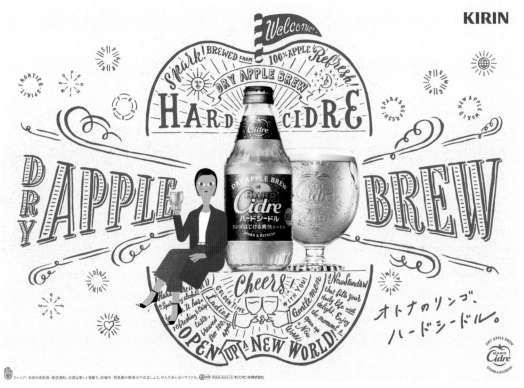

KIRIN HARD CIDRE 2016　ポスター

キリンビール［飲料製造業］

CD, CW: 中村眞弥　AD: 堤 裕紀 / 岡本彩花　D: 小林るみ子　CW: 姉崎真歩　P: 青山たかかず
I: 土谷尚武 / チョークボーイ　A: 電通　DF, SB: CREATIVE POWER UNIT

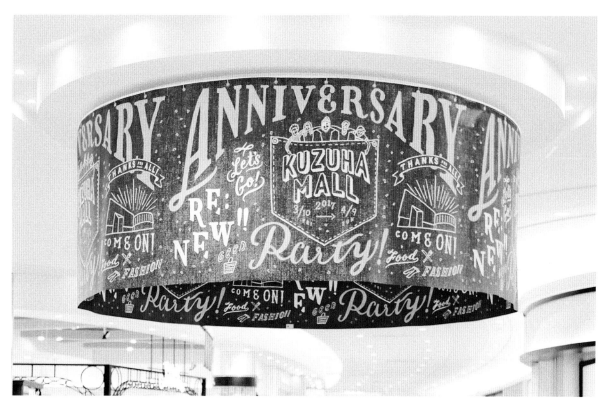

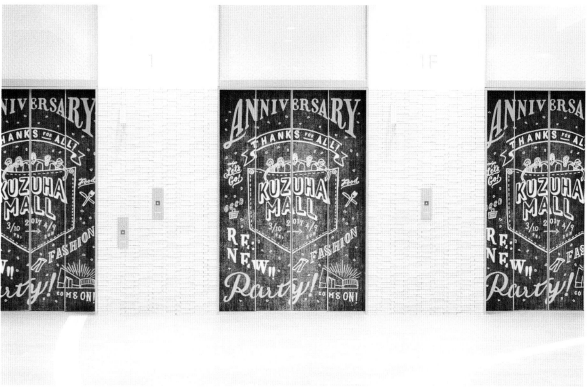

KUZUHA MALL 12th ANNIVERSARY
ポスター / イベントツール
KUZUHA MALL［商業施設］
SB: CHALKBOY

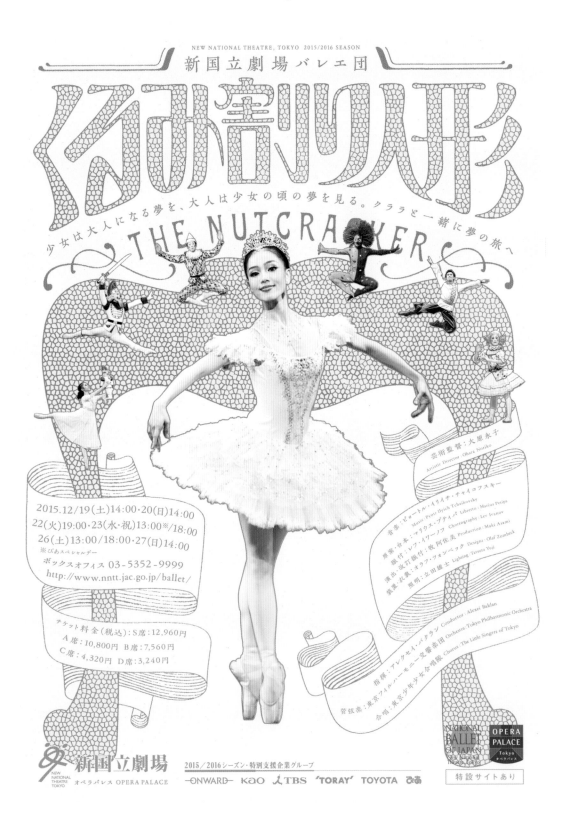

NEW NATIONAL THEATRE, TOKYO 2015/2016 SEASON
新国立劇場バレエ団
くるみ割り人形
少女は大人になる夢を、大人は少女の頃の夢を見る。クララと一緒に夢の旅へ
THE NUTCRACKER

芸術監督：大原永子
Artistic Director : Ohara Noriko

音楽：ピョートル・イリイチ・チャイコフスキー
Music : Pyotr Ilyich Tchaikovsky
原案・台本：マリウス・プティパ Libretto : Marius Petipa
振付：レフ・イワーノフ Choreography : Lev Ivanov
振付・改訂振付：牧阿佐美 Production : Maki Asami
演出・衣裳：オラフ・フォンベック Designer : Olaf Zombeck
装置・衣裳：オラフ・フォンベック
照明：立田雄士 Lighting : Tatsuta Yuji

2015.12/19(土)14:00・20(日)14:00
22(火)19:00・23(水・祝)13:00※/18:00
26(土)13:00/18:00・27(日)14:00
※ぴあスペシャルデー
ボックスオフィス 03-5352-9999
http://www.nntt.jac.go.jp/ballet/

チケット料金(税込)：S席：12,960円
A席：10,800円　B席：7,560円
C席：4,320円　D席：3,240円

指揮：アレクセイ・バクラン Conductor : Alexei Baklan
管弦楽：東京フィルハーモニー交響楽団 Orchestra : Tokyo Philharmonic Orchestra
合唱：東京少年少女合唱隊 Chorus : The Little Singers of Tokyo

NATIONAL BALLET OF JAPAN
New National Theatre, Tokyo

OPERA PALACE Tokyo
オペラパレス

特設サイトあり

新国立劇場
NEW NATIONAL THEATRE TOKYO
オペラパレス OPERA PALACE

2015／2016シーズン・特別支援企業グループ
ONWARD　kao　TBS　'TORAY'　TOYOTA　ぴあ

新国立劇場バレエ団「くるみ割り人形」 ポスター
新国立劇場運営財団［公益財団法人］
AD, D: 中山智裕（サン・アド）　D: 都築 陽
Pr: 守屋その子（サン・アド）　DF, SB: サン・アド

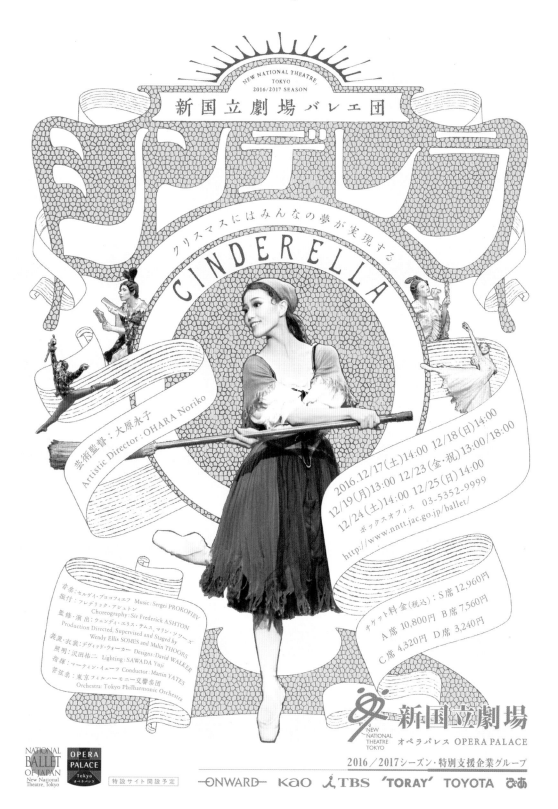

新国立劇場バレエ団「シンデレラ」 ポスター

新国立劇場運営財団［公益財団法人］

AD, D: 中山智裕（サン・アド）　D: 都築 陽
Pr: 守屋その子（サン・アド）　DF, SB: サン・アド

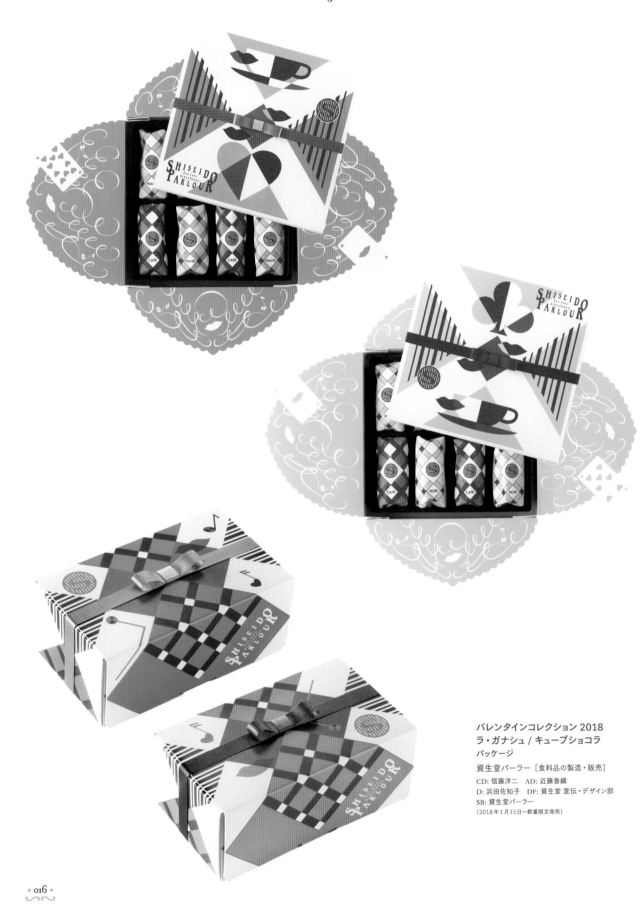

バレンタインコレクション 2018
ラ・ガナシュ / キューブショコラ
パッケージ
資生堂パーラー［食料品の製造・販売］
CD: 信藤洋二　AD: 近藤香織
D: 浜田佐知子　DF: 資生堂 宣伝・デザイン部
SB: 資生堂パーラー
（2018年1月15日〜数量限定発売）

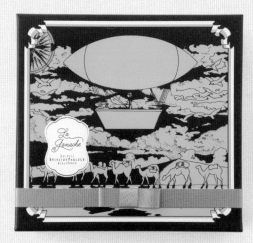
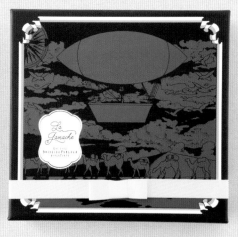

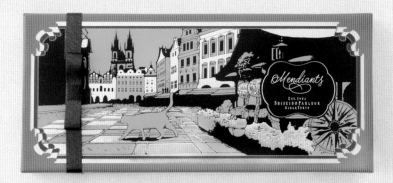

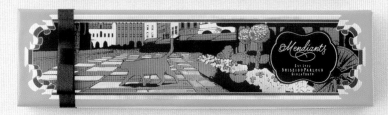

バレンタインコレクション 2016
ラ・ガナシュ / マンディアン / ル・ショコラ
パッケージ
資生堂パーラー［食料品の製造・販売］
CD: 信藤洋二　　AD: 近藤香織　　D: 竹田美織
DF: 資生堂 宣伝・デザイン部　　SB: 資生堂パーラー

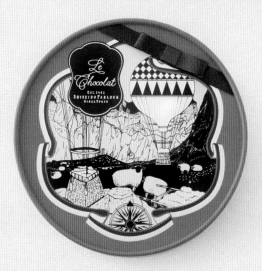
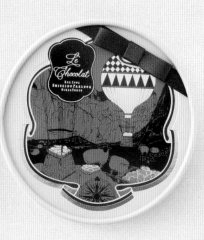

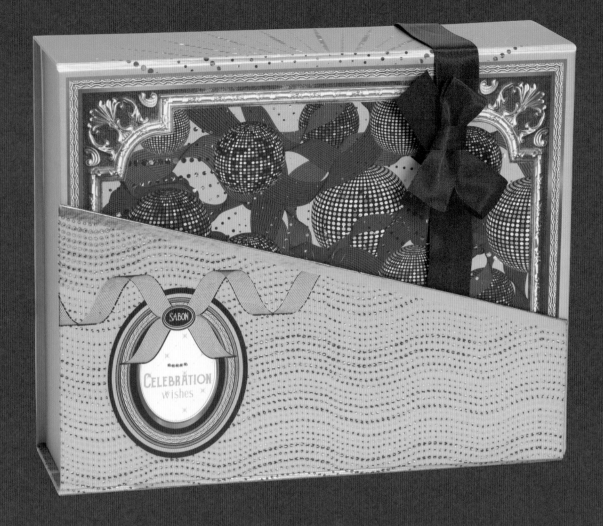

Christmas Collection 2017
プロダクト

SABON［化粧品の製造・販売］

SB: SABON Japan

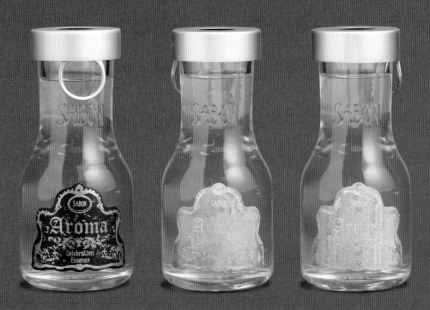

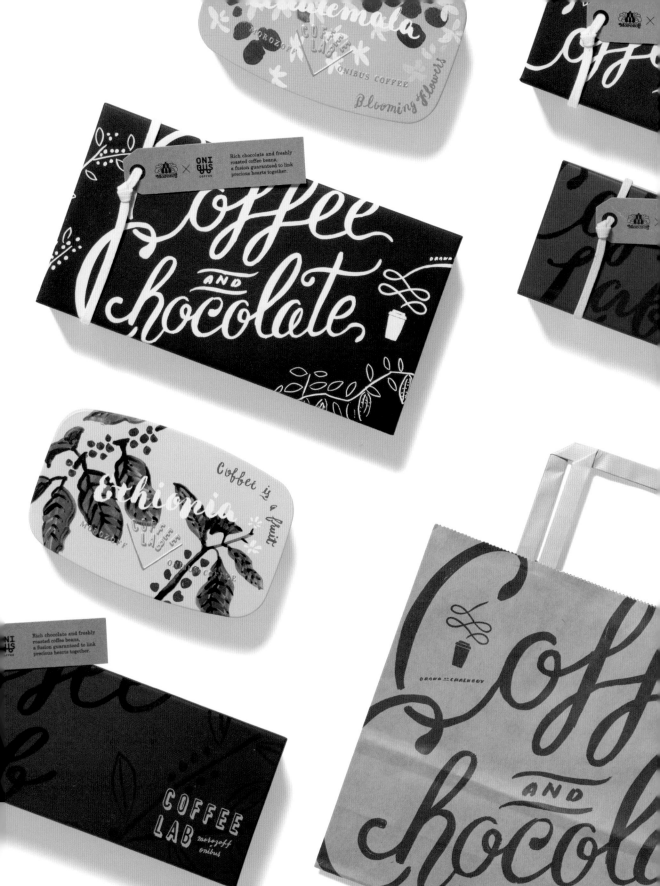

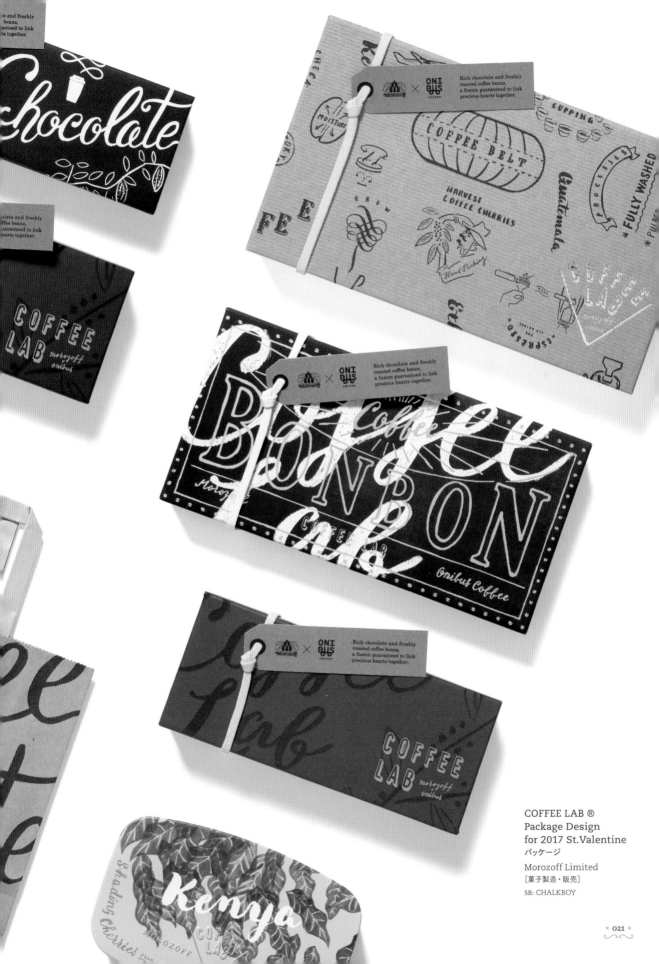

COFFEE LAB ®
Package Design
for 2017 St.Valentine
パッケージ

Morozoff Limited
［菓子製造・販売］

SB: CHALKBOY

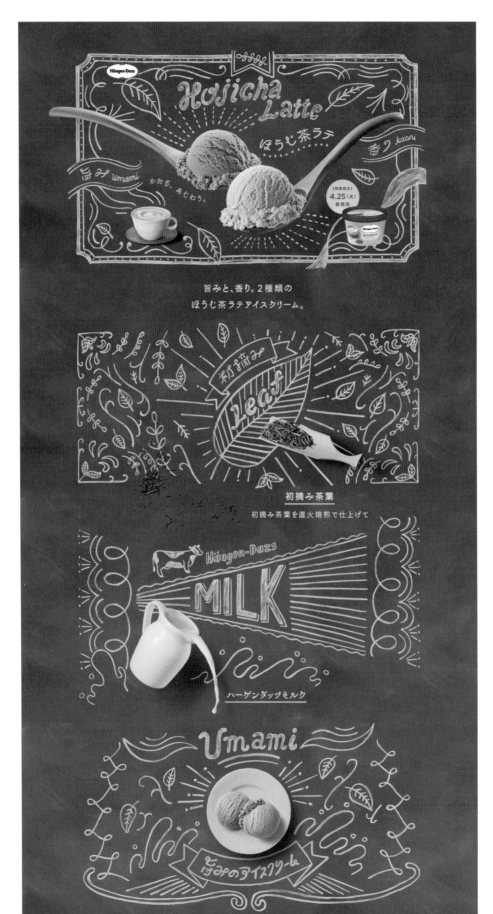

旨みと、香り。2種類の
ほうじ茶ラテアイスクリーム。

初摘み茶葉

初摘み茶葉を直火焙煎で仕上げて

ハーゲンダッツミルク

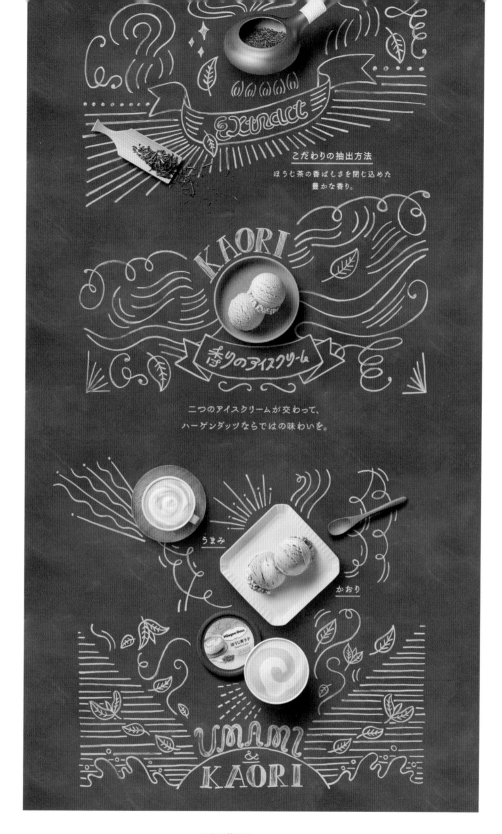

ほうじ茶ラテ　WEB サイト

ハ　ゲンダッツ ジャパン

［アイスクリーム等乳製品、食料品の製造・輸入・販売］

CD: 村上英司　AD: 片柳 満　CW, Dr: 羽渕梨捺　P: 高田祐里
I, チョークアート: 河野真弓　フードスタイリスト: 勝又友起子
プロップスタイリスト: 神田朋子　Pr: 金子修也　Dr: 羽渕梨捺 / 坂井れい
A: ジェイ・ウォルター・トンプソン・ジャパン　レタッチ: 神原 誠
SB: ハーゲンダッツ ジャパン

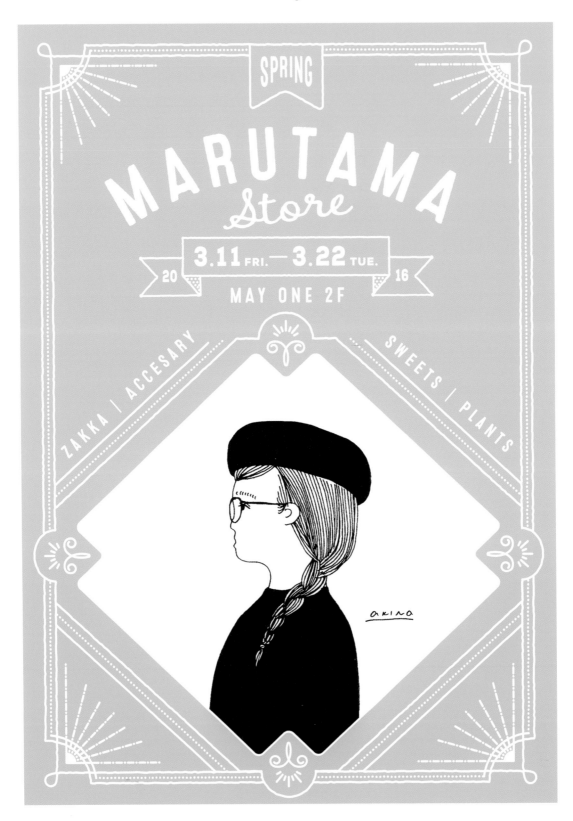

まるたまSTORE　ポスター
まるたま市実行委員会［イベント事業］
AD, D: 宮下ヨシヲ　I: akira muracco
DF, SB: サイフォン・グラフィカ

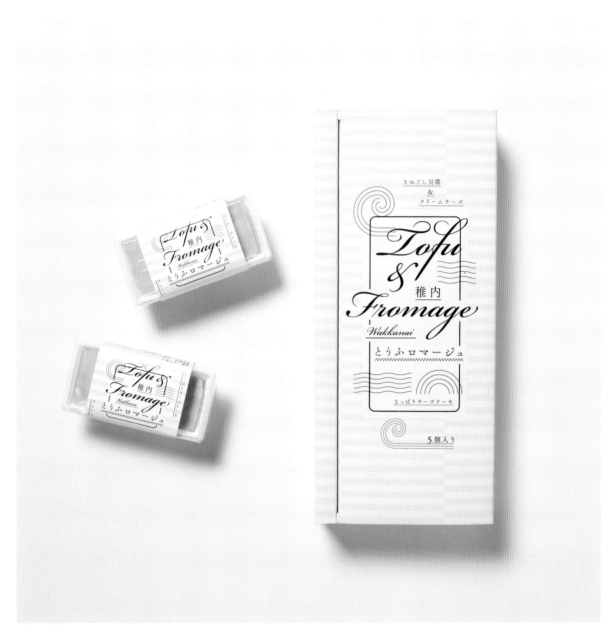

とうふロマージュ
パッケージ

丸ヱ寺江食品［食料品製造業］
AD, D: ゲンママコト　CW: 池端宏介
DF, SB: デザイン事務所カギカッコ

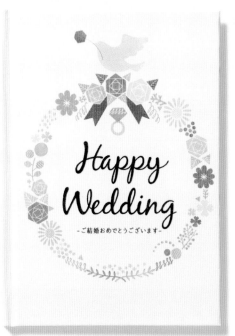

Congratulations!

ご結婚おめでとうございます
この日がきたことを
とても嬉しく思います

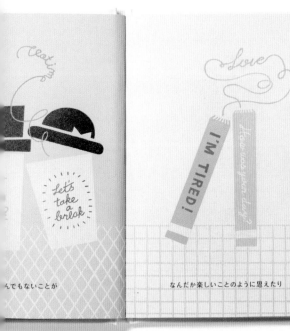

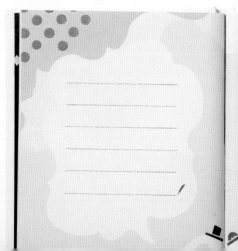

WEDDING メッセージブック
プロダクト

学研ステイフル［雑貨の企画開発・販売］
AD: 古川智基（SAFARI inc.）
D, I: 香山ひかる（SAFARI inc.）
DF, SB: SAFARI inc.

S THE
BOOK
WORLD

age book is
e that both
record your
siness.

しあわせを記録する
メッセージブックです

に書き込んでみてください

ding
ay

___ / ___
th day

_____ /
her name

WHAT DO YOU
LIKE ABOUT ME?

features, personality,
hair style, voice,
figures, skills...

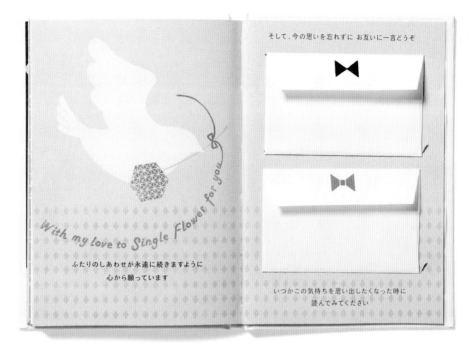

そして、今の思いを忘れずに お互いに一言どうぞ

With my love to Single Flower for you

ふたりのしあわせが永遠に続きますように
心から願っています

いつかこの気持ちを思い出したくなった時に
読んでみてください

ふたりなら
きっと大丈夫

I'LL BE BY
YOUR SIDE
WHATEVER
HAPPENS

I SWEAR
MY LOVE
TO YOU IS
ETERNAL

PAPABUBBLE
パッケージ

PAPABUBBLE JAPAN［小売業］
AD, D: 増子勇作
DF, SB: 増子デザイン室

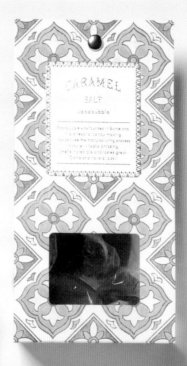

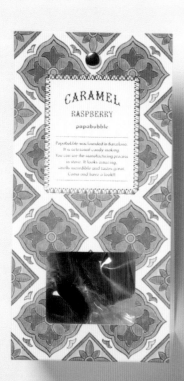

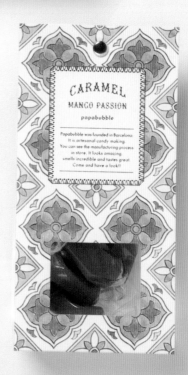

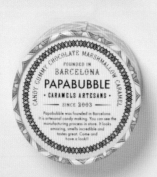

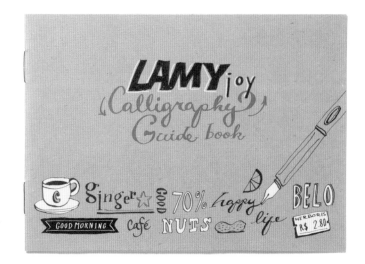

**LAMY CALLIGRAPHY
GUIDE BOOK** パンフレット

LAMY ［筆記具メーカー］

I: 兎村彩野　SB: レプス

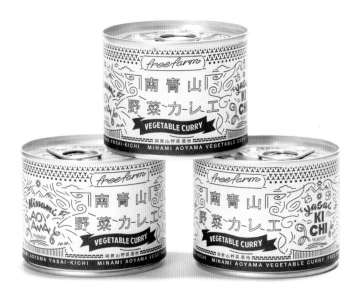

南青山野菜カレエ　パッケージ

野菜基地［飲食業］

CD: 中通寛記　D: 内山尚志
DF: THE HAPPY DESIGN HOUSE
SB: 野菜基地

カルタ フレーバーソルト
パッケージ

チャーリー
［生活雑貨の企画・販売］

SB: チャーリー

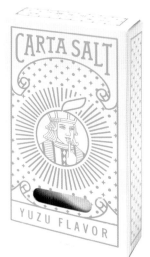
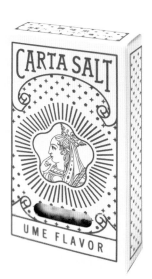
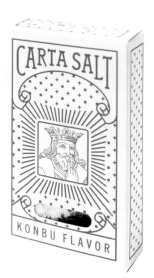

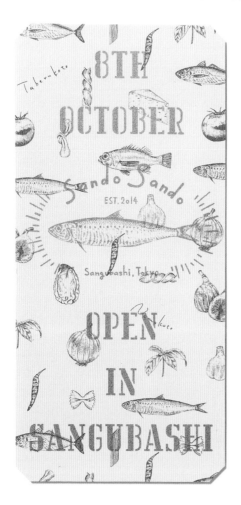

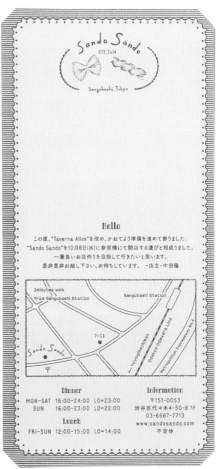

Sando Sando
ショップツール

ALICE［飲食業］

AD, D, I, SB: 三宅瑠人

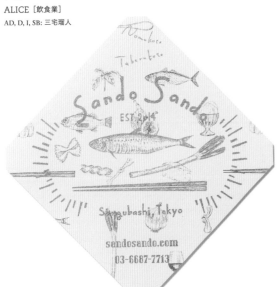

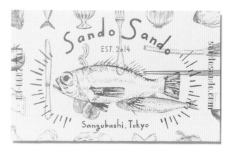

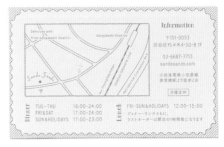

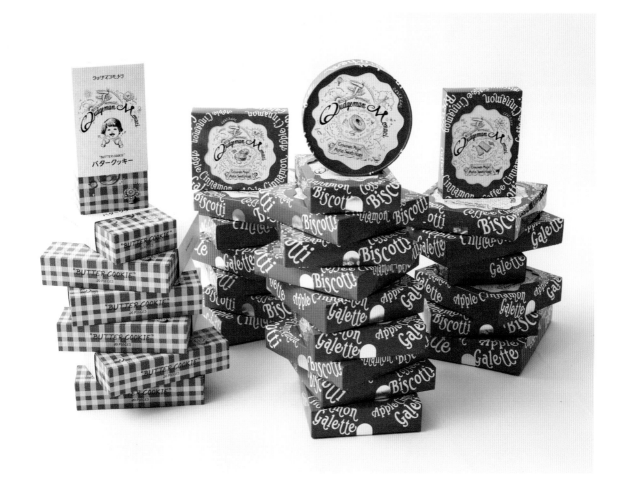

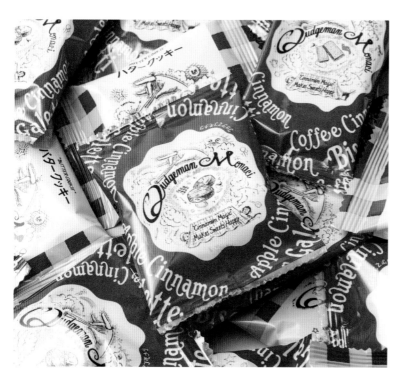

クッジマンモナシ　パッケージ

シュクレイ［菓子製造・販売］
CD: 河西達也（THAT'S ALL RIGHT.）
AD, D, I: 武笠次郎（THAT'S ALL RIGHT.）
CW, Pr: 小嶋 竜（THAT'S ALL RIGHT.）
DF, SB: THAT'S ALL RIGHT.

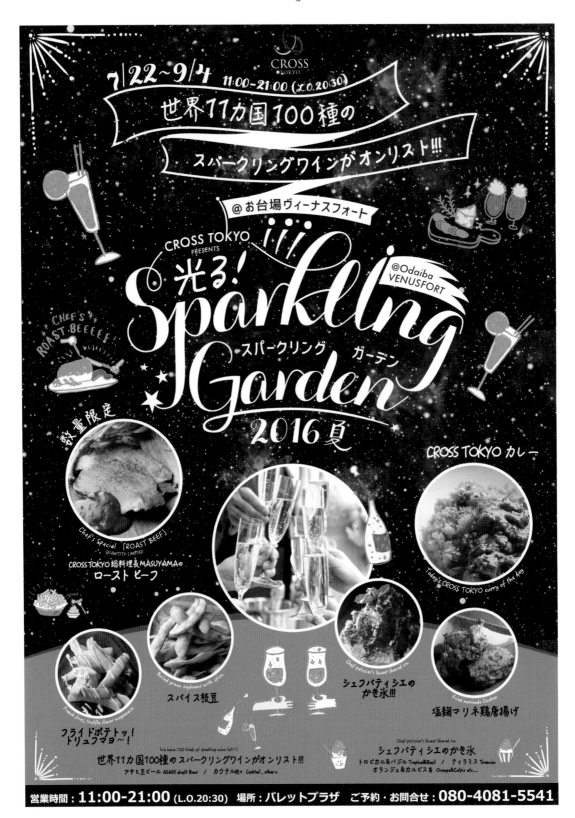

CROSS TOKYO 2016　ポスター

I.P.S.［飲食業］

AD: ワキリエ（Smile D.C.）　D: マスダヒロキ（Smile D.C.）

DF: Smile D.C.　SB: I.P.S.

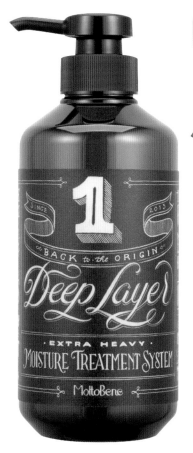

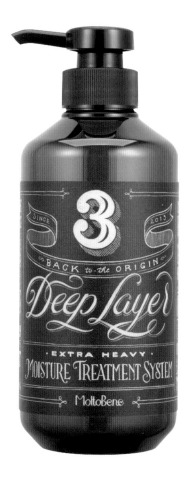

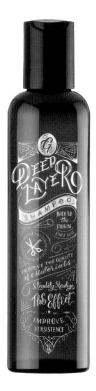
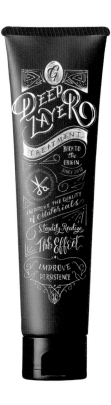
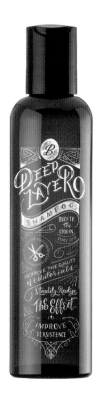
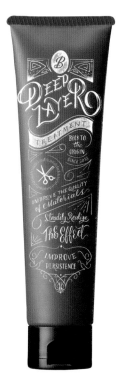

ディープレイヤー
FOR PROFESSIONAL
パッケージ

ビューティーエクスペリエンス
[製造・販売]

チョークアーティスト: Dana Tanamachi
SB: ビューティーエクスペリエンス

ディープレイヤー
FOR CUSTOMER
パッケージ

ビューティーエクスペリエンス
[製造・販売]

チョークアーティスト: Carolina Ro
SB: ビューティーエクスペリエンス

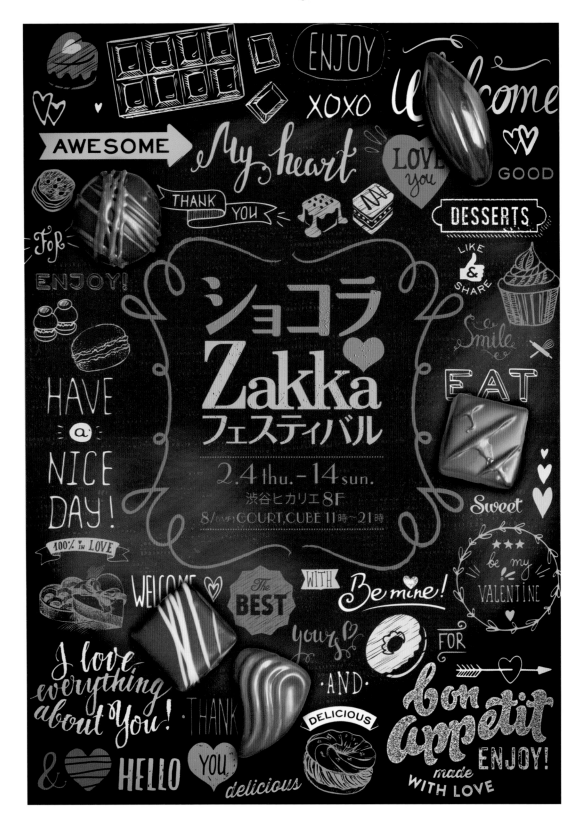

ショコラ Zakka フェスティバル　ポスター

渋谷ヒカリエ［商業施設］

AD, D: 栗原里歩　CW: 田中貴弘

A: 東急エージェンシー　DF, SB: アクロバット

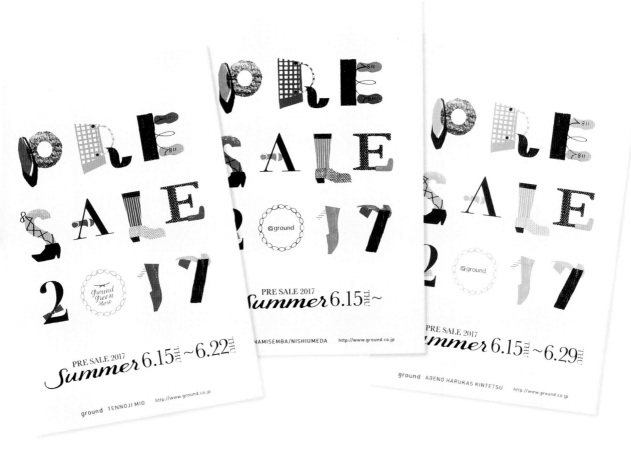

ground summer sale 2017　DM
ground co., ltd［小売業］
AD: 荻田 純（SAFARI inc.）　D: 吉岡友希（SAFARI inc.）
DF, SB: SAFARI inc.

ONOMICHI U2 OYATSU KAN
パッケージ
ONOMICHI U2［複合施設］
SB: CHALKBOY

2016. 6.17 FRI & 18 SAT & 19 SUN

オーダーメイドの日

TEGAMISHA　　　　TOKYO KANDA

—— MAACH ECUTE KANDA MANSEIBASHI ——

ゼロから始まるオーダーメイドのものづくり。
いわばそれは、作家とあなたの共同作業です。
じっくりと悩みながら選んだ色や、それぞれの体にぴったりの形をもとに
作品を仕上げていくのは、その道一筋の作り手たち。
あなたのためだけに、一流の作り手がその感性を作品に注ぎ込むという贅沢。
出来上がりを待つ時間さえ、極めて愛おしく感じるでしょう。
さあ、レンガ造りのアーチをくぐれば、そこに広がるのは夢のものづくり空間。
あなたのための、特別な3日間の幕開けです。

(19 SHOPS)　**ORDER MADE**　(3 DAYS)

ACCESSORIES / BAG / CANDLE / CLOCK / CLOTHING / COFFEE / CUTLERY / EMBROIDERY / FELT
FURNITURE / HAT / KIMONO / LETTERPRESS / MOVIE / NAIL / SHOES / WATCH / WOODCARVING

日程：2016年6月17日（金）〜 6月19日（日）
時間：17日（金）12:00〜21:00　18日（土）11:00〜21:00　19日（日）11:00〜19:00
場所：マーチエキュート神田万世橋　住所：東京都千代田区神田須田町1-25-4
入場無料　主催：手紙社　TEL：042-444-5367　http://tegamisha.com

photograph：Shizuka Suzuki　design：MOUNTAIN BOOK DESIGN

オーダーメイドの日　フライヤー
手紙社［イベント事業］
CD: 手紙社
D: 山本洋介（MOUNTAIN BOOK DESIGN）
DF, SB: MOUNTAIN BOOK DESIGN

JAZZ交差点
ノベルティ用ステッカー
fmいずみ797 林宏樹
JAZZ交差点［ラジオ局］
AD, D: 三浦了　I: 結城美穂
DF, SB: LUCK SHOW

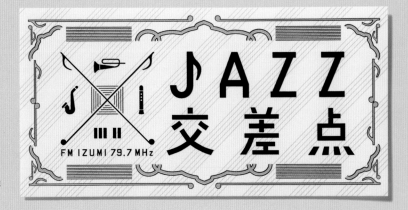

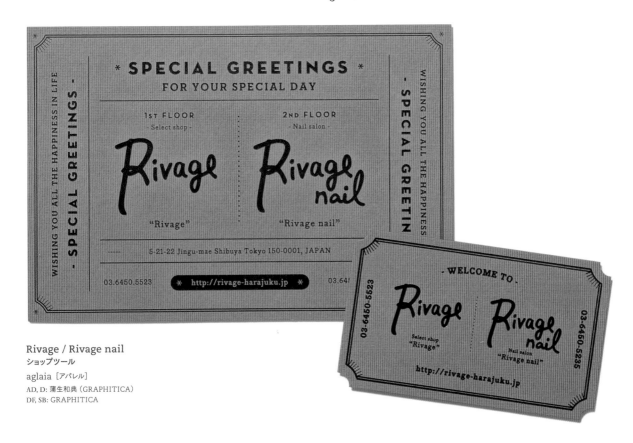

Rivage / Rivage nail
ショップツール
aglaia［アパレル］
AD, D: 蒲生和典（GRAPHITICA）
DF, SB: GRAPHITICA

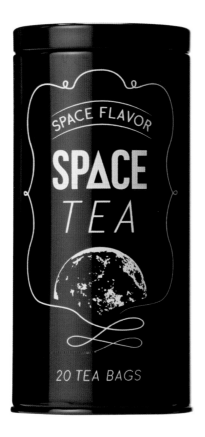
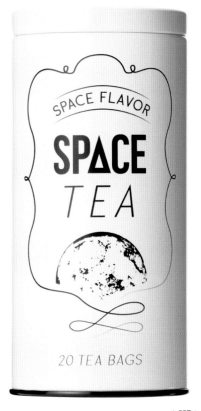

SPACE TEA　パッケージ
Romanthings［雑貨企画・販売］
D: 箱田真由実　SB: Romanthings

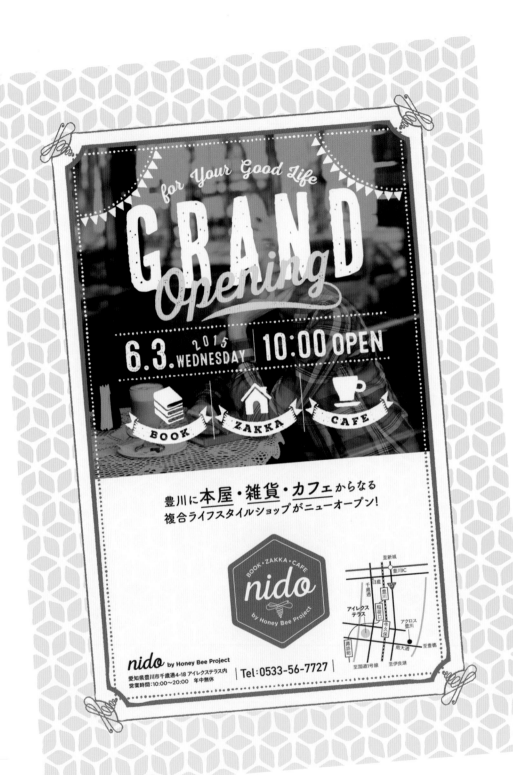

nido by Honey Bee Project
雑誌広告

豊川堂［書店・飲食業］
AD, D: 宮下ヨシヲ
DF, SB: サイフォン・グラフィカ

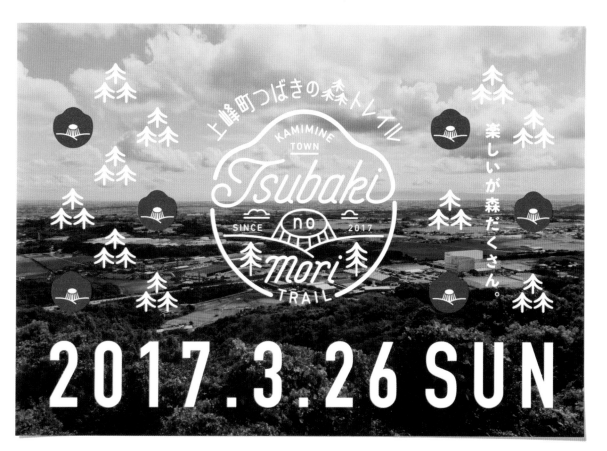

上峰町つばきの森トレイル
フライヤー

上峰町 [官公庁]
CD: 石本康久　AD: 川崎雅宣
フライヤーデザイン: 波田龍司
ロゴデザイン: 諫山直矢　SB: 凸版印刷

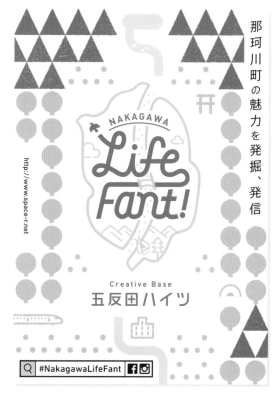

Nakagawa Life Fant!
フライヤー

ウエストセンター ［不動産業］
CD: 北嵜剛司
AD, D, I: 諫山直矢
DF, SB: napsac

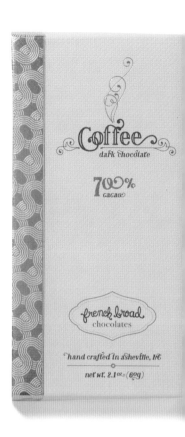

Piccke パッケージ

Les Gants Tokyo ［グローブの企画・製造］

AD, D: 相澤幸彦　D: 森 由希　P: 福井裕子

Dr: 永田千奈　DF, SB: 相澤事務所

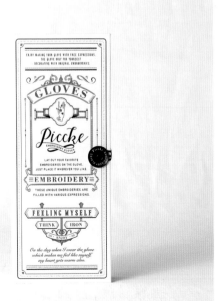
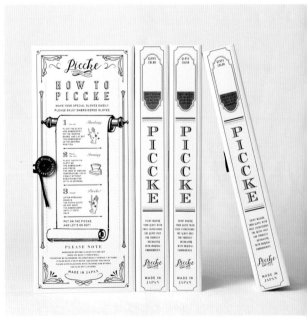

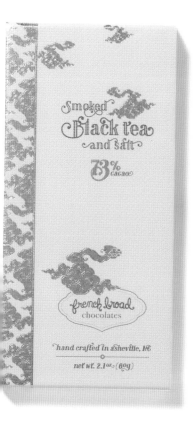

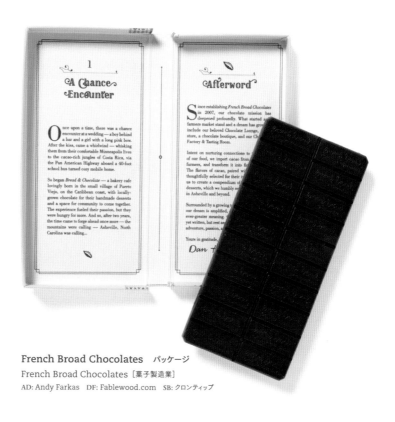

French Broad Chocolates　パッケージ
French Broad Chocolates［菓子製造業］
AD: Andy Farkas　DF: Fablewood.com　SB: クロンティップ

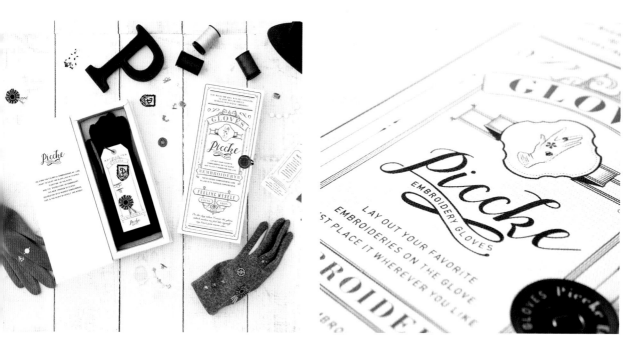

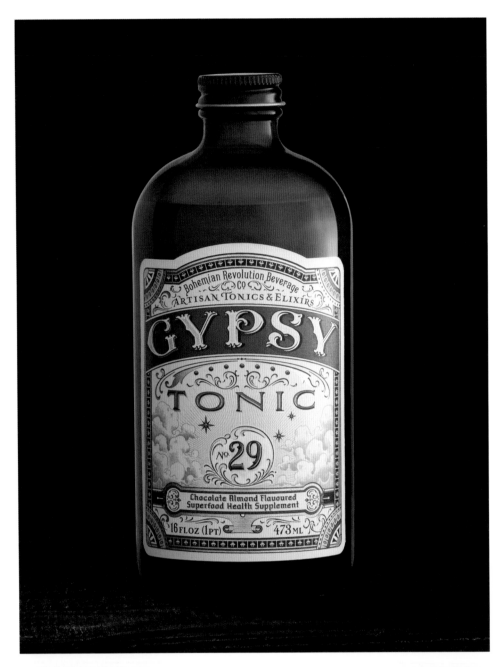

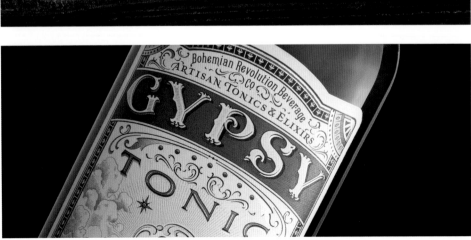

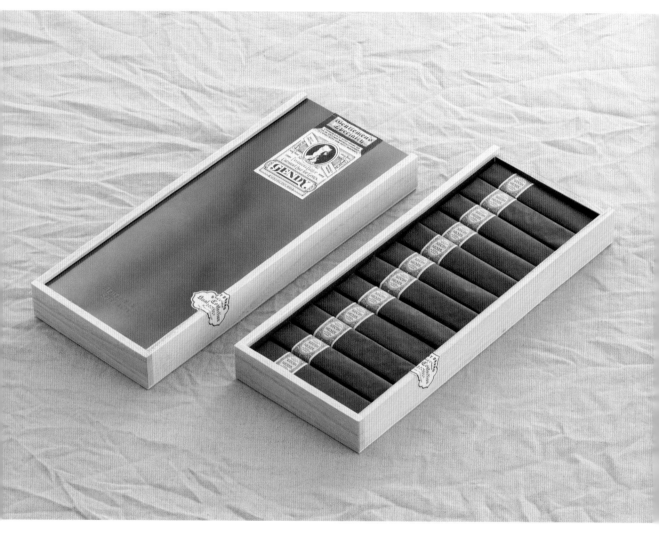

GENDY パッケージ

シュクレイ［菓子製造・販売］

CD, Pr: 梅田武志（THAT'S ALL RIGHT.）
AD, D: 河西達也（THAT'S ALL RIGHT.）
P: JIMA (little friends) / 花渕浩二（EAT PHOTO）
I: NUTS ART WORKS
DF, SB: THAT'S ALL RIGHT.

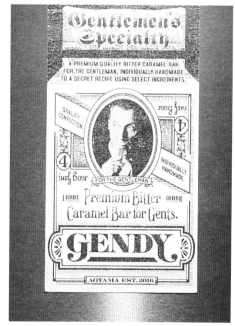

GYPSY TONIC 商品ラベル

BOHEMIAN BEVERAGE
REVOLUTION COMPANY
［飲料製造業］

CD, D: TOM LANE
DF, SB: GINGER MONKEY DESIGN

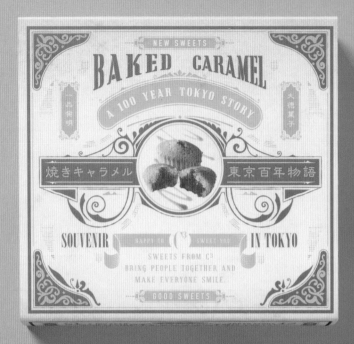

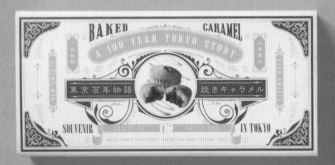

C3（シーキューブ）
東京百年物語―焼きキャラメル―
パッケージ
シュゼット・ホールディングス［菓子製造・販売］
AD, D: 相澤幸彦　D: 森 由希
Dr: 永田千奈　DF, SB: 相澤事務所

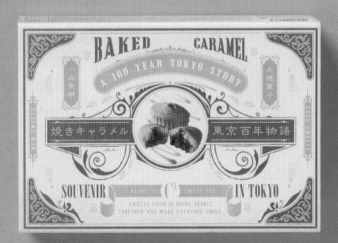

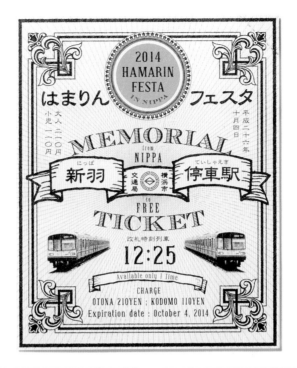

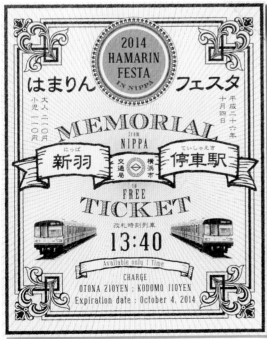

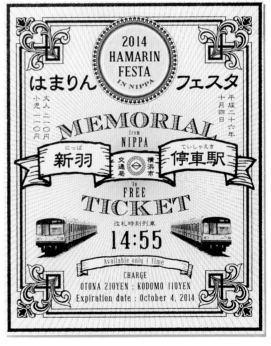

はまりんフェスタ 2014
イベントツール
横浜市交通局 ［行政］
AD, D: 相澤幸彦　Dr: 永田千奈
DF, SB: 相澤事務所

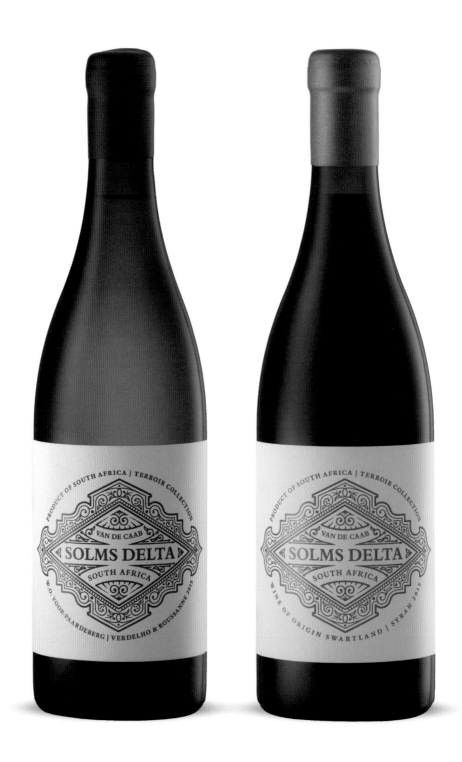

Terroir Collection 商品ラベル

Solms Delta［醸造業］

CD, AD, D, CW, I, DF, SB: Fanakalo
P: Riehan Bakkes / Bakkes images

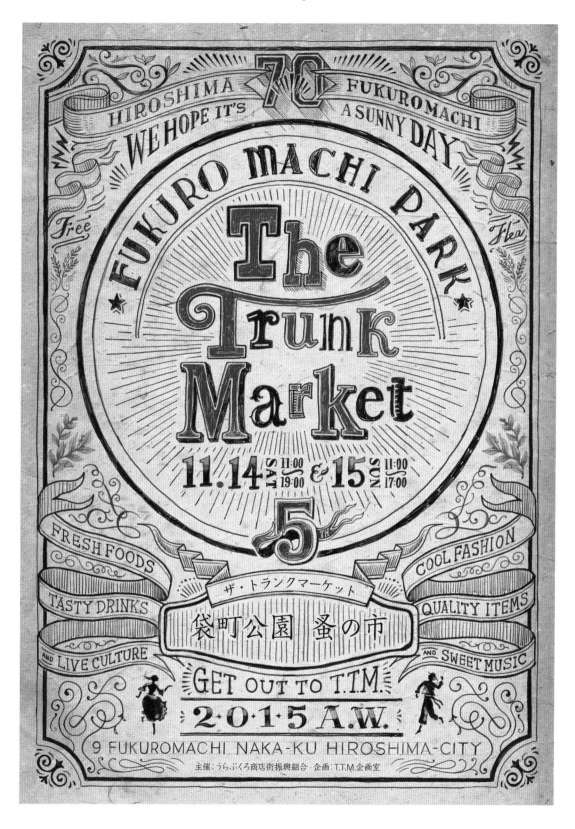

The Trunk Market 2015AW　ポスター
The Trunk Market［イベント事業］
CD: 中本健吾（エヌ）　AD, D: 杉 葉子（IC4DESIGN）
I: 神垣博文（IC4DESIGN）　DF, SB: IC4DESIGN

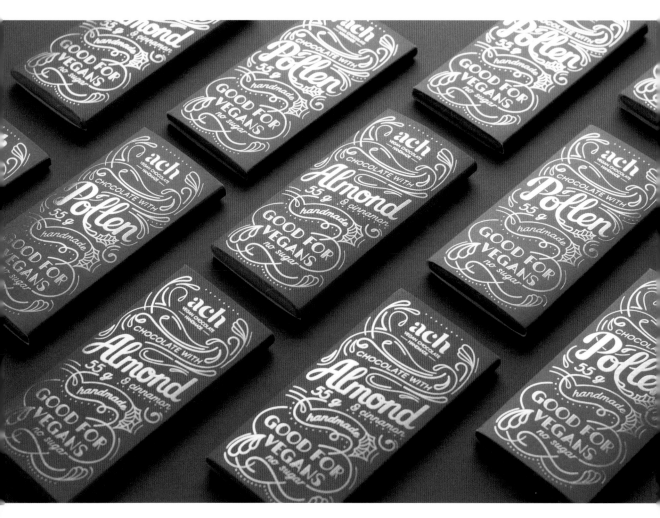

ACH vegan chocolate / limited edition
パッケージ

"Ach" vegan chocolate［菓子製造］
CD, AD, D, P, SB: Gintaré Marcinkevičiené
Manufacturer: Tygelis

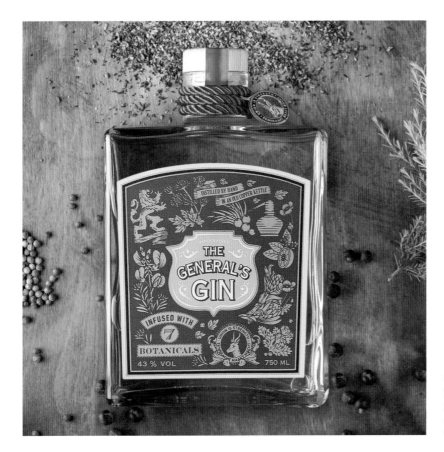

THE GENERAL'S GIN
商品ラベル

ELVAMA BVBA［醸造業］
CD, AD, D, CW, I, DF, SB: Fanakalo
P, ST: CM Muller Mullerfoto

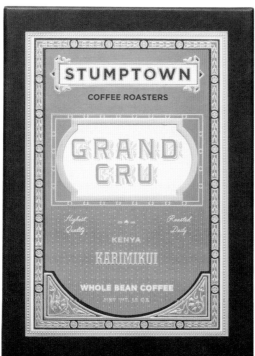

**Kenya Karimikui
Grand Cru coffee**
パッケージ

Stumptown Coffee Roasters
［コーヒーの生産販売］

P, SB: Stumptown Coffee Roasters

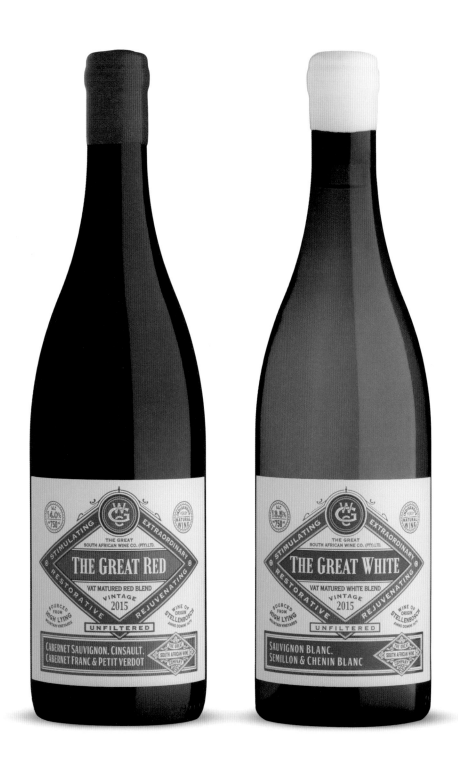

THE GREAT RED / THE GREAT WHITE　商品ラベル
The Great South African Wine Company［醸造業］
CD, AD, D, CW, I, DF, SB: Fanakalo　P: Peter Rimmel

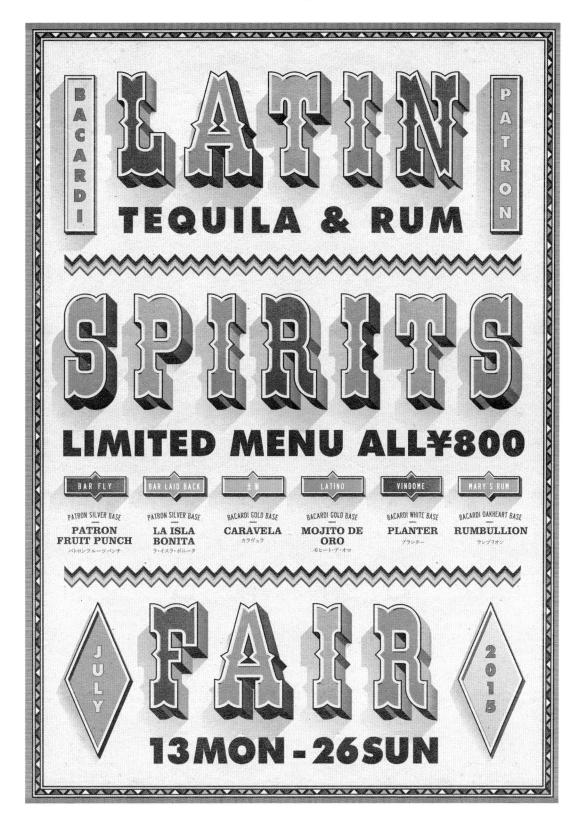

LATIN SPIRITS FAIR
フライヤー

コンセプション［飲食業］

DF, SB: BRIGHT inc.

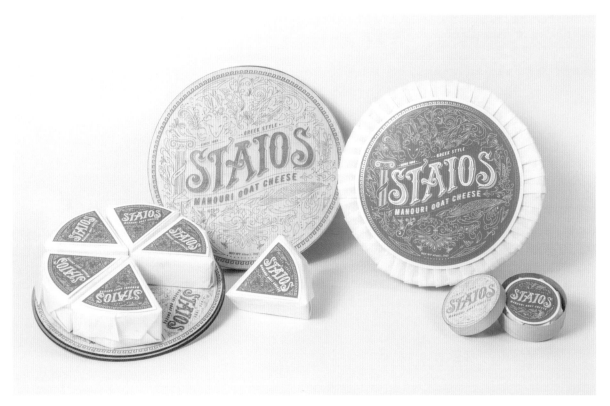

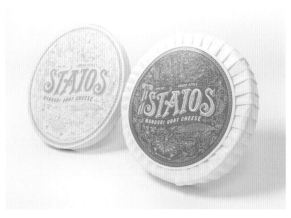

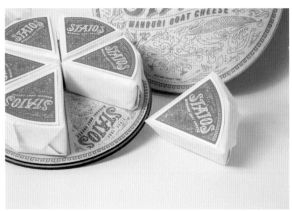

Staios Cheese Packaging
パッケージ

Staios
D, CW, P, I, Dr, SB: Jialu Li

Elegant エレガント

平成28年度　市町村立美術館活性化事業　第17回共同巡回展　日本・ベルギー友好150周年記念

THE EXHIBITION TO
PAUL DELVAUX

FOR
SEEKING FOR A WANDERING DREAM ⁕ ILLUSIONARY VENUSES
AT
ICHIKAWA CITY YOSHIZAWA GARDEN GALLERY

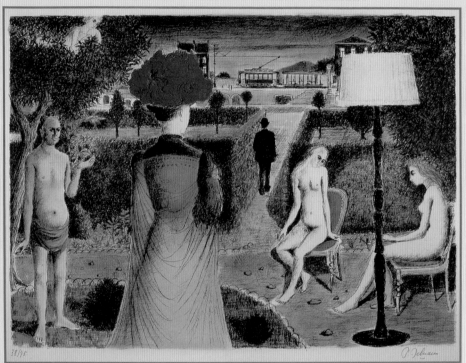

姫路市立美術館所蔵

ポール・デルヴォー

さまよえる
夢を求めて　　版画展　　幻想の
　　　　　　　　　　　　　　ヴィーナスたち

市川市芳澤ガーデンギャラリー
† 2016.10.22（土）-11.27（日）†

開館時間：9：30 ～ 16：30（入館は16：00まで）／休館日：月曜日／入館料：一般 500円、ローズメンバーズ 400円、シルバー（65歳以上）400円
団体（25名以上）400円、中学生以下無料、障がい者手帳をお持ちの方と付添いの方（1名）無料
主催：公益財団法人市川市文化振興財団、第17回共同巡回展実行委員会
後援：市川市、市川市教育委員会、ベルギー大使館、公益財団法人フランダースセンター
特別協力：姫路市立美術館／助成：一般財団法人地域創造／協賛：山崎製パン株式会社 ヤマザキ　玉の肌石鹸株式会社
問合せ：市川市芳澤ガーデンギャラリー 〒 272-0826　千葉県市川市真間5-1-18　TEL：047-374-7687　http://www.tekona.net/yoshizawa/

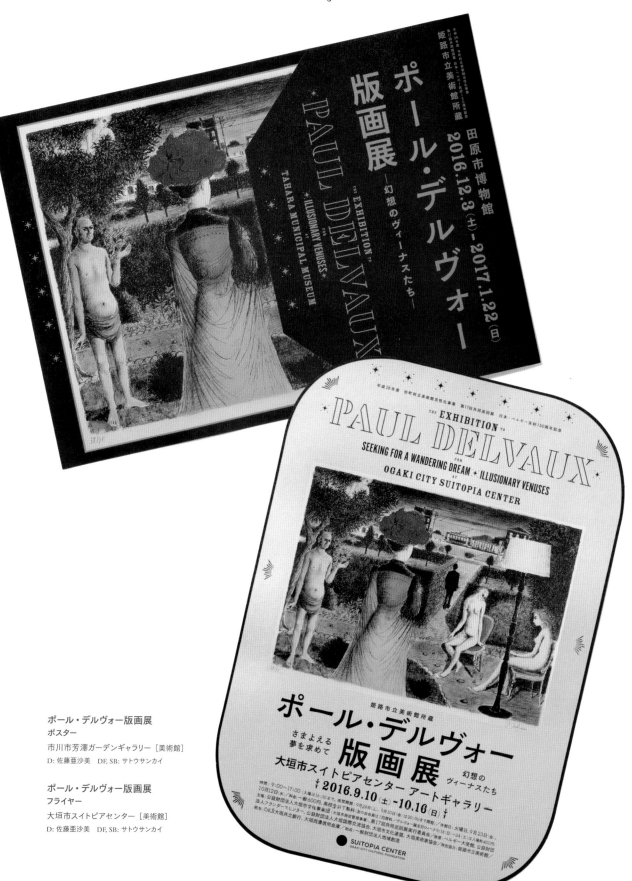

ポール・デルヴォー版画展
ポスター
市川市芳澤ガーデンギャラリー［美術館］
D: 佐藤亜沙美　DF, SB: サトウサンカイ

ポール・デルヴォー版画展
フライヤー
大垣市スイトピアセンター［美術館］
D: 佐藤亜沙美　DF, SB: サトウサンカイ

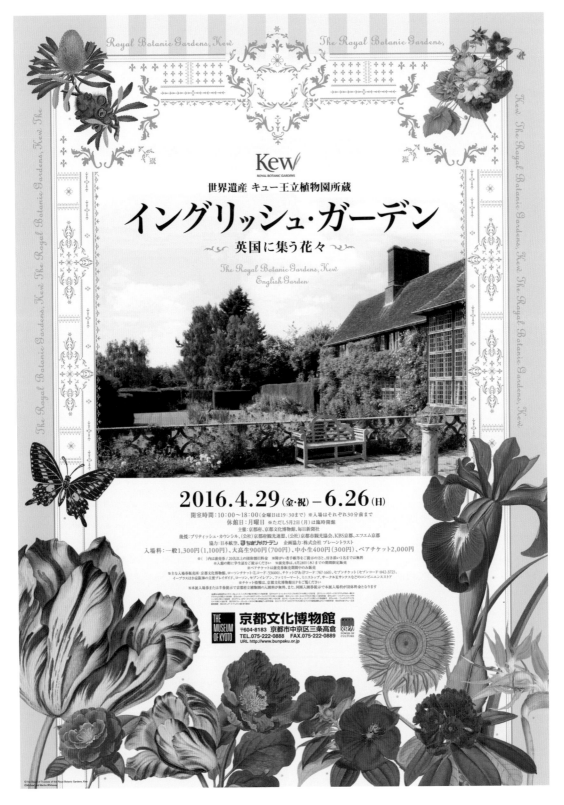

世界遺産 キュー王立植物園所蔵
イングリッシュ・ガーデン —英国に集う花々—
ポスター

京都文化博物館 [博物館]

Dr: 藤本敏行（大伸社）　D: 南口真都香（大伸社）　SB: 京都文化博物館

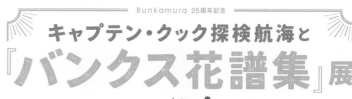

キャプテン・クック探検航海と
『バンクス花譜集』展　ポスター

東急文化村［文化施設］
DF: 氏デザイン　SB: 東急文化村

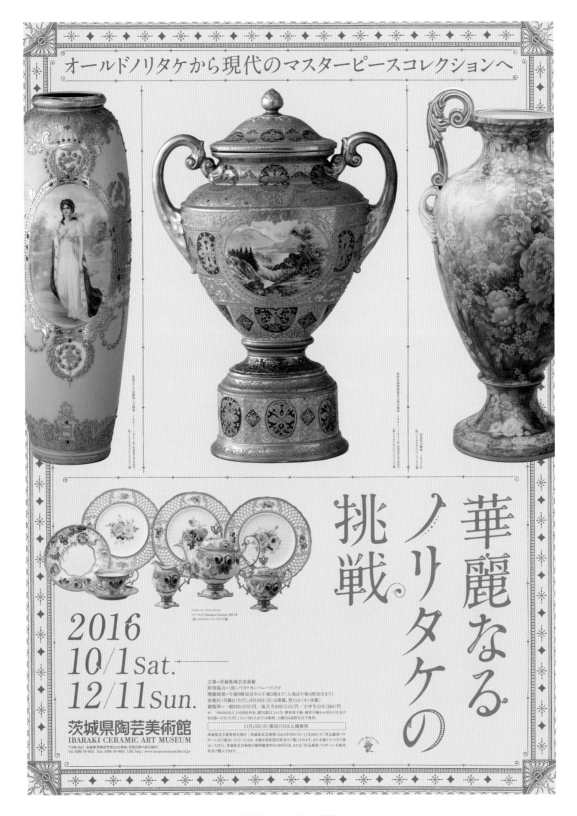

華麗なるノリタケの挑戦
—オールドノリタケから現代のマスターピースコレクションへ—
ポスター

茨城県陶芸美術館［美術館］/ 光和印刷［印刷業］
AD: 笹目亮太郎　D: 小池隆夫　DF, SB: トランク

Les Merveilleuses LADURÉE 2017
AUTUMN COLLECTION パッケージ

Les Merveilleuses LADURÉE
SB: Les Merveilleuses LADURÉE
（現在は販売終了）

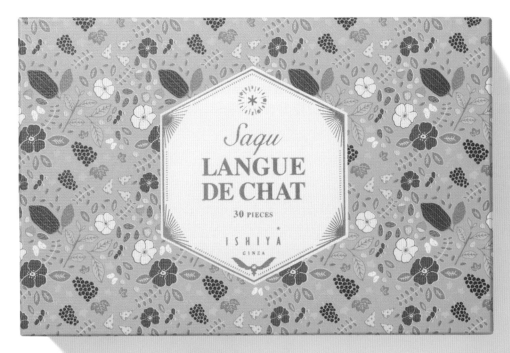

Saqu / Saqu アソート
パッケージ

石屋製菓［菓子製造］
SB: 石屋製菓

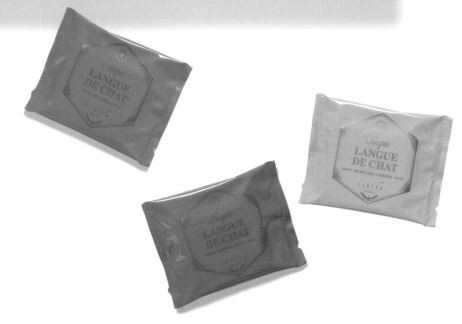

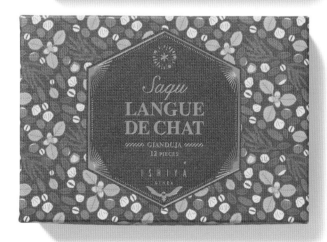

Citrus Blossom
ギフトボックス
SABON ［化粧品の製造・販売］
SB: SABON Japan

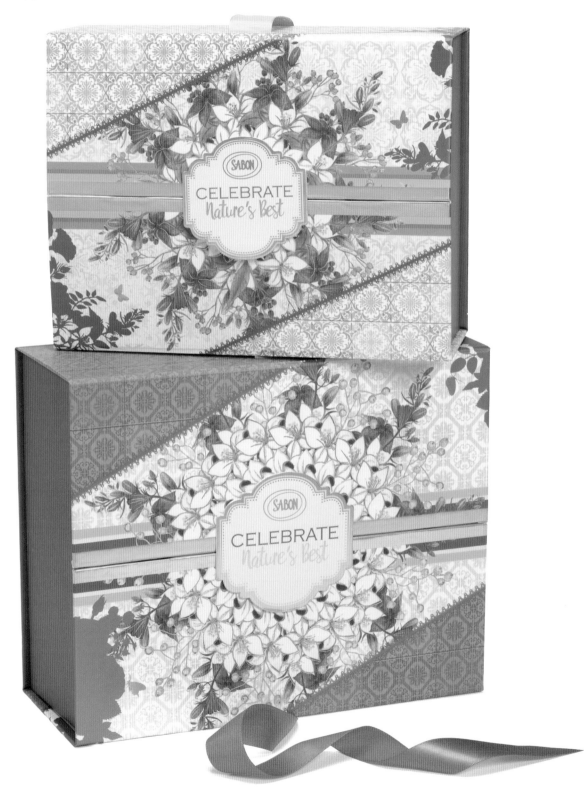

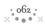

Valentine & White Day Collection 2017
ギフトボックス

SABON［化粧品の製造・販売］
SB: SABON Japan

Mother's Day Colletion 2017
オールアバウト アーモンド セット

SABON［化粧品の製造・販売］
SB: SABON Japan

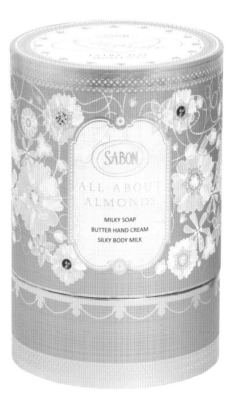

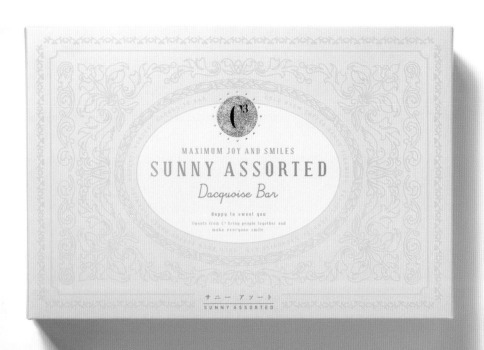

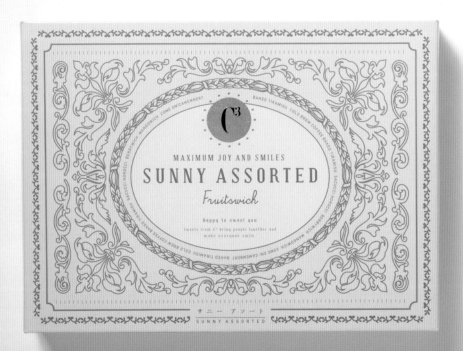

C3（シーキューブ）サニーアソート
パッケージ
シュゼット・ホールディングス
[菓子製造・販売]
AD, D: 相澤幸彦　D: 森 由希
Dr: 永田千奈　DF, SB: 相澤事務所

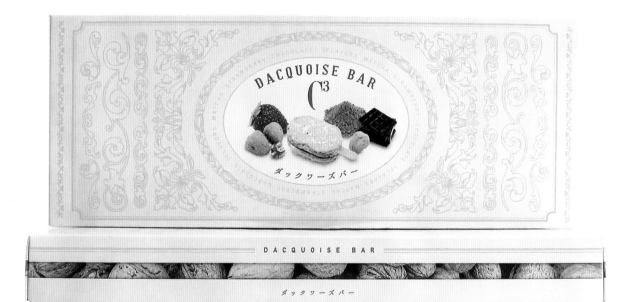

2016年パッケージ

C3（シーキューブ）ダックワーズバー
パッケージ

シュゼット・ホールディングス
［菓子製造・販売］
AD, D: 相澤幸彦　D: 森 由希
Dr: 永田千奈　DF, SB: 相澤事務所

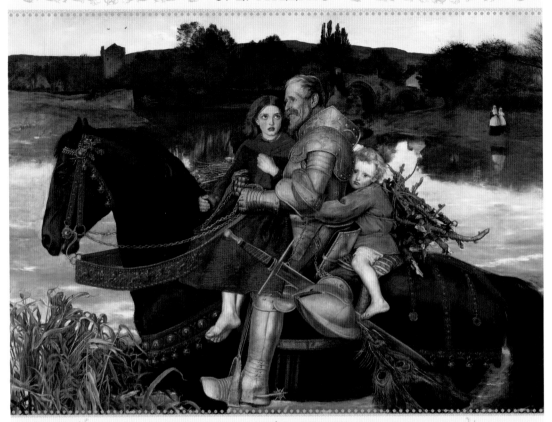

J. E. MILLAIS

英国の夢

リバプール国立美術館所蔵 PRE-RAPHAELITE AND ROMANTIC PAINTING FROM NATIONAL MUSEUMS LIVERPOOL

ラファエル前派展

2015 12.22 |火| **― 2016 3.6** |日|

1/1(金) 1/25(月) は休館

渋谷・東急本店横
Bunkamura ザ・ミュージアム

開館時間:10:00〜19:00(入館は18:30まで) 夜間開館/毎週金・土曜日は21:00まで(入館は20:30まで) ※1/2(土)を除く 主催:**Bunkamura**、東京新聞 特別協賛:みずほ銀行
後援:ブリティッシュ・カウンシル 協力KLMオランダ航空、日本航空 入館料:一般¥1,500(¥1,300)|大学・高校生¥1,000(¥800)|中学・小学生¥700(¥500)―消費税込(()内は前売・団体30名様以上の料金
お問合せ:Tel.03-5777-8600(ハローダイヤル) Bunkamuraホームページ http://www.bunkamura.co.jp ジョン・エヴァレット・ミレイ《いにしえの夢―浅瀬を渡るイサンブラス卿》(部分) 1856〜57年 油彩・カンヴァス
© Courtesy National Museums Liverpool, Lady Lever Art Gallery

英国の夢 ラファエル前派展
ポスター

Bunkamura ザ・ミュージアム［美術館］
D: 若林伸重（Akane design） SB: 東急文化村

J.W. WATERHOUSE

美しい時代へ――東急グループ

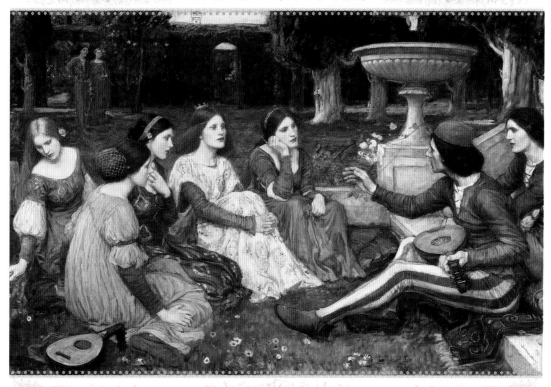

英国の夢

リバプール国立美術館所蔵　PRE-RAPHAELITE AND ROMANTIC PAINTING FROM NATIONAL MUSEUMS LIVERPOOL

ラファエル前派展

2015　**2016**
12.22 |火|－3.6 |日|

1/1(金)
1/25(月)
は休館

渋谷・東急本店横
Bunkamura ザ・ミュージアム

開館時間：10:00～19:00(入館は18:30まで)　夜間開館/毎週金・土曜日は21:00まで(入館は20:30まで)　※1/2(土)を除く　主催：**Bunkamura**、東京新聞　特別協賛：みずほ銀行
後援：ブリティッシュ・カウンシル　協力：KLMオランダ航空、日本航空　入館料：一般¥1,500(¥1,300)|大学・高校生¥1,000(¥800)|中学・小学生¥700(¥500)―消費税込| ()内は前売・団体20名様以上の料金
お問合せ：Tel.03・5777・8600(ハローダイヤル)　Bunkamuraホームページ http://www.bunkamura.co.jp　ジョン・ウィリアム・ウォーターハウス〈デカメロン〉(部分) 1916年 油彩・カンヴァス
© Courtesy National Museums Liverpool, Lady Lever Art Gallery

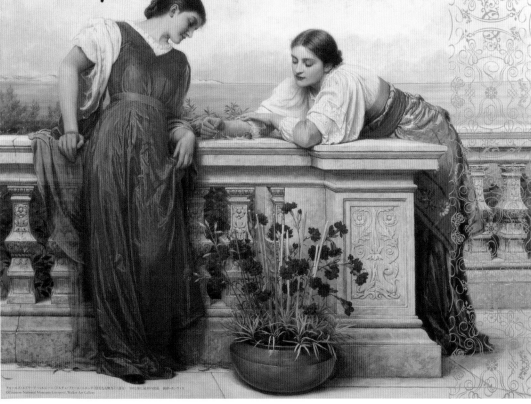

ラファエル前派展
Pre-Raphaelite and Romantic Painting from National Museums Liverpool
2016.3.18 fri. ▶▶▶ 5.8 sun. 山口県立美術館
http://www.yma-web.jp

tysテレビ山口
開局45周年記念
英国の夢
リバプール
国立美術館
所蔵

英国の夢 ラファエル前派展
ポスター

山口県立美術館［美術館］

AD, D: 野村勝久　D: 坂本実央　DF, SB: 野村デザイン制作室

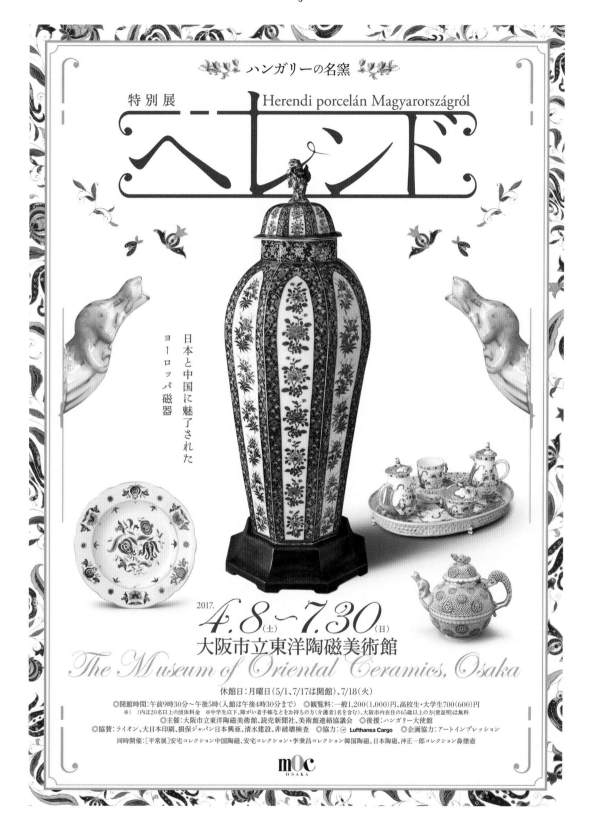

ハンガリーの名窯

特別展
Herendi porcelán Magyarországról

ヘレンド

日本と中国に魅了された
ヨーロッパ磁器

2017.
4.8(土)～**7.30**(日)
大阪市立東洋陶磁美術館
The Museum of Oriental Ceramics, Osaka

休館日：月曜日（5/1、7/17は開館）、7/18（火）
◎開館時間：午前9時30分～午後5時（入館は午後4時30分まで）　◎観覧料：一般1,200（1,000）円、高校生・大学生700（600）円
※（ ）内は20名以上の団体料金　※中学生以下、障がい者手帳などをお持ちの方（介護者1名を含む）、大阪市内在住の65歳以上の方（要証明）は無料
◎主催：大阪市立東洋陶磁美術館、読売新聞社、美術館連絡協議会　◎後援：ハンガリー大使館
◎協賛：ライオン、大日本印刷、損保ジャパン日本興亜、清水建設、非破壊検査　◎協力：Lufthansa Cargo　◎企画協力：アートインプレッション
同時開催：［平常展］安宅コレクション中国陶磁、安宅コレクション・李秉昌コレクション韓国陶磁、日本陶磁、沖正一郎コレクション鼻煙壺

m0c
OSAKA

特別展「ハンガリーの名窯 ヘレンド」
フライヤー

大阪市立東洋陶磁美術館 ［美術館］
AD: 上田英司　D: 向井千晶　DF, SB: シルシ

ヨーロッパの図像 花の美術と物語　装丁

パイ インターナショナル［出版社］

AD, D, SB: 原条令子

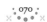

100枚レターブック 西洋の美しい装飾　装丁
パイ インターナショナル［出版社］
AD, D, SB: 原条令子

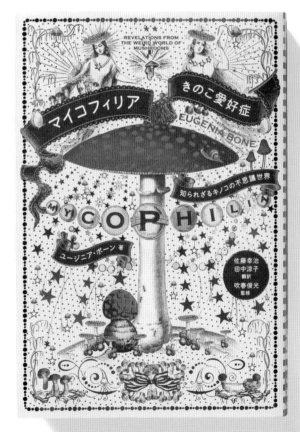

マイコフィリア きのこ愛好症　装丁
パイ インターナショナル［出版社］
AD, D, SB: 原条令子

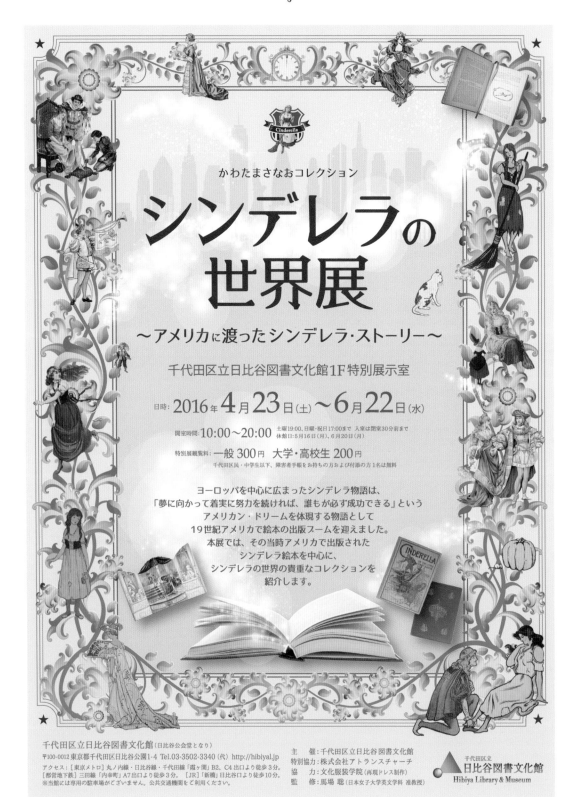

かわたまさなおコレクション

シンデレラの世界展

～アメリカに渡ったシンデレラ・ストーリー～

千代田区立日比谷図書文化館1F特別展示室

日時: 2016年 **4**月**23**日(土)～**6**月**22**日(水)

開室時間: 10:00～20:00　土曜19:00、日曜・祝日17:00まで 入室は閉室30分前まで
休館日:5月16日(月)、6月20日(月)

特別展観覧料: 一般 **300**円 大学・高校生 **200**円
千代田区民・中学生以下、障害者手帳をお持ちの方および付添の方1名は無料

ヨーロッパを中心に広まったシンデレラ物語は、
「夢に向かって着実に努力を続ければ、誰もが必ず成功できる」という
アメリカン・ドリームを体現する物語として
19世紀アメリカで絵本の出版ブームを迎えました。
本展では、その当時アメリカで出版された
シンデレラ絵本を中心に、
シンデレラの世界の貴重なコレクションを
紹介します。

千代田区立日比谷図書文化館(日比谷公会堂となり)
〒100-0012東京都千代田区日比谷公園1-4 Tel.03-3502-3340 (代) http://hibiyal.jp
アクセス:[東京メトロ]丸ノ内線・日比谷線・千代田線「霞ヶ関」B2、C4出口より徒歩3分。
[都営地下鉄]三田線「内幸町」A7出口より徒歩3分。[JR]「新橋」日比谷口より徒歩10分。
※当館には専用の駐車場がございません。公共交通機関をご利用ください。

主　催:千代田区立日比谷図書文化館
特別協力:株式会社アトランスチャーチ
協　力:文化服装学院(再現ドレス制作)
監　修:馬場 聡(日本女子大学英文学科 准教授)

千代田区立
日比谷図書文化館
Hibiya Library & Museum

シンデレラの世界展　フライヤー

プリンセスミュージアム[展覧会運営]

CD, AD: 米山美穂　D: 佐藤純子
監修・解説執筆: 馬場 聡(日本女子大学英文学科 准教授)
DF, SB: アトランスチャーチ

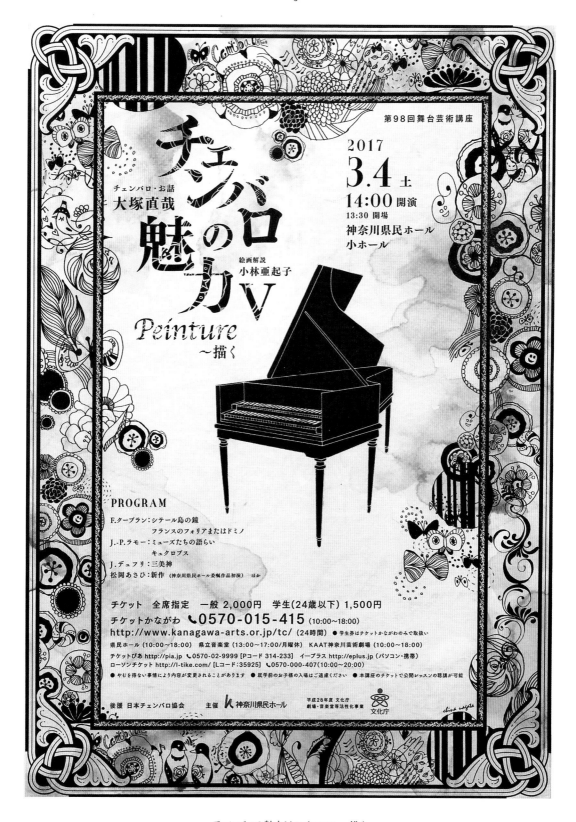

チェンバロの魅力V Peinture 〜描く
フライヤー

神奈川県民ホール［文化施設］
AD, D: 相澤幸彦　D: 森 由希
I, Dr: 永田千奈　DF, SB: 相澤事務所

トラベルフレグランススプレー
パッケージ

TOCCA BEAUTY［化粧品の製造・販売］
SB: グローバル プロダクト プランニング

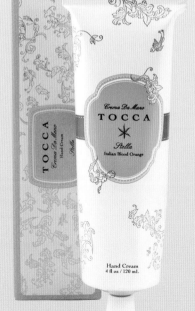

メタルチューブハンドクリーム
パッケージ

TOCCA BEAUTY［化粧品の製造・販売］
SB: グローバル プロダクト プランニング

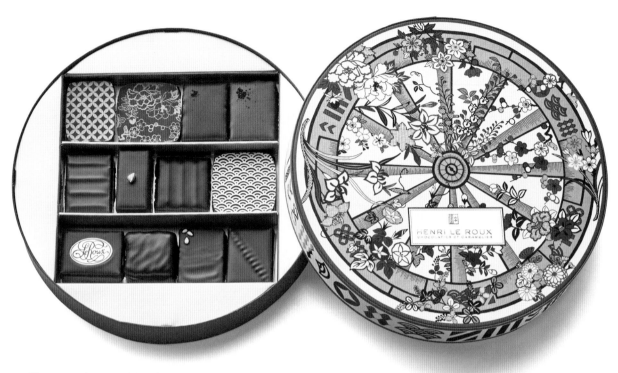

Voyage au Japon　パッケージ
アンリ・ルルー［菓子製造］
CD, DF: エス・ニシムラ　SB: ヨックモック

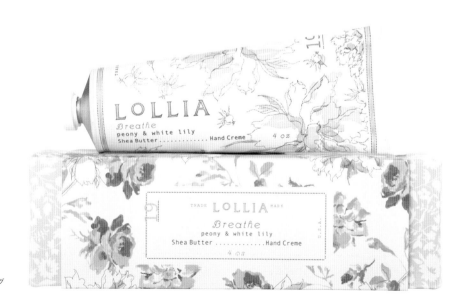

ハンドクリーム　パッケージ
LoLLIA［化粧品の製造・販売］
SB: グローバル プロダクト プランニング

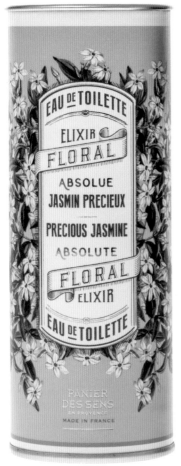

アブソリュート　パッケージ
PANIER DES SENS［化粧品の製造・販売］
SB: グローバル プロダクト プランニング

アーモンドシリーズ　パッケージ
PANIER DES SENS［化粧品の製造・販売］
SB: グローバル プロダクト プランニング

ベネフィーク ACシリーズ
パッケージ
資生堂［化粧品メーカー］
CD: 松原紀子　AD: 永田 香
D, I: 徳久綾美　I: トード・ボーンチェ
Pr: 鈴木利一　SB: 資生堂

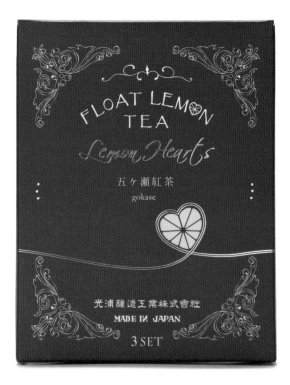

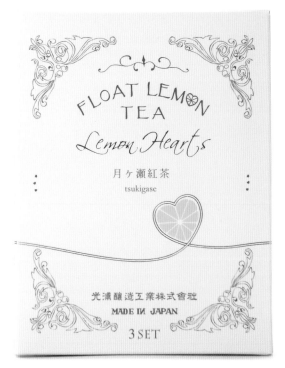

フロートレモンティー
パッケージ
光浦醸造工業［醸造業］
SB: 光浦醸造工業

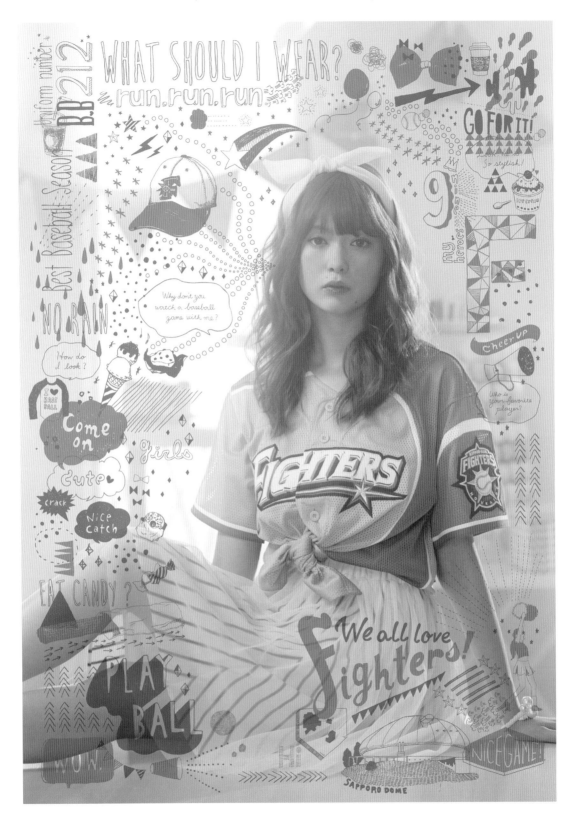

FIGHTERS for girls VOL.1　ポスター

北海道日本ハムファイターズ［プロ野球］

CD: 藤原美奈（ZNO NETWORK）　AD: メアラシケンイチ（APRIL）　D, I: 藤田千尋（APRIL）

P: 馬場杏輔（SUPER NOVA STUDIO）　M: 八木アリサ　DF, SB: APRIL

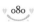

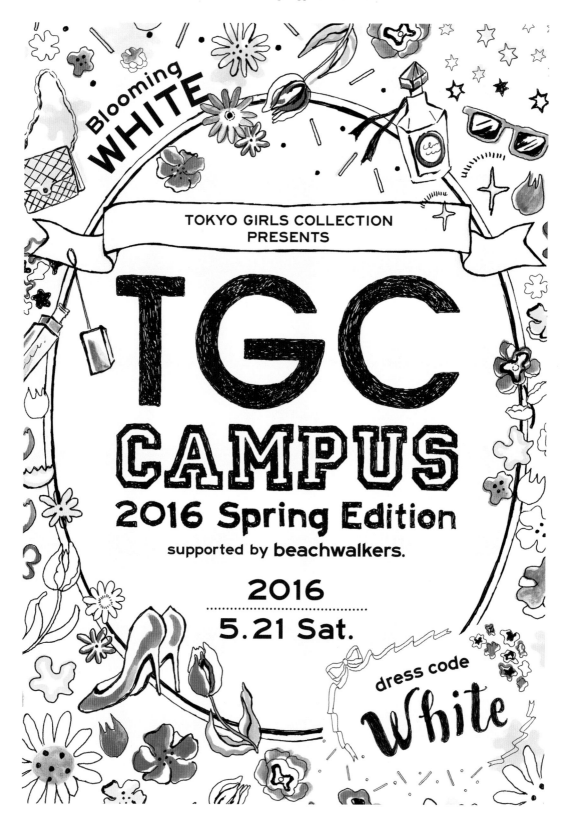

TGC CAMPUS 2016 Spring Edition
supported by beachwalkers.　ポスター
W TOKYO INC.［広告代理店］
D: shioka nakata（script）　I, SB: 利光春華　DF: スクリプト

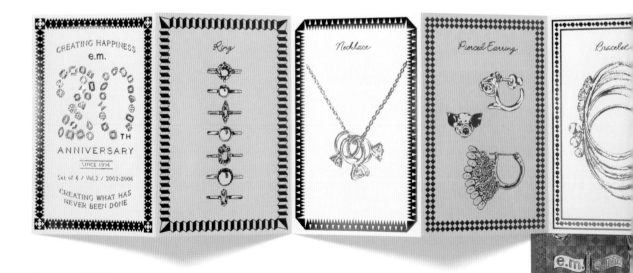

「e.m.」20周年記念 ZINE　ショップツール
イー・エム・デザイン ［アパレル（ジュエリー）］
AD, D, I: 増子勇作　DF, SB: 増子デザイン室

おとぎ話のMiWしっぽ
パッケージ

楠橋紋織［製造・販売］
AD, D: 松本幸二　DF, SB: グランドデラックス

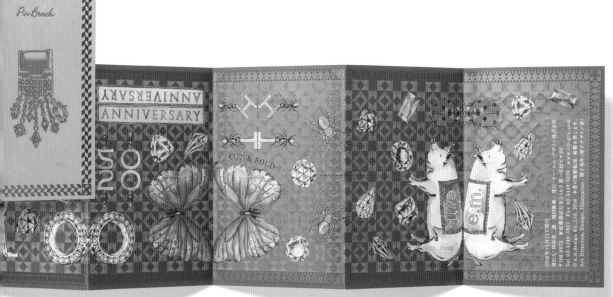

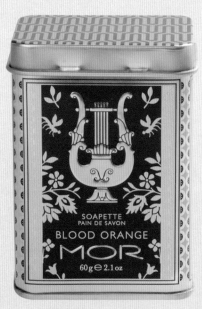

MOR リトルラグジュアリーズ
パッケージ
MOR ［化粧品の製造・販売］
SB: グローバル プロダクト プランニング

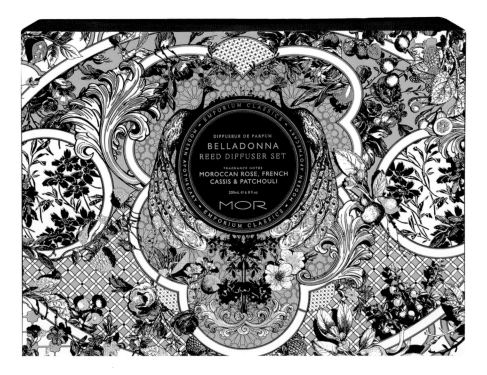

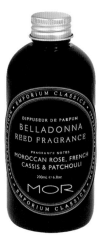

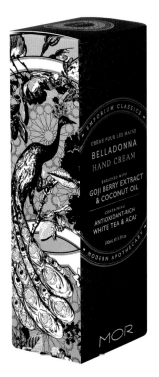

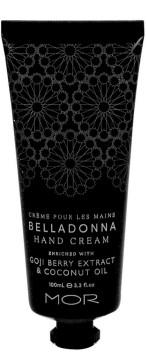

MOR エンポリアムクラシックス
パッケージ
MOR［化粧品の製造・販売］
SB: グローバル プロダクト プランニング

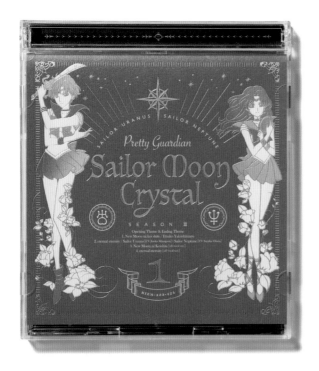

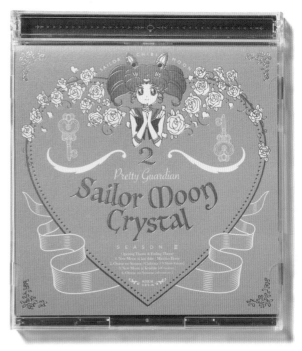

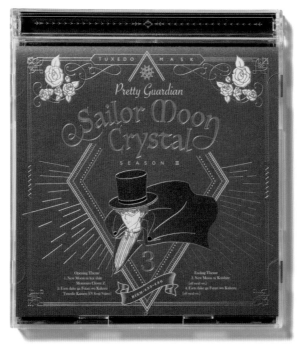

美少女戦士セーラームーン Crystal
パッケージ
キングレコード［音楽ソフトの企画・制作・販売］
SB: キングレコード
© 武内直子・PNP・講談社・東映アニメーション

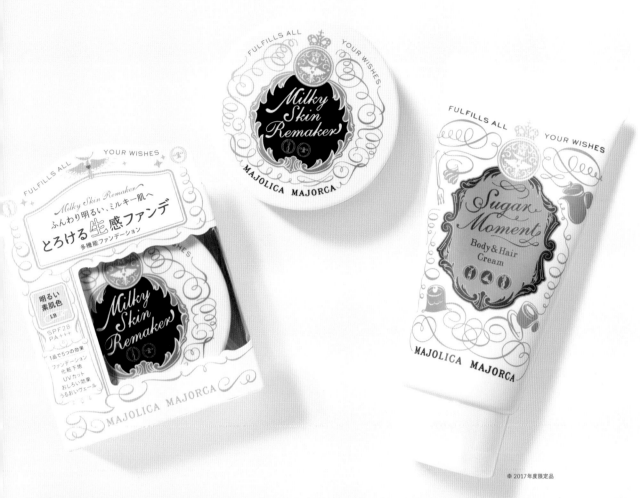

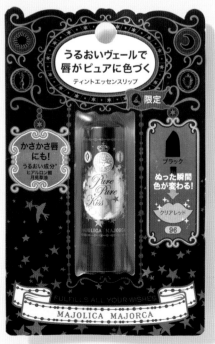

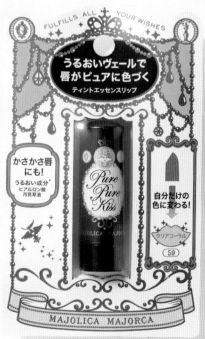

※ 2017年度限定品

ふんわり明るい、ミルキー肌へ
とろける生感ファンデ
多機能ファンデーション

明るい
素肌色
LB

SPF28
PA+++

1品で5つの効果
ファンデーション
化粧下地
UVカット
おしろい効果
うるおいヴェール

うるおいヴェールで
唇がピュアに色づく
ティントエッセンスリップ

⊿限定

かさかさ唇
にも!
うるおい成分*
ヒアルロン酸
月見草油

ブラック

ぬった瞬間
色が変わる!

クリアレッド

96

うるおいヴェールで
唇がピュアに色づく
ティントエッセンスリップ

かさかさ唇
にも!
うるおい成分*
ヒアルロン酸
月見草油

自分だけの
色に変わる!

クリアコーラル

59

マジョリカ　マジョルカ
ミルキースキンリメイカー
シュガーモーメント
ピュア・ピュア・キッス
パッケージ

資生堂［化粧品メーカー］

CD: 小助川雅人
AD, D: 成田 久（グラフィック）
AD: 松石 翠（パッケージ）
D: 徳久綾美（パッケージ）
CW: 田中翔子　P: 金澤正人
Pr: 大武恵子（パッケージ）　SB: 資生堂
※パッケージ、商品は2017年12月時点のものです。

※ 2016年度限定品

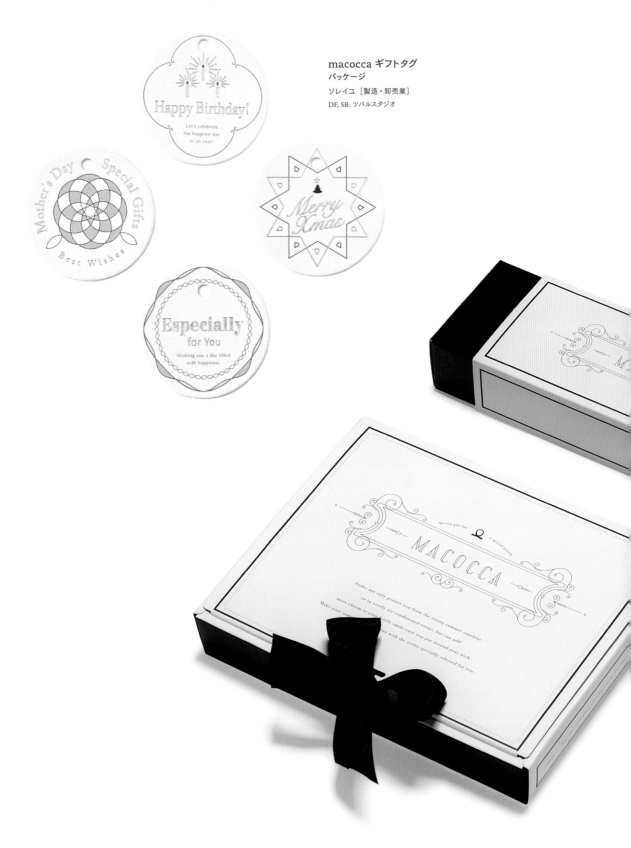

macocca ギフトタグ
パッケージ

ソレイユ ［製造・卸売業］
DF, SB: ツバルスタジオ

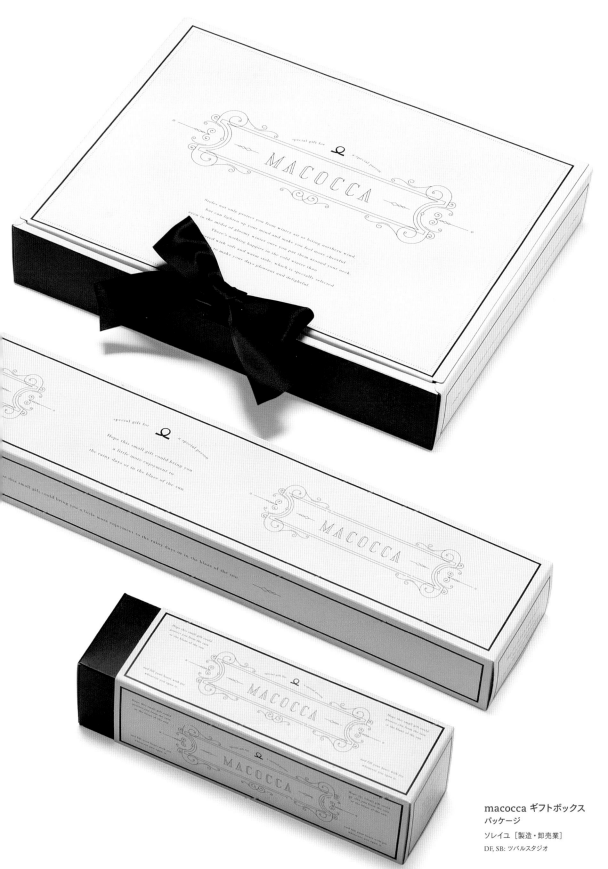

macocca ギフトボックス
パッケージ

ソレイユ［製造・卸売業］
DF, SB: ツバルスタジオ

croppu 2017
spring / summer collection
カタログ
croppu［アパレル］
AD, D, SB: Hirokazu Matsuda
P: Tomoko Yamane
MD: Petra　ST: Emi Kinoshita
HM: Naoyuki Ohgimoto
Pr: Sayaka Soga

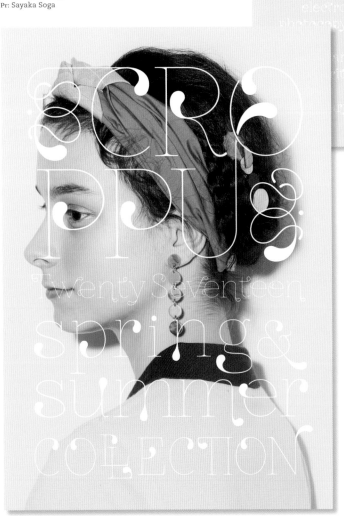

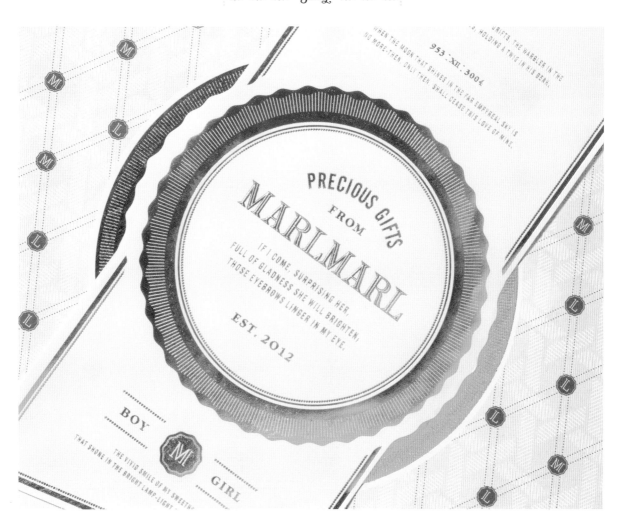

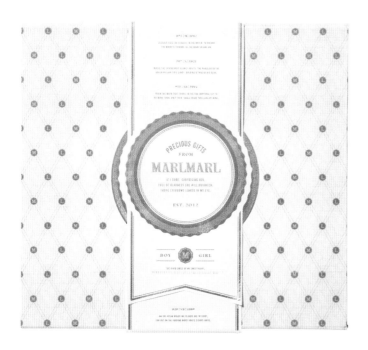

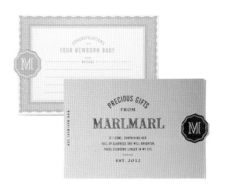

MARLMARL GIFT PACKAGE
パッケージ
YOM ［アパレル・雑貨］
AD: 新井勝也
D: 豊田恭子
DF, SB: VATEAU

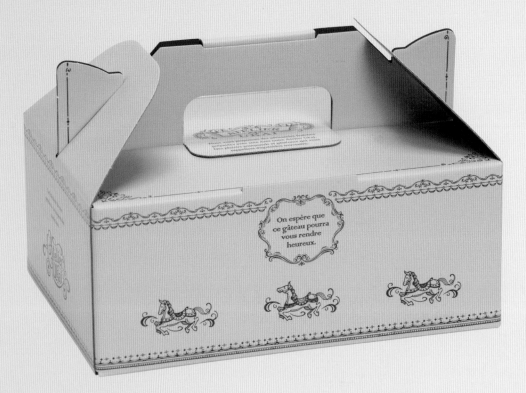

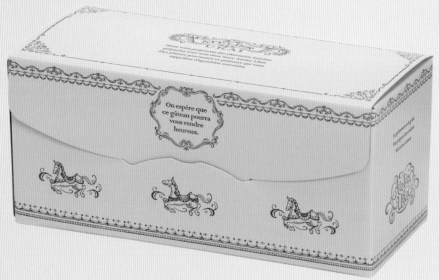

アトリエうかい プリンシリーズ　パッケージ

うかい［飲食業、物販商品の開発・製造及び販売］

CD: 鈴木滋夫（うかい）
AD: 西下知良（うかい）
D: 澤村健一（seventh sense design）
DF: seventh sense design　SB: うかい

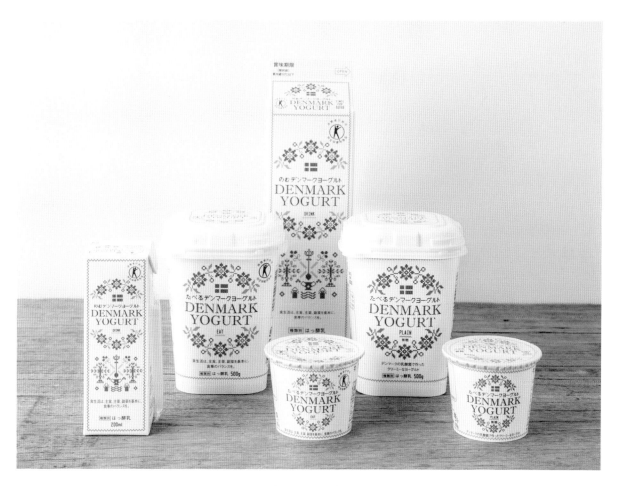

デンマークヨーグルト
パッケージ
デンマークヨーグルト［小売・販売］
SB: デンマークヨーグルト

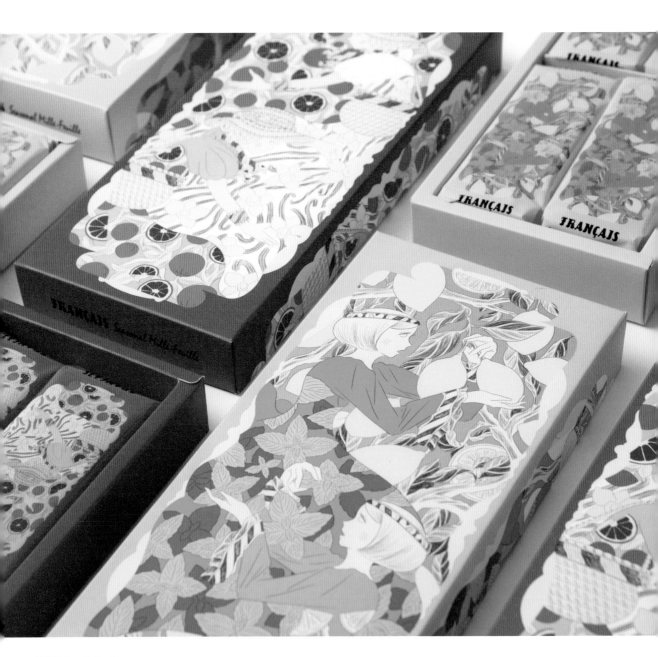

フランセ　パッケージ

シュクレイ［菓子製造・販売］
AD: 河西達也（THAT'S ALL RIGHT.）
D: 山下真也（THAT'S ALL RIGHT.）/
金子健吾（THAT'S ALL RIGHT.）
I: 北澤平祐　Pr: 小嶋 竜（THAT'S ALL RIGHT.）
DF, SB: THAT'S ALL RIGHT.

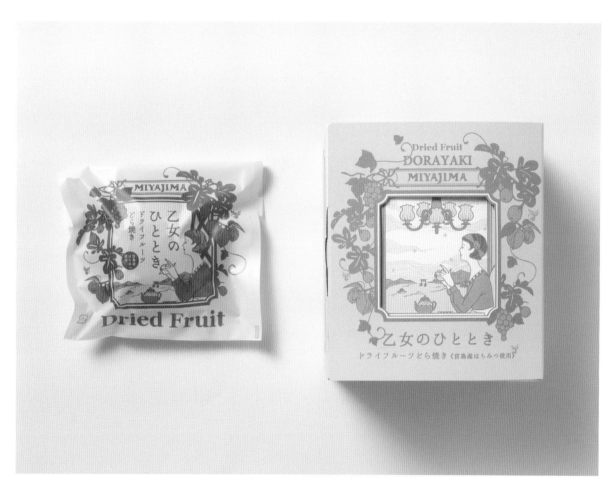

乙女のひととき
パッケージ
蜜屋本舗 ［菓子製造・販売］
SB: 蜜屋本舗

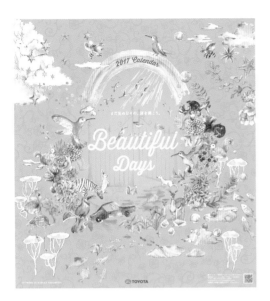

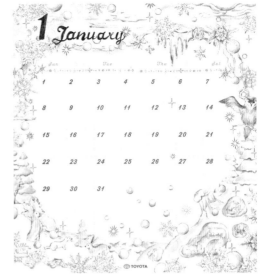

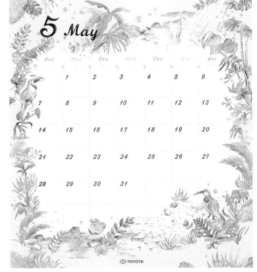

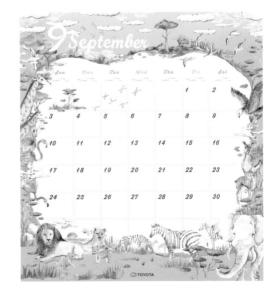

2017 TOYOTAカレンダー　カレンダー

トヨタ自動車［自動車メーカー］

AD: 飛岡綾子　I, SB: 利光春華

Pr: 宮田洋平　DF: 日本デザインセンター

3 March

Sun	Mon	Tue	Wed	Thu	Fri	Sat
			1	2	3	4
5	6	7	8	9	10	11
12	13	14	15	16	17	18
19	20	21	22	23	24	25
26	27	28	29	30	31	

4 April

Sun	Mon	Tue	Wed	Thu	Fri	Sat
						1
2	3	4	5	6	7	8
9	10	11	12	13	14	15
16	17	18	19	20	21	22
23	24	25	26	27	28	29
30						

7 July

Sun	Mon	Tue	Wed	Thu	Fri	Sat
						1
2	3	4	5	6	7	8
9	10	11	12	13	14	15
16	17	18	19	20	21	22
23	24	25	26	27	28	29
30	31					

8 August

Sun	Mon	Tue	Wed	Thu	Fri	Sat
		1	2	3	4	5
6	7	8	9	10	11	12
13	14	15	16	17	18	19
20	21	22	23	24	25	26
27	28	29	30	31		

11 November

Sun	Mon	Tue	Wed	Thu	Fri	Sat
			1	2	3	4
5	6	7	8	9	10	11
12	13	14	15	16	17	18
19	20	21	22	23	24	25
26	27	28	29	30		

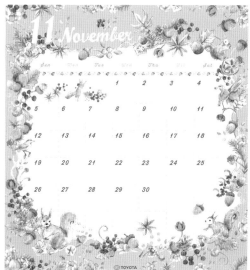

12 December

Sun	Mon	Tue	Wed	Thu	Fri	Sat
					1	2
3	4	5	6	7	8	9
10	11	12	13	14	15	16
17	18	19	20	21	22	23
24	25	26	27	28	29	30
31						

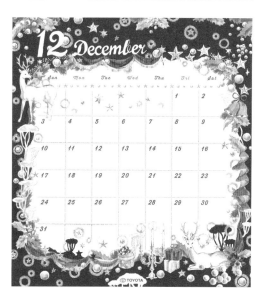

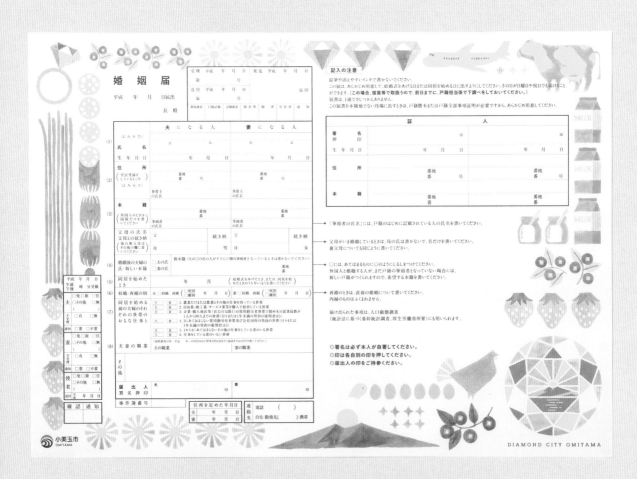

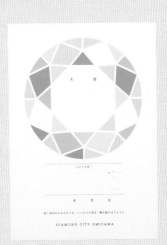

ダイヤモンドシティ小美玉　婚姻届 / 結婚記念証
小美玉市［行政］/ リンクムービースタジオ［映像制作］
AD, D: 笹目亮太郎　D: 助川智美　DF, SB: トランク

おもいをかわす婚姻届　婚姻届

奈良県生駒市 [行政]

CD, Pr: 池田 敦（G_GRAPHICS INC.）
AD, D: 阪口玄信（G_GRAPHICS INC.）
CW: 西川有紀（G_GRAPHICS INC.）
DF, SB: G_GRAPHICS INC.

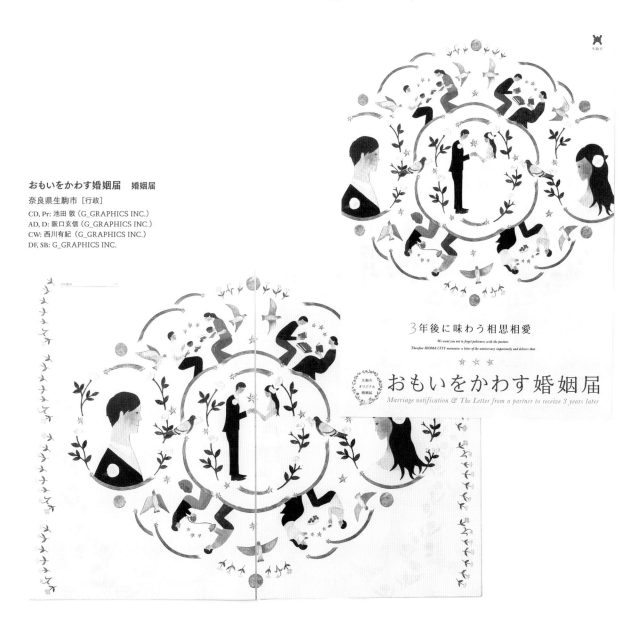

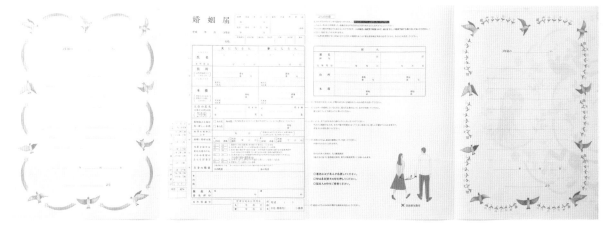

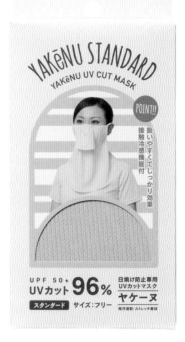

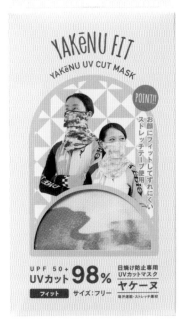

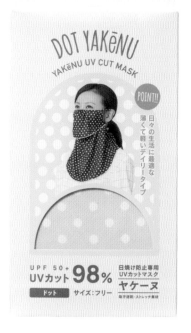

ヤケーヌ　パッケージ

丸福繊維［製造業］

AD: 古武一貴　D: 岩瀬 諒　P: 岩田直和
DF, SB: design office Switch

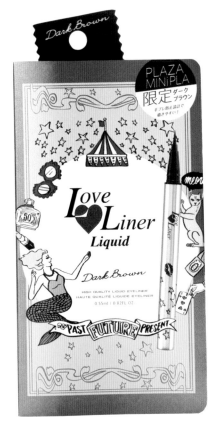

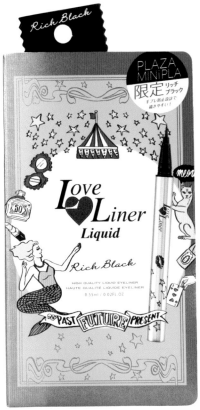

PLAZA・MINiPLA限定
Love Liner リキッドアイライナー
パッケージ

プラザスタイル カンパニー
［輸入生活雑貨店］

I, SB: 山川春奈　DF: msh

ピディット　パッケージ
pdc［化粧品メーカー］
D: 羽野瀬里　SB: pdc

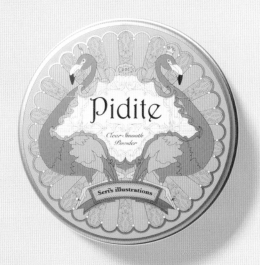

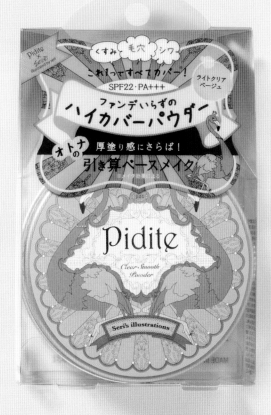

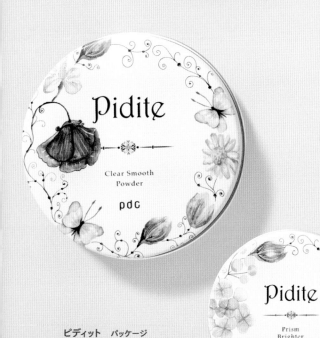

ピディット　パッケージ
pdc［化粧品メーカー］
D: 長崎万代 / pdc　SB: pdc

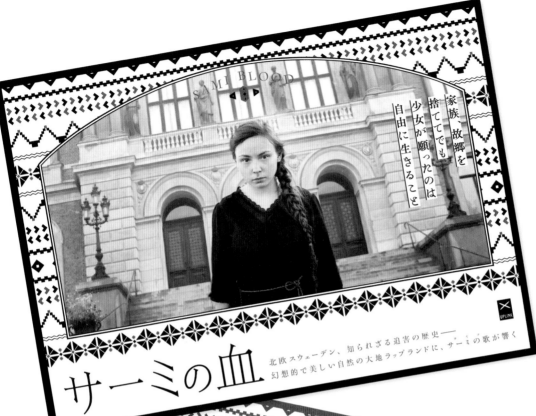

SAMI BLOOD

家族、故郷を
捨ててでも
少女が願ったのは
自由に生きること

北欧スウェーデン、知られざる迫害の歴史——
幻想的で美しい自然の大地ラップランドに、サーミの歌が響く

サーミの血

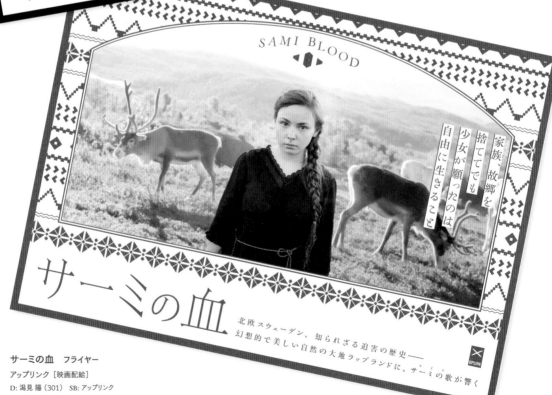

SAMI BLOOD

家族、故郷を
捨ててでも
少女が願ったのは
自由に生きること

サーミの血

北欧スウェーデン、知られざる迫害の歴史——
幻想的で美しい自然の大地ラップランドに、サーミの歌が響く

サーミの血　フライヤー
アップリンク［映画配給］
D: 潟見 陽（301）　SB: アップリンク

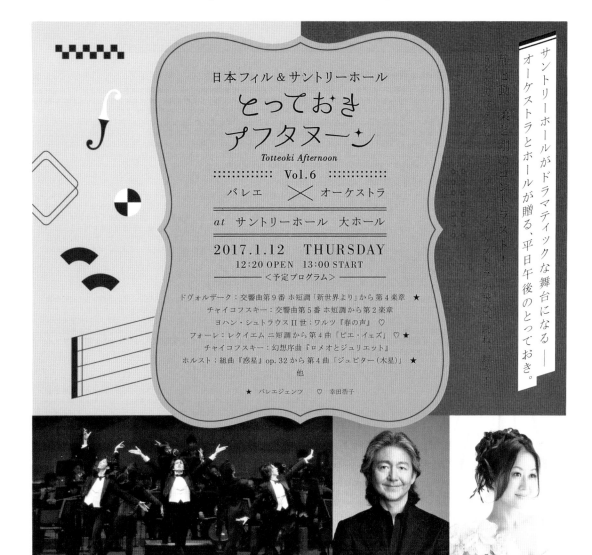

日本フィル & サントリーホール

とっておき アフタヌーン
Totteoki Afternoon

Vol.6

バレエ ✕ オーケストラ

at サントリーホール 大ホール

2017.1.12 THURSDAY
12:20 OPEN 13:00 START

＜予定プログラム＞

ドヴォルザーク：交響曲第9番 ホ短調「新世界より」から第4楽章 ★
チャイコフスキー：交響曲第5番 ホ短調から第2楽章
ヨハン・シュトラウスⅡ世：ワルツ『春の声』 ♡
フォーレ：レクイエム ニ短調から第4曲「ピエ・イェズ」 ♡ ★
チャイコフスキー：幻想序曲『ロメオとジュリエット』
ホルスト：組曲『惑星』op.32 から第4曲「ジュピター（木星）」 ★
他

★ バレエジェンツ ♡ 幸田浩子

サントリーホールがドラマティックな舞台になる——
オーケストラとホールが贈る、平日午後のとっておき。

静と動、柔と剛のコントラスト！

「とっておき アフタヌーン Vol.3より」

バレエジェンツ	Ballet Gents
座長：宮尾俊太郎 杉野慧／益子倭／篠宮佑一／栗山廉	
大友直人（指揮）	Naoto Otomo, conductor
幸田浩子（ソプラノ）	Hiroko Kouda, soprano
日本フィルハーモニー交響楽団	Japan Philharmonic Orchestra

Hibiki to the World
SUNTORY HALL
30th

60周年 感謝

主催：日本フィルハーモニー交響楽団、サントリーホール
後援：TBS

料金	
S席	¥7,000（税込）
A席	¥5,000（税込）
B席	¥3,000（税込）

※未就学児の入場はご遠慮ください。

チケット発売日	
日本フィル各会員・サントリーホール メンバーズ先行	2016年9月14日（水）10:00 ～
一般発売	2016年9月21日（水）10:00 ～

◆ サントリーホールチケットセンター TEL:0570-55-0017（10:00-18:00、休館日を除く）
◆ サントリーホール・メンバーズ・クラブ WEB http://suntoryhall.pia.jp/
◆ 日本フィル・サービスセンター TEL:03-5378-5911（平日10:00-17:00） FAX:03-5378-6161
◆ 日本フィルeチケット♪ http://www.japanphil.or.jp
◆ イープラス http://eplus.jp ◆ ローソンチケット TEL:0570-000-407 [Lコード:34565]
◆ チケットぴあ TEL:0570-02-9999 [Pコード:303-351]

★託児サービス（事前申込制、有料） イベント託児＊マザーズ

日本フィル & サントリーホール
とっておきアフタヌーン Vol.6 フライヤー

日本フィルハーモニー交響楽団 [公益財団法人]
D：暮沼美沙子 SB：日本フィルハーモニー交響楽団

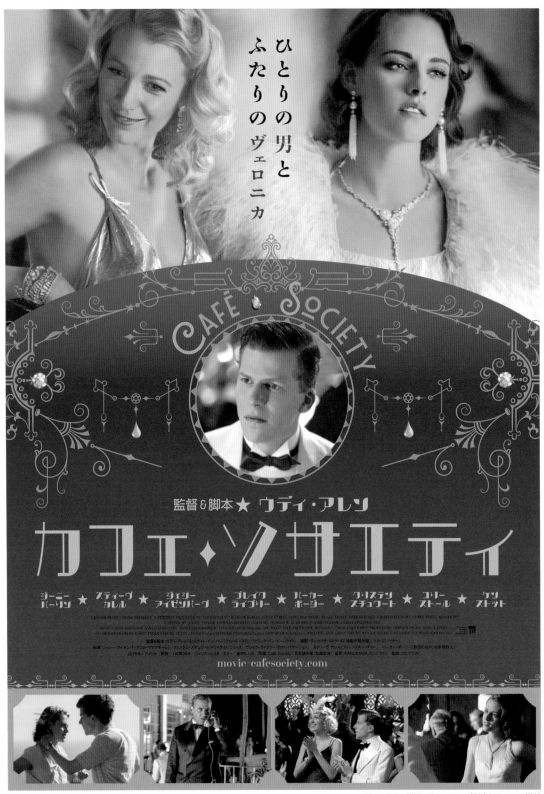

映画『カフェ・ソサエティ』 ポスター
ロングライド［映画配給］
D: 大寿美トモエ　DF: 大寿美デザイン
SB: ロングライド

Natural ナチュラル

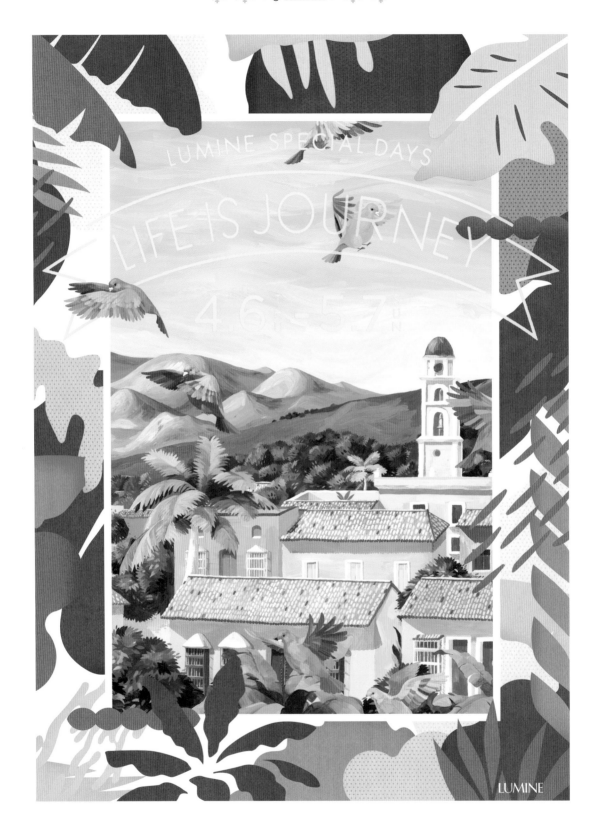

LIFE IS JOURNEY ポスター
LUMINE CO.,LTD. ［商業施設］
CD, AD, D, I: Atsushi Ishiguro　D, I: Hikaru Ichijyo　Pr: RISA UEDA
A: JR Higashi Nihon Kikaku + TRANSIT CREW INC.　DF, SB: OUWN

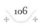

食卓に、大地を。

Biei
Table

素材に、敬意を。

旬は短い。

だからその味を

素直にとじこめました。

知恵が生み出す加工品。

美瑛の丘の上から

とれたての上のおいしさを。

BieiTable は JAびえい の加工品ブランドです。

びえいテーブル　ポスター

美瑛町農業協同組合［農業協同組合］

AD, D: ゲンママコト　CW: あべれいな

I: やまだめい　DF, SB: デザイン事務所カギカッコ

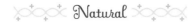
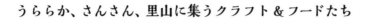

うららか、さんさん、里山に集うクラフト＆フードたち

くじまの森
自由なマーケット
2017

5/13 ㊏ 小雨決行
10:00 - 15:00

場所 **Rags-to-riches周辺（玖島郵便局うら）**
広島県廿日市市玖島4351-1

駐車場 旧玖島小学校グラウンド・楢原交差点左手広場

こどもの広場：授乳室・おむつ替えコーナーあり

主催：くじまの森　共催：玖島地区コミュニティ推進協議会／Rags-to-riches／おてらマルシェ／玖島郵便局
協力：玖島市民センター／JA佐伯中央友和支店／ヒロホー株式会社

【お問合せ】0829-74-0505（玖島市民センター／平日9時〜17時）

f くじまの森 🔍

kujimanomori.com

くじまの森 自由なマーケット 2017
フライヤー
くじまの森［イベント事業］
AD, D, CW: 大井健太郎（Listen）　DF, SB: Listen

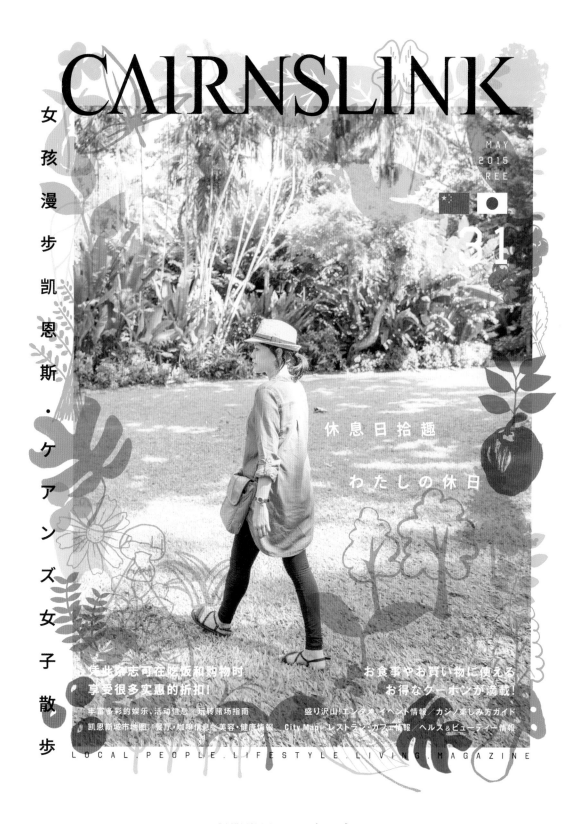

CAIRNSLINK

MAY 2015 TAKE FREE

31

女孩漫步凯恩斯·ケアンズ女子散歩

休息日拾趣

わたしの休日

凭此杂志可在吃饭和购物时
享受很多实惠的折扣！

お食事やお買い物に使える
お得なクーポンが満載！

丰富多彩的娱乐、活动信息 玩转赌场指南
凯恩斯城市地图 餐厅·咖啡信息 美容·健康情报

盛り沢山！エンタメ・イベント情報／カジノ楽しみ方ガイド
City Map／レストラン・カフェ情報／ヘルス＆ビューティー情報

LOCAL.PEOPLE.LIFESTYLE.LIVING.MAGAZINE

CAIRNSLINK Magazine vol.31
『ケアンズ女子散歩特集』 フリーペーパー
CAIRNSLINK Pty Ltd.［広告業］
CD, AD, D, SB: 髙林直俊　P, Pr: Takao Sugano　MD: Saori Takahama

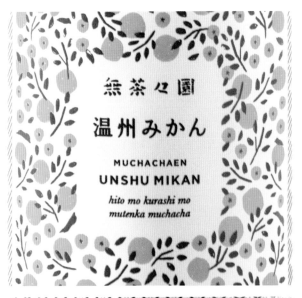

無茶々園
温州みかん

MUCHACHAEN
UNSHU MIKAN

*hito mo kurashi mo
mutenka muchacha*

無茶々園
伊予柑

MUCHACHAEN
IYOKAN

*hito mo kurashi mo
mutenka muchacha*

無茶々園
ぽんかん

MUCHACHAEN
PONKAN

*hito mo kurashi mo
mutenka muchacha*

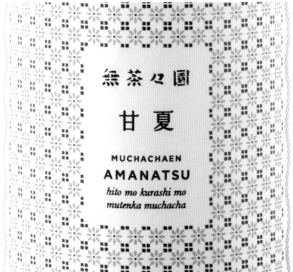

無茶々園
甘夏

MUCHACHAEN
AMANATSU

*hito mo kurashi mo
mutenka muchacha*

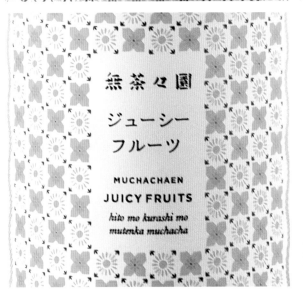

無茶々園
ジューシー
フルーツ

MUCHACHAEN
JUICY FRUITS

*hito mo kurashi mo
mutenka muchacha*

無茶々園
柑橘
ブレンドジュース

[不知火、清見、せとか]

MUCHACHAEN
SHIRANUI
KIYOMI, SETOKA

*hito mo kurashi mo
mutenka muchacha*

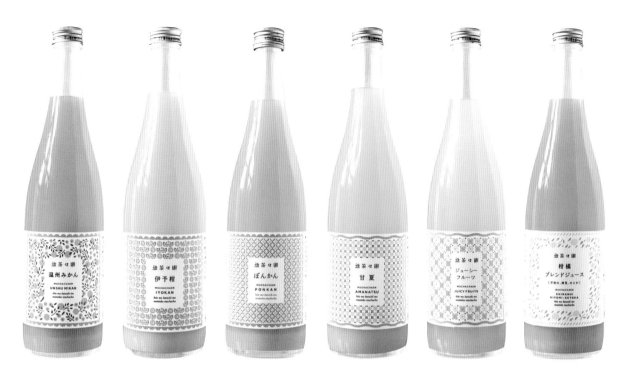

温州みかんジュース
ジューシーフルーツジュース等
パッケージ

無茶々園［農業］
D: 井上真季　DF: イノウエデザイン事務所
SB: 地域法人無茶々園

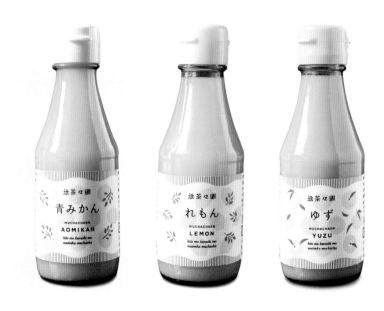

青みかん果汁 / れもん果汁 / ゆず果汁
パッケージ

無茶々園［農業］
D: 井上真季　DF: イノウエデザイン事務所
SB: 地域法人無茶々園

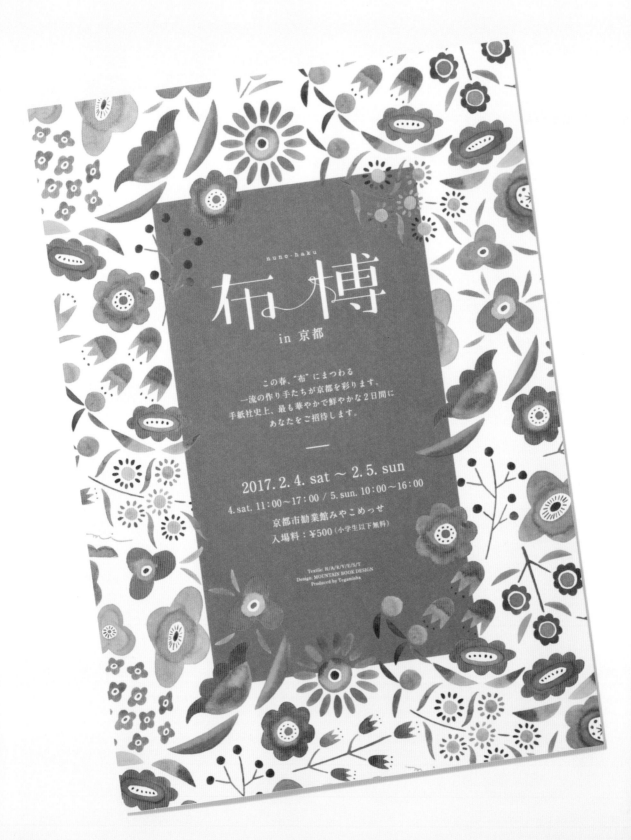

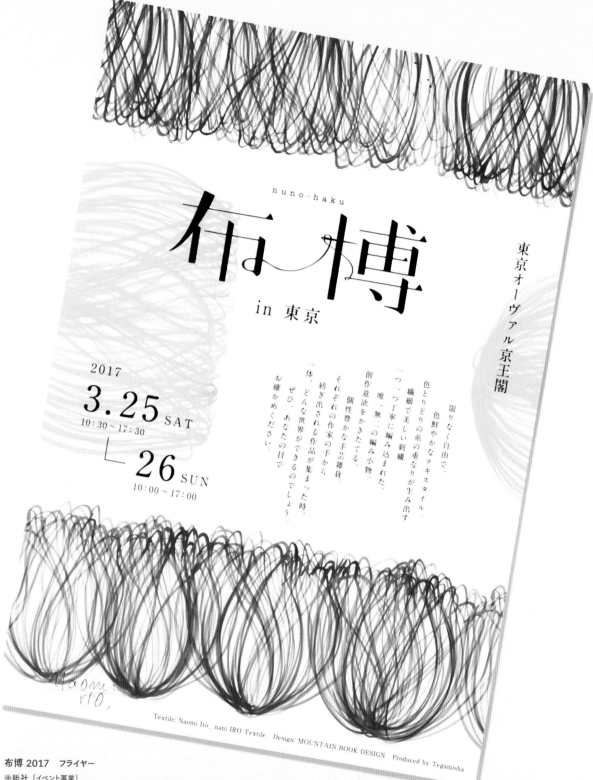

nuno-haku

布博

in 東京

2017
3.25 SAT
10:30～17:30

26 SUN
10:00～17:00

東京オーヴァル京王閣

限りなく自由で、
色鮮やかなテキスタイル。
繊細で美しい刺繍。
色とりどりの糸の重なりが生み出す
一つ一つ丁寧に編み込まれた、
唯一無二の編み小物。
創作意欲をかきたてる、
個性豊かな手芸雑貨。
それぞれの作家の手から
紡ぎ出される作品が集まった時、
一体、どんな世界ができるのでしょう。
ぜひ、あなたの目で
お確かめください。

Naomi
ITO,

Textile: Naomi Ito _ nani IRO Textile Design: MOUNTAIN BOOK DESIGN Produced by Tegamisha

布博 2017　フライヤー

手紙社［イベント事業］

CD: 手紙社　AD: 山本洋介（MOUNTAIN BOOK DESIGN）
D: 大谷友之祐（MOUNTAIN BOOK DESIGN）
I: H/A/R/V/E/S/T　DF, SB: MOUNTAIN BOOK DESIGN

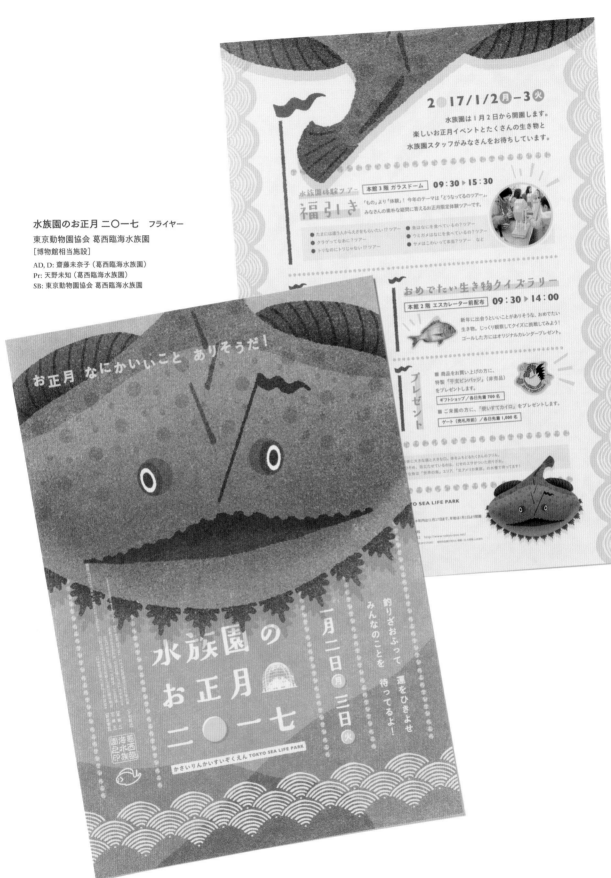

水族園のお正月 二〇一七　フライヤー
東京動物園協会 葛西臨海水族園
［博物館相当施設］
AD, D: 齋藤未奈子（葛西臨海水族園）
Pr: 天野未知（葛西臨海水族園）
SB: 東京動物園協会 葛西臨海水族園

Natural

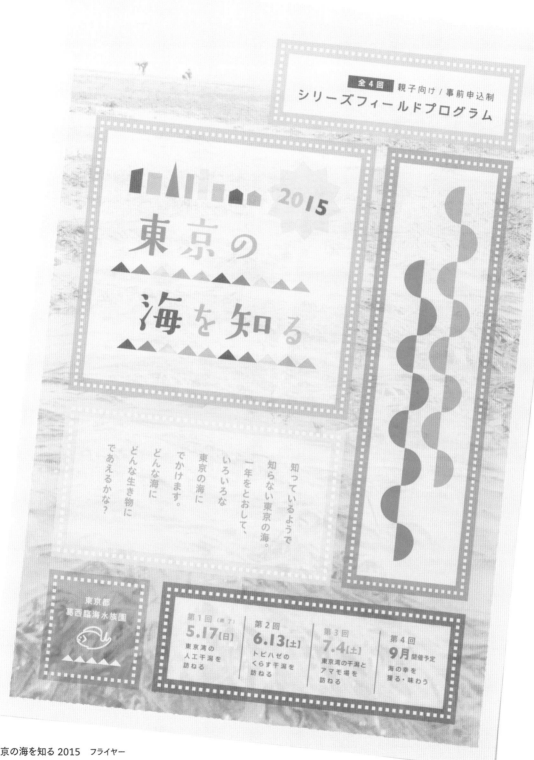

東京の海を知る 2015　フライヤー
東京動物園協会 葛西臨海水族園
［博物館相当施設］

AD, D: 齋藤未奈子（葛西臨海水族園）
Pr: 天野未知（葛西臨海水族園）
SB: 東京動物園協会 葛西臨海水族園

115

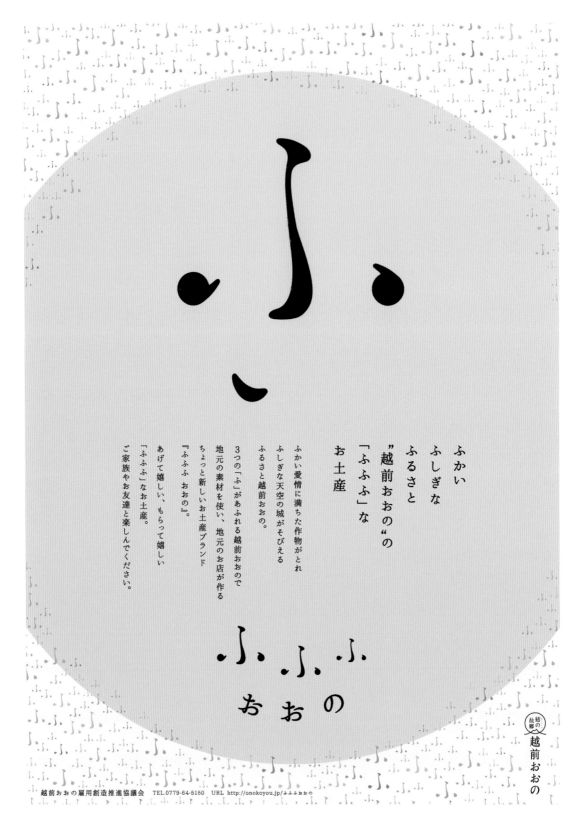

ふかい
ふしぎな
ふるさと
"越前おおの"の
「ふふふ」な
お土産

ふかい愛情に満ちた作物がとれ
ふしぎな天空の城がそびえる
ふるさと越前おおの。
3つの「ふ」があふれる越前おおので
地元の素材を使い、地元のお店が作る
ちょっと新しいお土産ブランド
『ふふふ おおの』。
あげて嬉しい、もらって嬉しい
「ふふふ」なお土産。
ご家族やお友達と楽しんでください。

ふふふ
おおの

結の
故郷
越前おおの

越前おおの雇用創造推進協議会　TEL.0779-64-5150　URL http://onokoyou.jp/ふふふおおの

ふふふおおの　フライヤー
越前おおの雇用創造推進協議会［行政］
AD, D, CW: 野路靖人　DF, SB: 六感デザイン

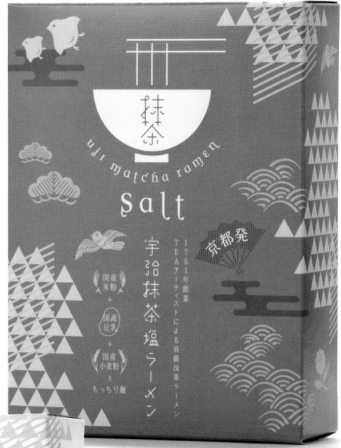

宇治抹茶ラーメン　パッケージ

カネ七畠山製茶 [食料品の卸売・小売]
D: かさいひさみち　DF, SB: シュンビン

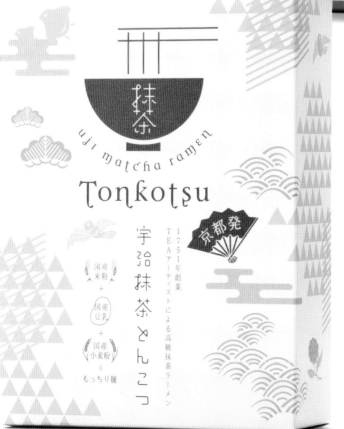

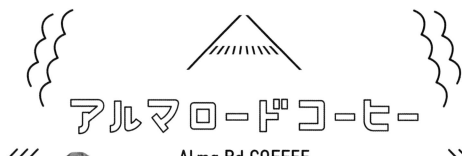

アルマロードコーヒー

Alma Rd COFFEE

Hello, It's
Alma Rd COFFEE!

4/24 {FRI} OPEN!

LONG TABLE の中にオープンします！

アルマロードコーヒー
Alma Rd COFFEE

OPEN　10:00 → 20:00

〈TAKE OUT OK!!〉

長崎県大村市古賀島町525-2空港通り沿いLONG TABLEの店内奥
TEL:0957-56-8740　MAIL:almardcoffee@gmail.com

アルマロードコーヒー　フライヤー

アルマロードコーヒー［飲食業］

AD: 羽山潤一　D: 西村明洋 / 張 蓓麗姫
CW: 村川マルチノ佑子　DF, SB: デジマグラフ

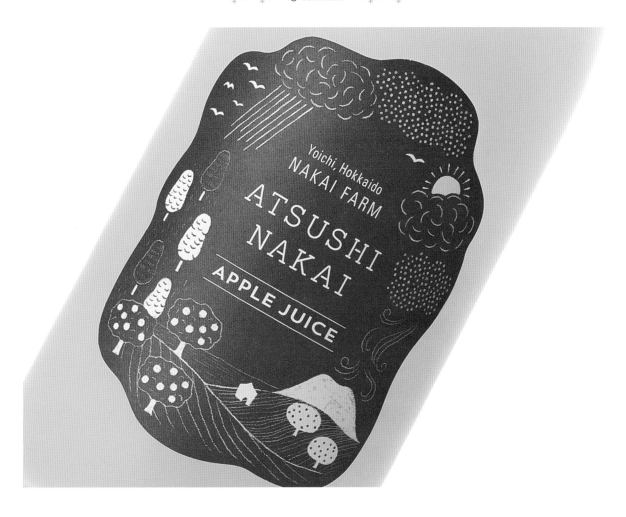

中井観光農園
アップルジュース・ジャム
商品ラベル

中井観光農園［農園］

CD: 寺島賢幸　AD, D: 早苗優里
DF, SB: 寺島デザイン制作室

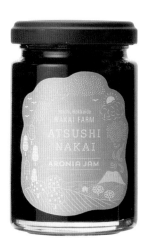
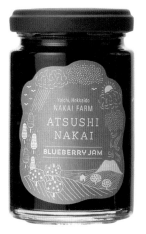
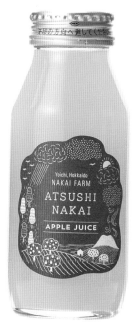

BUILD CAMP フライヤー

METIS［コンサル業］

AD, D: 宍戸克成　DF, SB: COCODORU

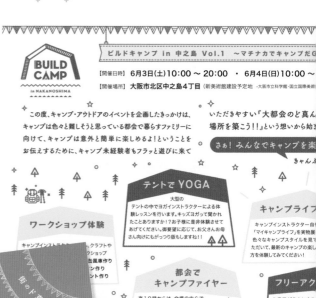

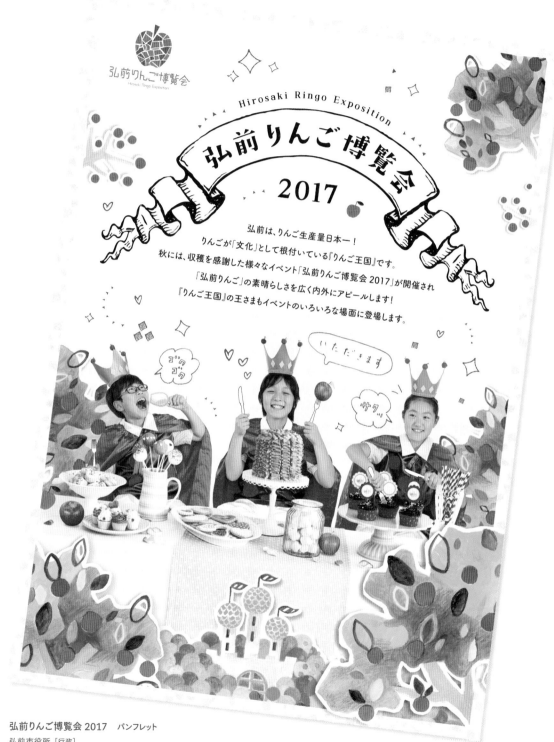

弘前りんご博覧会 2017　パンフレット
弘前市役所［行政］
AD, D, P: 赤木えいぞう　I: 山内マスミ
MD: りんご王国王さま3世（こうたろう / すなお / まひろ）
SB: 弘前市役所

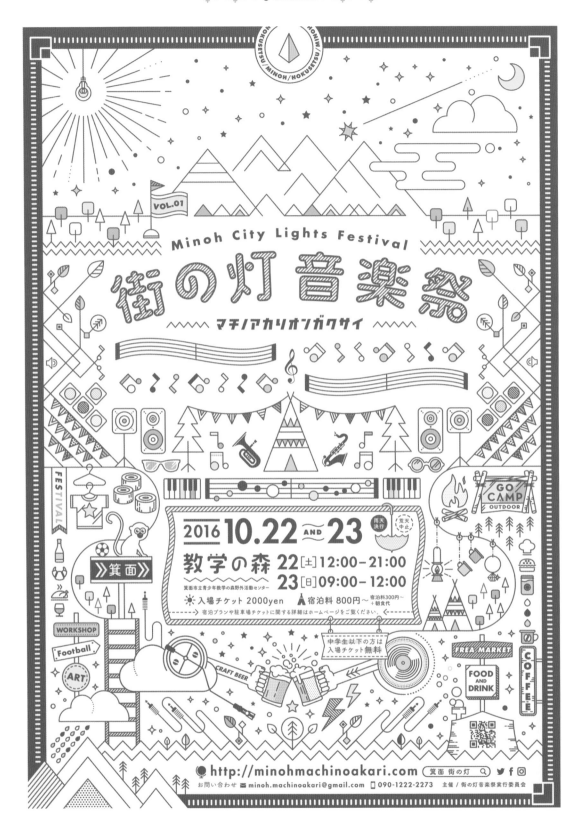

街の灯音楽祭　ポスター
街の灯音楽祭実行委員会［イベント企画］
AD, D, I: 宍戸克成　DF, SB: COCODORU

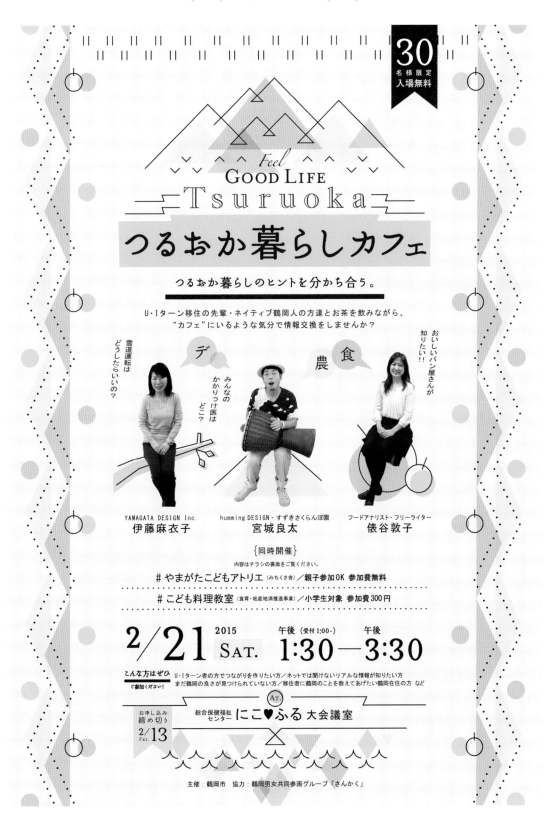

30 名様限定 入場無料

Feel GOOD LIFE

Tsuruoka

つるおか暮らしカフェ

つるおか暮らしのヒントを分かち合う。

U・Iターン移住の先輩・ネイティブ鶴岡人の方達とお茶を飲みながら、
"カフェ"にいるような気分で情報交換をしませんか？

雪道運転は
どうしたらいいの？

デ

みんなの
かかりつけ医は
どこ？

農 食

おいしいパン屋さんが
知りたい！！

YAMAGATA DESIGN Inc.
伊藤麻衣子

humming DESIGN・すずきさくらんぼ園
宮城良太

フードアナリスト・フリーライター
俵谷敦子

{同時開催}
内容はチラシの裏面をご覧ください。

やまがたこどもアトリエ（みちくさ舎）／親子参加OK 参加費無料

こども料理教室（食育・地産地消推進事業）／小学生対象 参加費300円

2/21 2015 SAT. 午後（受付1:00-） **1:30 — 3:30** 午後

こんな方はぜひ ご参加ください！ U・Iターン者の方でつながりを作りたい方／ネットでは聞けないリアルな情報が知りたい方
まだ鶴岡の良さが見つけられていない方／移住者に鶴岡のことを教えてあげたい鶴岡在住の方 など

お申し込み
締め切り
2/13 FRI. AT. 総合保健福祉センター **にこ♥ふる** 大会議室

主催：鶴岡市 協力：鶴岡男女共同参画グループ「さんかく」

つるおか暮らしカフェ フライヤー
鶴岡市［行政］
AD: 佐藤天哉 D: 大瀧香奈子 DF, SB: はんどれい

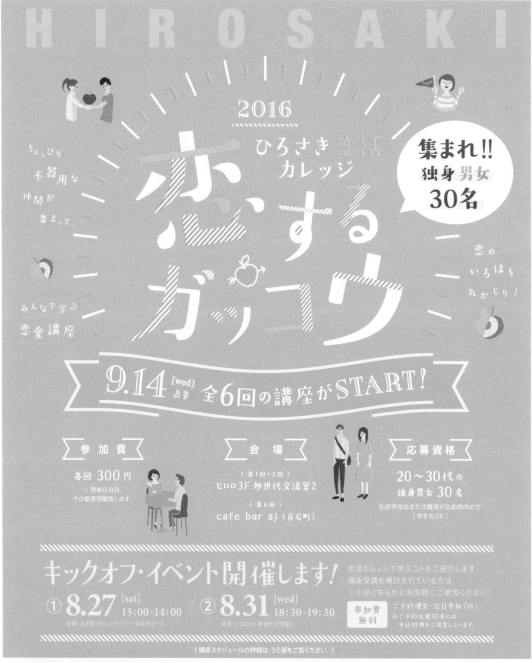

HIROSAKI

2016
ひろさき 恋活 カレッジ

恋するガッコウ

ちょっぴり不器用な仲間が集まって、
みんなで学ぶ恋愛講座
恋のいろはを丸かじり！

集まれ!!
独身男女
30名

9.14 [wed] より 全6回の講座がSTART！

┌ 参 加 費 ┐
各回 300 円
※開催日当日、
その都度頂戴致します。

┌ 会 場 ┐
（第1回～5回）
ヒロロ3F 多世代交流室2
（第6回）
cafe bar aj（百石町）

┌ 応 募 資 格 ┐
20～30代の
独身男女 30名
弘前市在住または職場が弘前市内の方
（学生もOK）

キックオフ・イベント開催します！

① 8.27 [sat] 13:00-14:00
会場：土手町コミュニティパーク多目的ホール

② 8.31 [wed] 18:30-19:30
会場：ヒロロ3F 多世代交流室2

参加費無料

恋活カレッジで学ぶコトをご紹介します。
講座受講を検討されている方は、
①②のどちらかにお気軽にご参加ください！
※ご予約優先・当日参加OK！
※ご予約先着50名には
申込特典をご用意しています。

（ 講座スケジュールの詳細は、うら面をご覧ください。）

┌ お申し込み方法 ┐
電話またはメールにて ①お名前 ②ご住所 ③勤務先 ④年齢 ⑤電話番号 をお伝えください。
※ 原則、6回全ての講座をご参加できる方が対象となります。 ※ 応募多数の場合は抽選となります。

電話 0172-55-0268
たびすけ恋活係 10:00～17:00（土日祝休み）

メール E-mail：info@tabisuke-hirosaki.jp

主催／弘前市 ｜ 運営・お問い合わせ／たびすけ（合同会社西谷）
http://www.tabisuke-hirosaki.jp

6回講座の申込締切日／9月6日（火）
■たびすけHPのフォームからもお申し込みいただけます。

恋するガッコウ　フライヤー
弘前市［行政］
AD, D, CW, I: 赤木えいぞう　SB: 弘前市

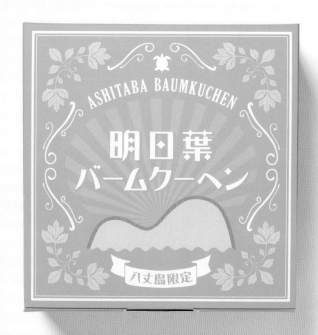

明日葉バームクーヘン
パッケージ

民芸あき［小売業］

D: かさいひさみち
DF, SB: シュンピン

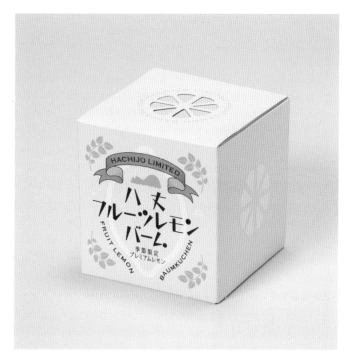

八丈フルーツレモンバーム
パッケージ

民芸あき［小売業］

D: かさいひさみち
DF, SB: シュンピン

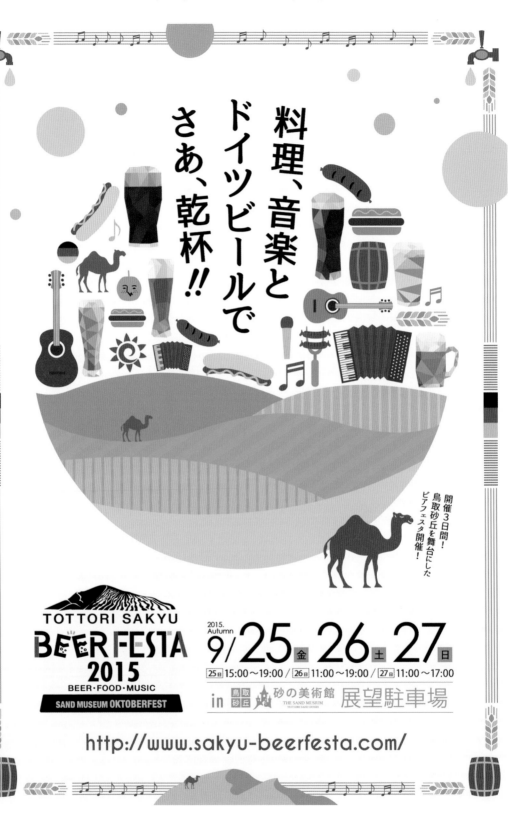

鳥取砂丘ビアフェスタ 2015　ポスター
鳥取砂丘ビアフェスタ実行委員会［イベント事業］
AD: 東條勝弘　D: 桑田 慶　DF, SB: ナウイデザイン

Pop ポップ

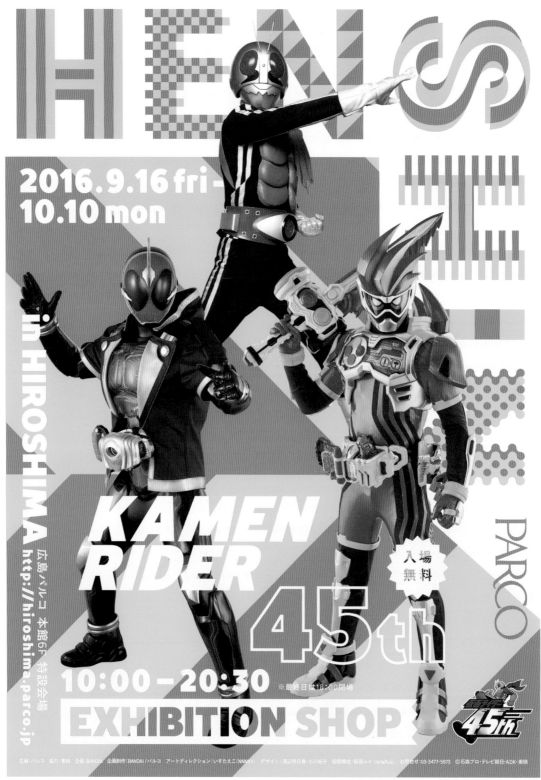

KAMEN RIDER 45th SHOP「HENSHIN」
in HIROSHIMA　ポスター

パルコ［商業施設］

AD, SB: いすたえこ (NNNNY)　D: 渡辺明日香 / 小川知子

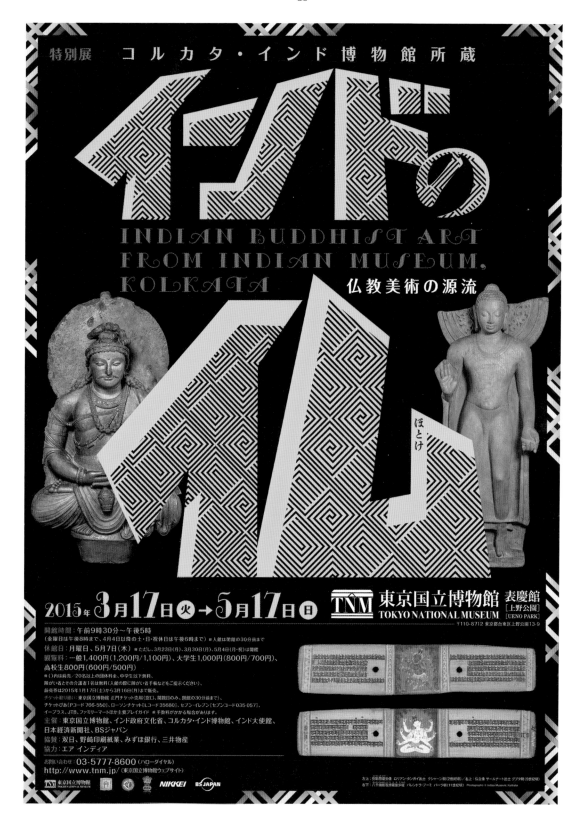

インドの仏 仏教美術の源流
ポスター

日本経済新聞社 ［新聞社］
AD, D: おおうちおさむ　DF, SB: ナノナノグラフィックス

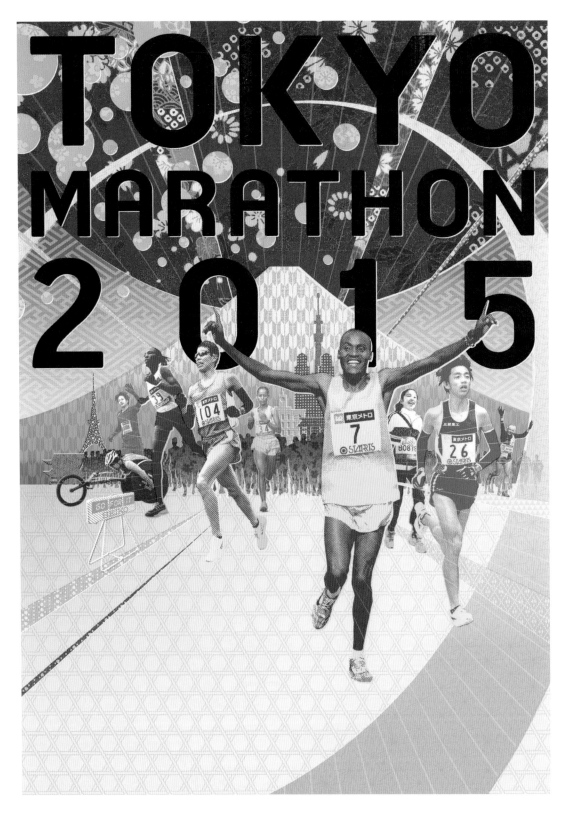

東京マラソン 2015　ポスター
東京マラソン財団［一般財団法人］
AD, D: 大竹俊介（Smith）
DF: Smith　SB: 東京マラソン財団

女の46分 / チャラン・ポ・ランタン
パッケージ

D, I: 石塚立木（takekingraphic）
コスチュームプロデューサー：まつながあき
SB: エイベックス・エンタテインメント

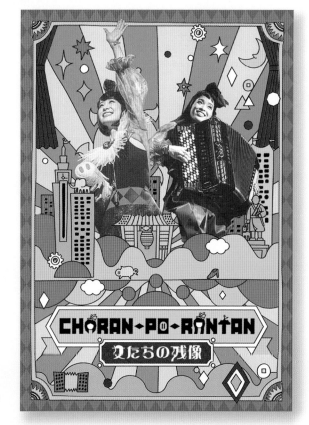

女たちの残像
/ チャラン・ポ・ランタン
パッケージ

D, I: 本忠 学
コスチュームプロデューサー：まつながあき
SB: エイベックス・エンタテインメント

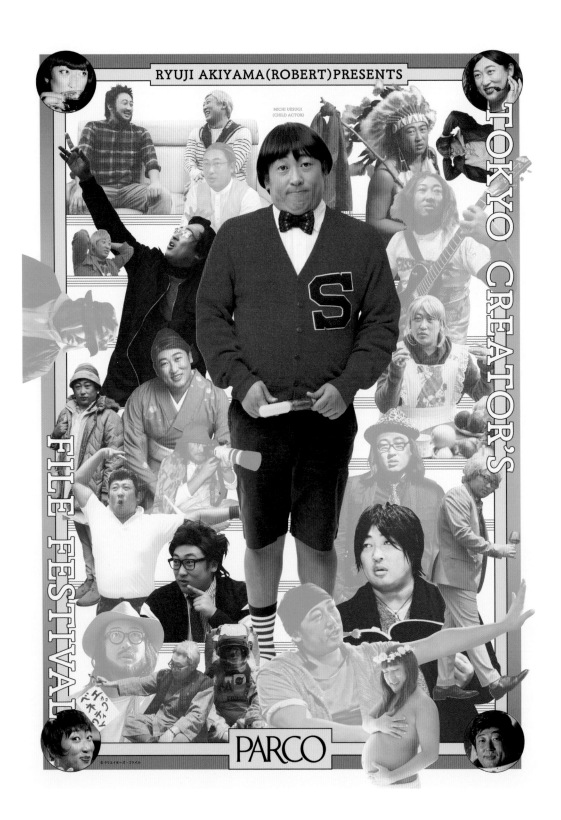

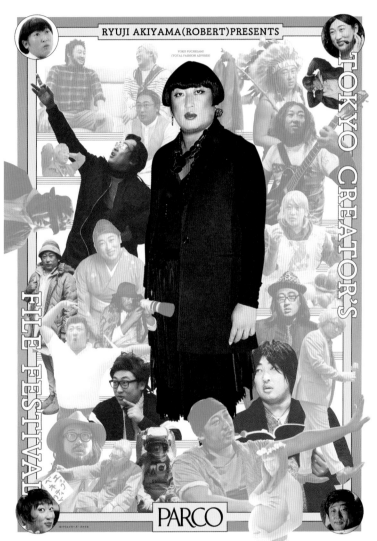

東京クリエイターズ・ファイル祭
ポスター

PARCO［小売業］/
CTB［作家エージェント業、編集プロデュース業］/
YOSHIMOTO CREATIVE AGENCY
［タレントマネジメント・エージェント他］

AD, D, SB: 畑ユリエ

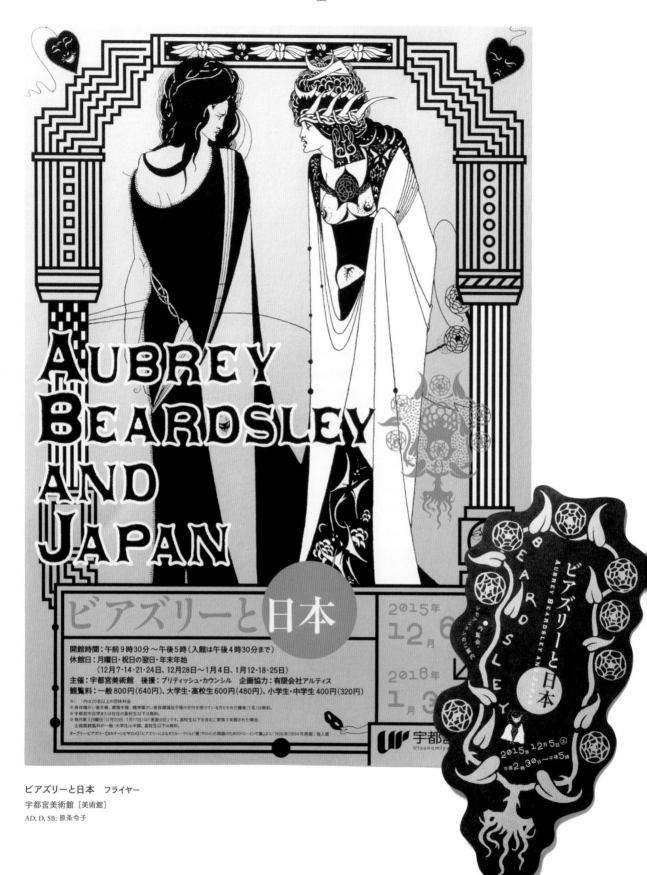

AUBREY BEARDSLEY AND JAPAN

ビアズリーと日本

開館時間：午前9時30分〜午後5時（入館は午後4時30分まで）
休館日：月曜日・祝日の翌日・年末年始
　　　　（12月7・14・21・24日、12月28日〜1月4日、1月12・18・25日）
主催：宇都宮美術館　　後援：ブリティッシュ・カウンシル　　企画協力：有限会社アルティス
観覧料：一般 800円（640円）、大学生・高校生 600円（480円）、小学生・中学生 400円（320円）
※（ ）内は20名以上の団体料金
◆身体障がい者手帳、療育手帳、精神障がい者保健福祉手帳の交付を受けている方とその介護者（1名）は無料。
◆宇都宮市在学または在住の高校生以下は無料。
◆毎月第3日曜日（12月20日、1月17日）は「家庭の日」です。高校生以下を含む家族で来館された場合。
企画展観覧料の一般・大学生は半額、高校生以下は無料。
オーブリー・ビアズリー《ヨカナーンとサロメ》『ビアズリーによるオスカー・ワイルド著《サロメ》の舞台のためのドローイング集』より/1906年（1894年原画）個人蔵

2015年
12月

2016年
1月

宇都
Utsunomiya

ビアズリーと日本　フライヤー
宇都宮美術館 ［美術館］
AD, D, SB: 原条令子

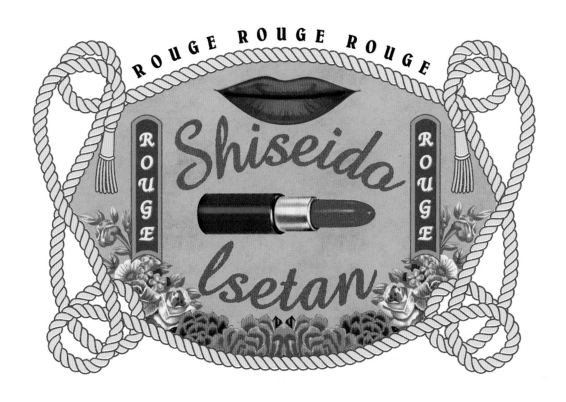

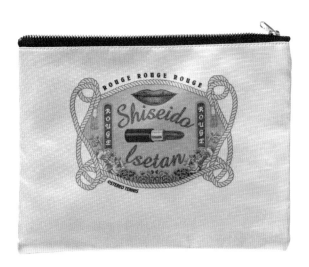

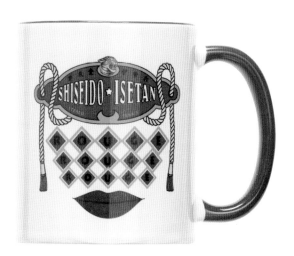

資生堂 × 伊勢丹
ROUGE ROUGE ROUGE
共同企画イベントロゴ・グッズ
資生堂［化粧品メーカー］/ 伊勢丹［百貨店］
D, SB: ステレオテニス

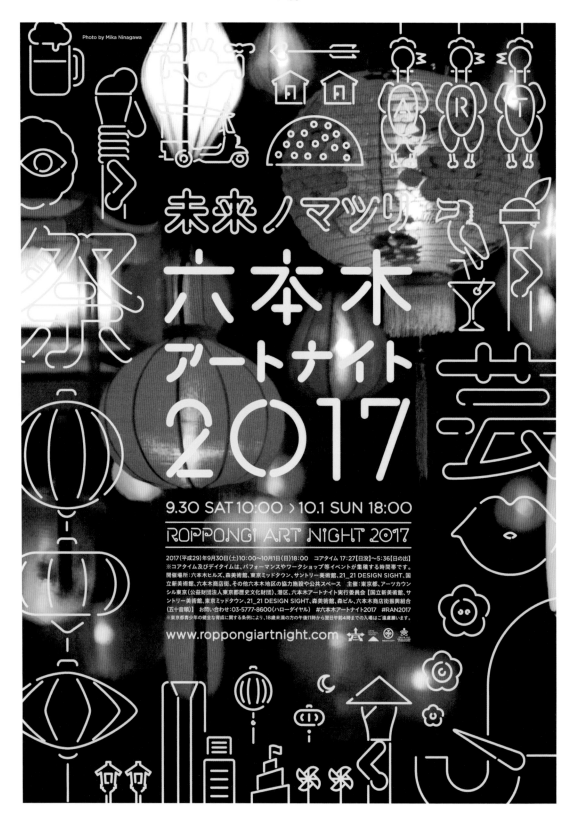

六本木アートナイト 2017
ポスター
六本木アートナイト実行委員会 ［イベント事業］
AD: groovisions　P: Mika Ninagawa

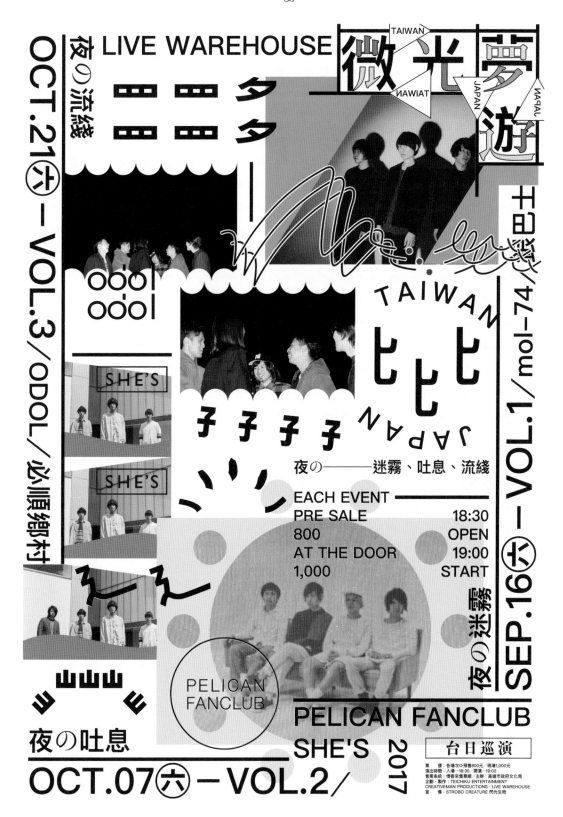

台湾・高雄市政府文化局
LIVE WAREHOUSE 主催　Live event　ポスター
高雄市政府文化局
D: H.C.L. aka Elf-19　SB: LIVE WAREHOUSE

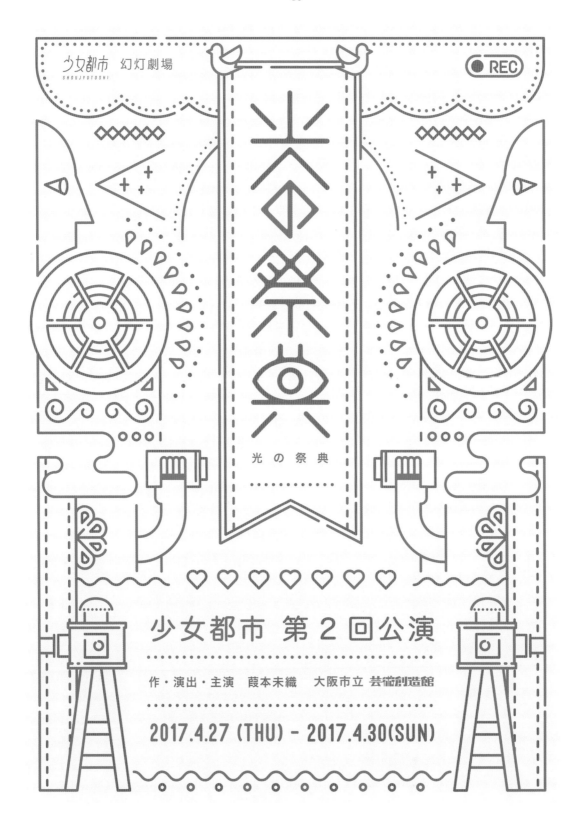

光の祭典　フライヤー

少女都市［劇団］

D, SB: Kawakami Daiki　D: 隈部瑛里

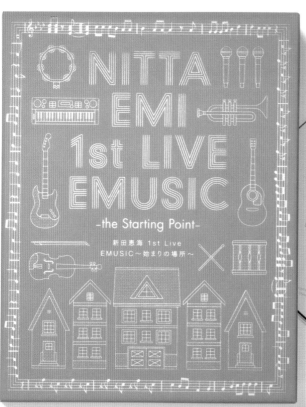

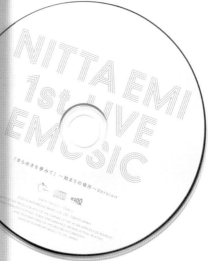

新田恵海 1st Live EMUSIC
〜始まりの場所〜　パッケージ

ブシロードミュージック［音楽コンテンツの企画・制作］
AD: カイシトモヤ　D: 高橋宏明　DF, SB: ルームコンポジット

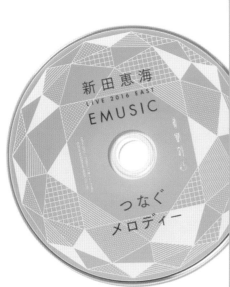

**新田恵海 LIVE 2016 EAST EMUSIC
〜つなぐメロディー〜　パッケージ**

ブシロードミュージック［音楽コンテンツの企画・制作］
AD: カイシトモヤ　D: 高橋宏明　DF, SB: ルームコンポジット

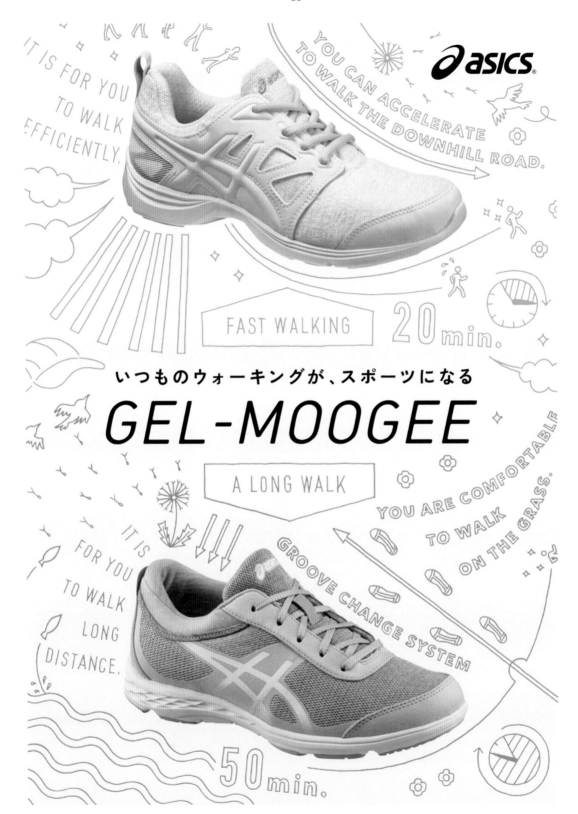

いつものウォーキングが、スポーツになる

GEL-MOOGEE

asics GEL-MOOGEE メインビジュアル

アシックスジャパン［製造・販売］

AD: 江里領馬　D: 塚野大介　Pr: 岡村圭太朗　A: サイバーエージェント
DF, SB: CEMENT PRODUCE DESIGN

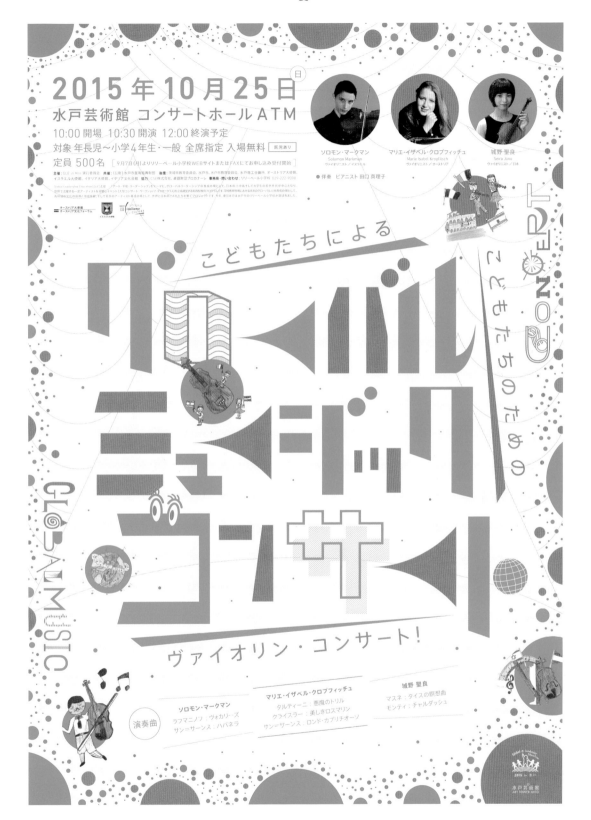

グローバルミュージックコンサート　ポスター

リリー文化学園［学校法人］/ 文化メディアワークス［デザイン制作・教育］

AD, D: 石川聖太　DF, SB: i,D

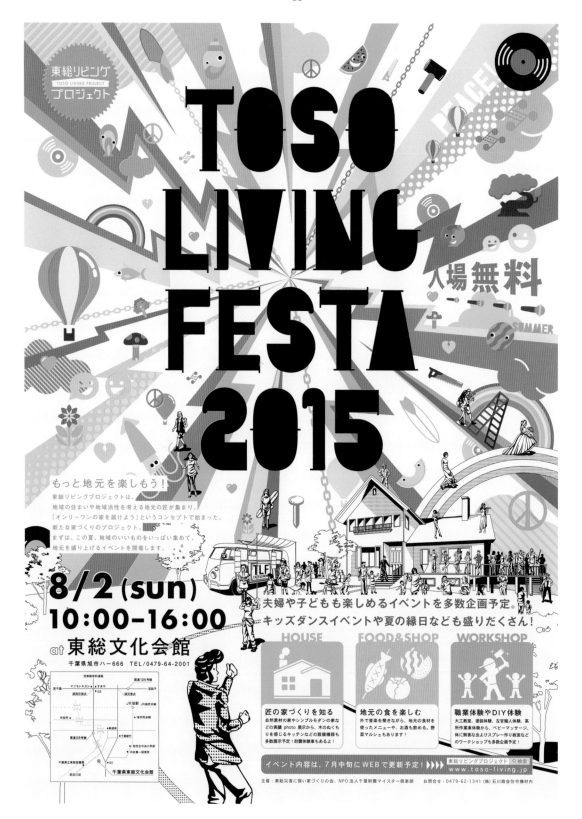

TOSO LIVING FESTA 2015　ポスター
TOSO LIVING PROJECT ［建設業］
AD, D: 藤沢厚輔 (NICE GUY)
Pr: 武田智幸 (D,Free inc)　DF, SB: NICE GUY

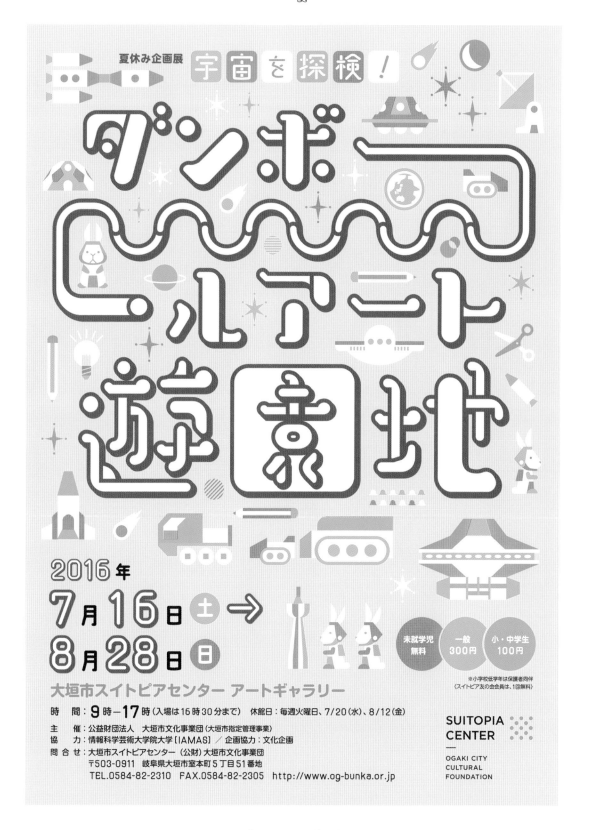

ダンボールアート遊園地
フライヤー

大垣市文化事業団［公益財団法人］
D, I: 井口仁長　SB: 大垣市文化事業団

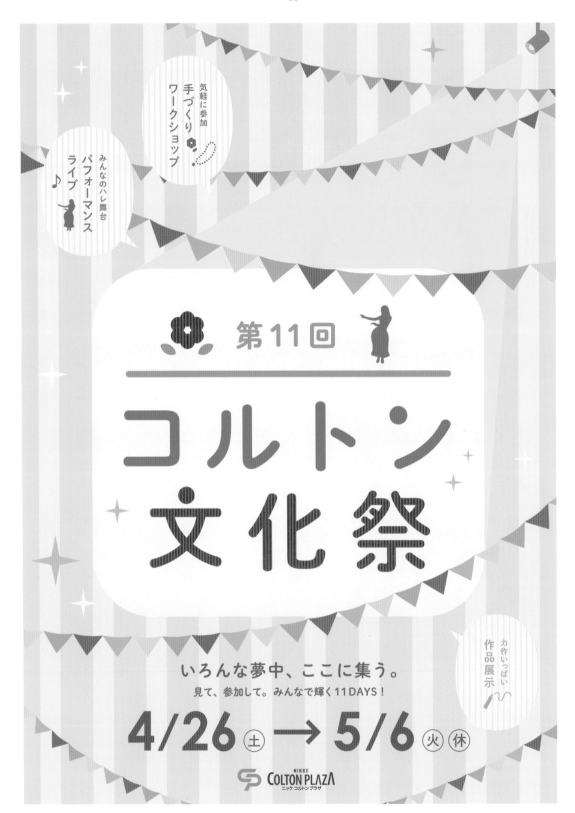

第11回コルトン文化祭　ポスター

ニッケコルトンプラザ［商業施設］

AD, D: 酒井博子　Pr, プランナー：コレクション

DF, SB: coton design

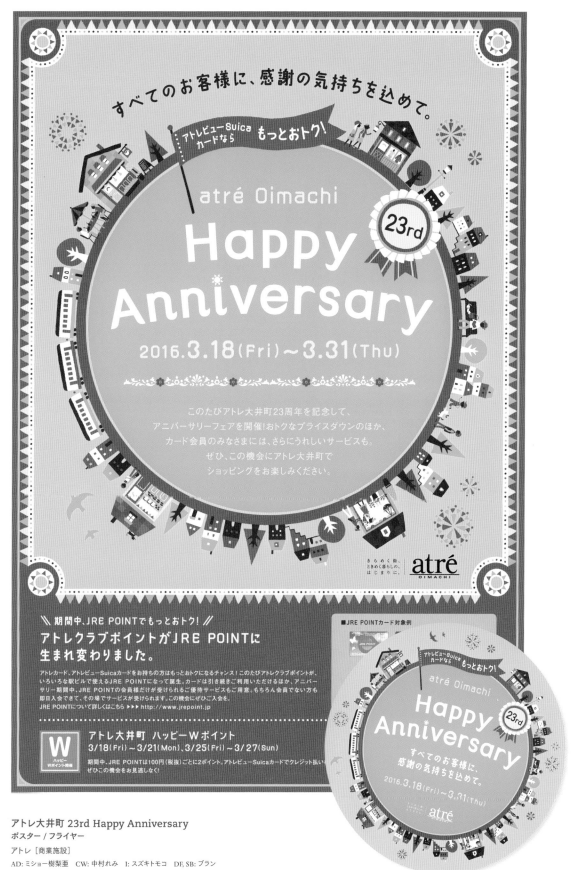

アトレ大井町 23rd Happy Anniversary
ポスター / フライヤー

アトレ［商業施設］

AD: ミショー樹梨亜　CW: 中村れみ　I: スズキトモコ　DF, SB: プラン

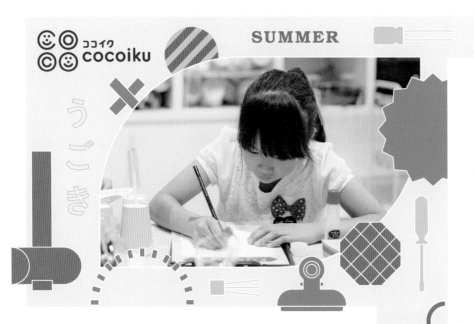

SUMMER

うごき

大好きなものを、見つけて、
さぐって、ふかめてみよう！

cocoiku by ISETAN 夏休み自由研究2017

はじま〜る HAJIMA〜RU

7/22[土] ⟶ **8/20**[日] ※8/1[火]は店舗休業日とさせていただきます。

対象｜小学生　会場｜伊勢丹会館5階 ココイク room 2

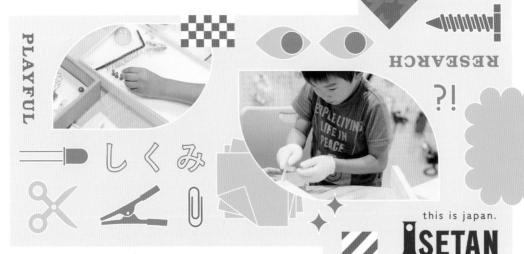

PLAYFUL

RESEARCH

しくみ

this is japan.

ISETAN
www.isetan.co.jp

http://cocoiku-isetan.com/summer2017/
※ウェブサイトは6月26日公開予定

cocoiku by ISETAN
夏休み自由研究 2017 はじま〜る　フライヤー
ISETAN［商業施設］
AD, D, SB: 畑ユリエ

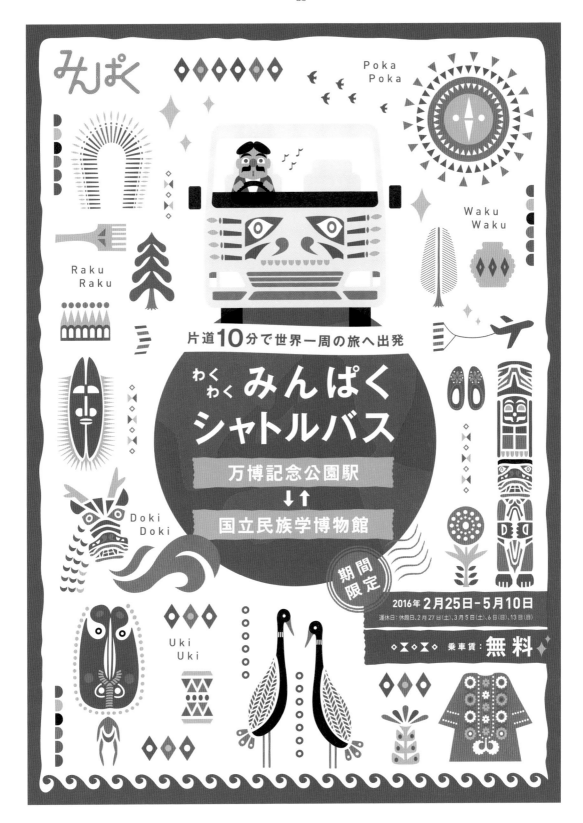

みんぱくシャトルバス 2016　フライヤー

国立民族学博物館［博物館］

CD：上村政人　D：犬山蓉子
DF：8boo design　SB：国立民族学博物館

ないものね、ダーリン。

北海道に、
柑橘系のフルーツはない。
だから、
南国の姉妹都市に求めた。
ないものは、
さがしましょう。
まだないものを、
つくりましょう。
地産地消だけが、
地ビールじゃない。
北国の森を飛び回る
ミツバチのハニーを添えて
さわやか発泡酒の完成です。

大雪地ビール

コラボ
BEER
南北
NAN BOKU

発泡酒

北海道にない食材とコラボ醸造

ないものね、ダーリン。

旭川 × 南さつま
はちみつ　　グレープフルーツ

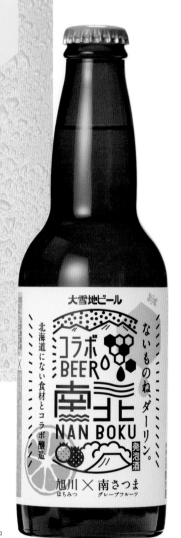

コラボBEER 南北
ポスター / 商品ラベル
大雪地ビール［醸造業］
AD, D: ゲンママコト
CW: 池端宏介
DF, SB: デザイン事務所カギカッコ

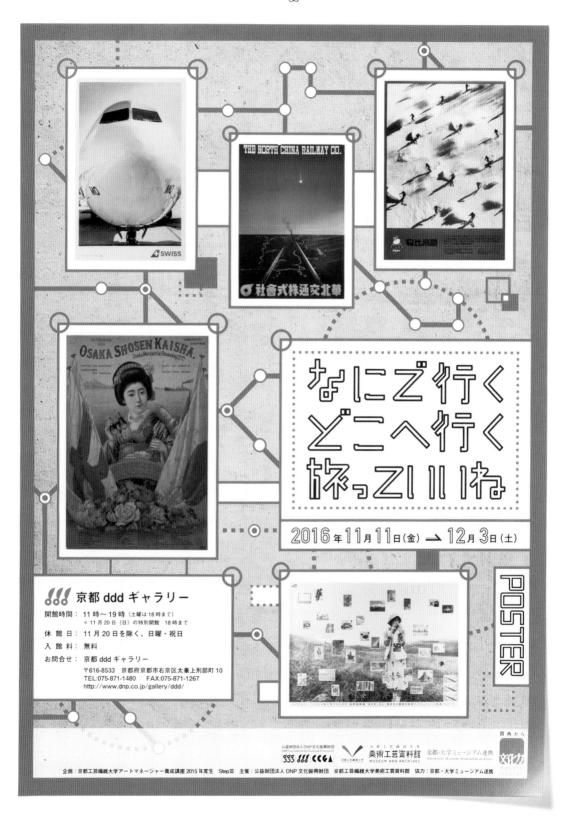

なにで行く どこへ行く 旅っていいね　フライヤー
DNP文化振興財団［公益財団法人］/ 京都工芸繊維大学美術工芸資料館［大学］
D: Ogawa Akihiro　SB: DNP文化振興財団 / 京都工芸繊維大学美術工芸資料館

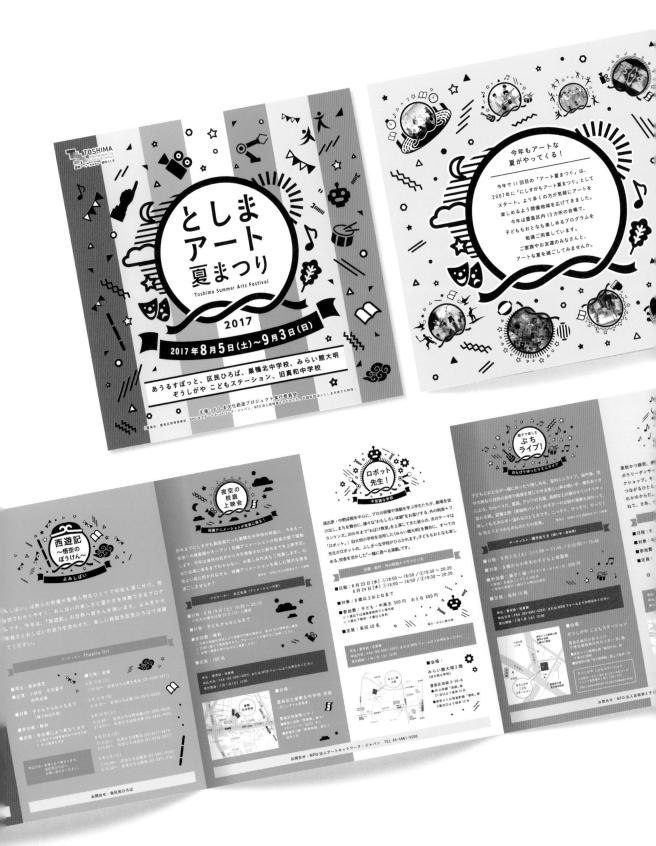

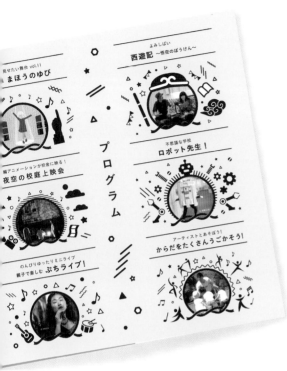

としまアート夏まつり2017　フライヤー
としま文化創造プロジェクト実行委員会［行政］
AD, D, I: 種市一寛　DF, SB: FLATROOM

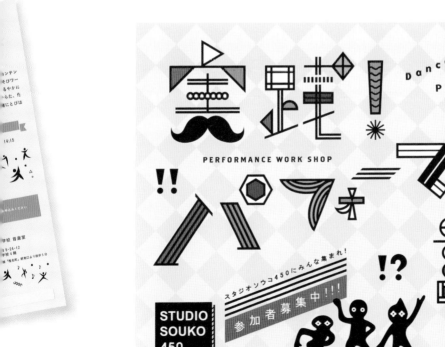

実践！パフォーマンス講座　フライヤー
studio souko 450［スタジオ事業］
AD, D, I: 森 美佳（zoomic）　DF, SB: zoomic

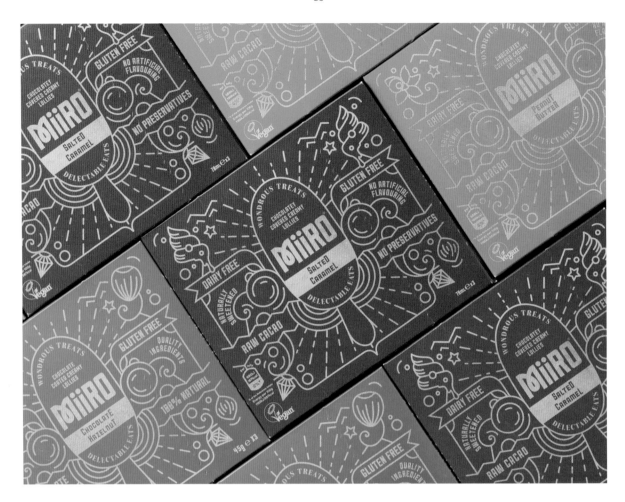

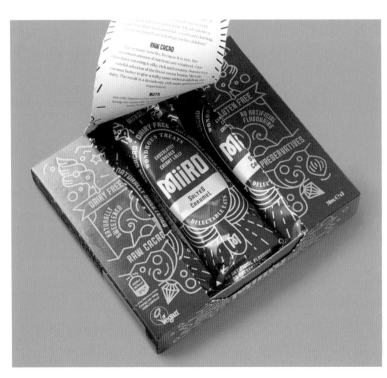

MiiRO　パッケージ
Pure & Co ［製造・販売］
DF, SB: I WANT design

Japanese ジャパニーズ

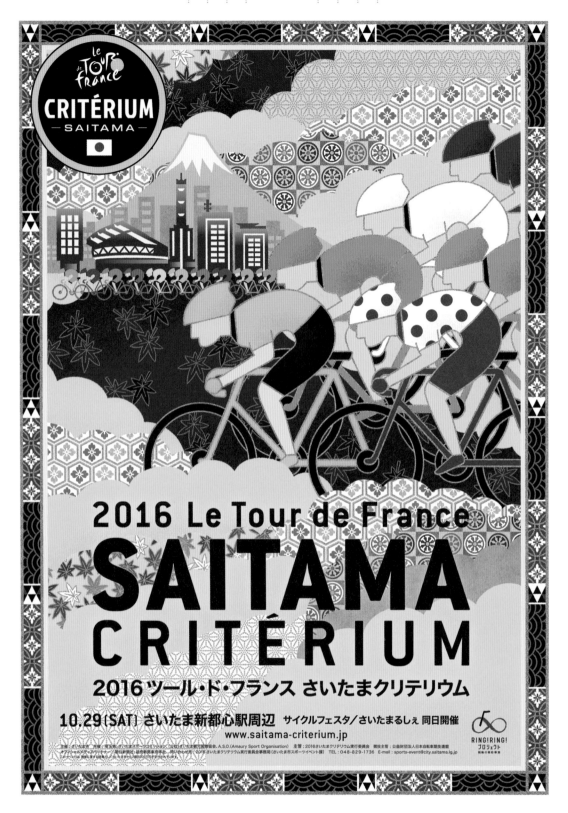

2016ツール・ド・フランス さいたまクリテリウム　ポスター

2016さいたまクリテリウム実行委員会［スポーツイベント企画・運営］

CD: 歌川雄太（博報堂DYスポーツマーケティング）　AD: 南 英樹

D: 千葉美咲／榎本 功／植田匡紀　Pr: 大場尊史（博報堂DYスポーツマーケティング）

DF, SB: トライゴン・グラフィックス・サービス

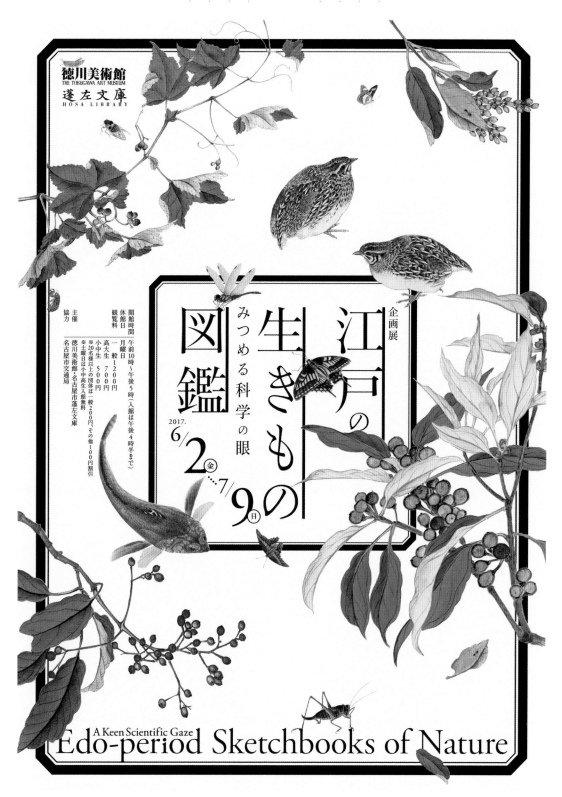

徳川美術館
THE TOKUGAWA ART MUSEUM
蓬左文庫
HOSA LIBRARY

企画展

江戸の生きもの図鑑
みつめる科学の眼

図鑑

2017.
6/2(金)…7/9(日)

主催
協力

開館時間　午前10時～午後5時（入館は午後4時半まで）
休館日　月曜日
観覧料　一般1200円
　　　　高大生　700円
　　　　小中生　500円
※20名様以上の団体は一般200円、その他100円割引
※土曜日は小中高生入館無料

徳川美術館・名古屋市蓬左文庫
名古屋市交通局

A Keen Scientific Gaze
Edo-period Sketchbooks of Nature

「江戸の生きもの図鑑」展　フライヤー

徳川美術館［美術館］

AD: 上田英司　D: 鈴木 輝　Dr: 大角清雄　DF: シルシ
制作会社：アイワット　SB: 徳川美術館

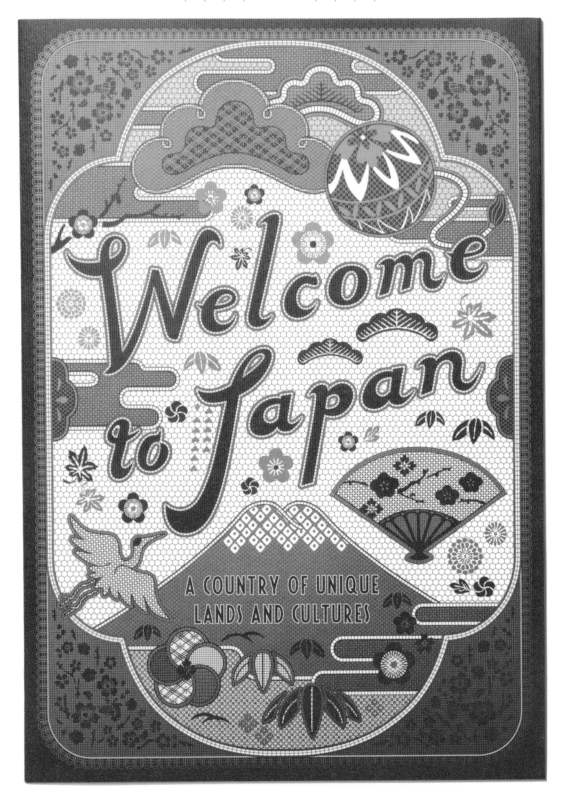

Welcome to Japan
フライヤー / パンフレット

アライヴァル［ウエディング事業］
CD, CW: 吉田法央　AD, D, SB: 久能真理
D, I: 浅井祐香　英訳: 佐原 藍

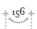

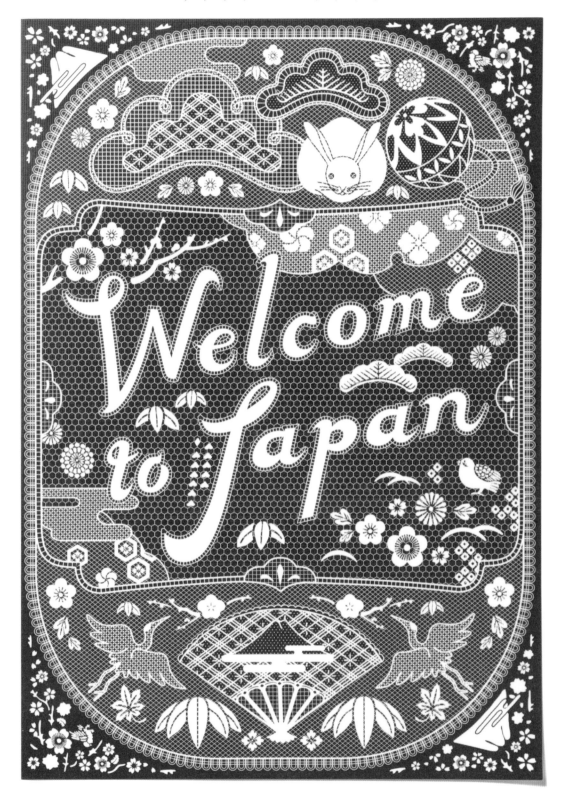

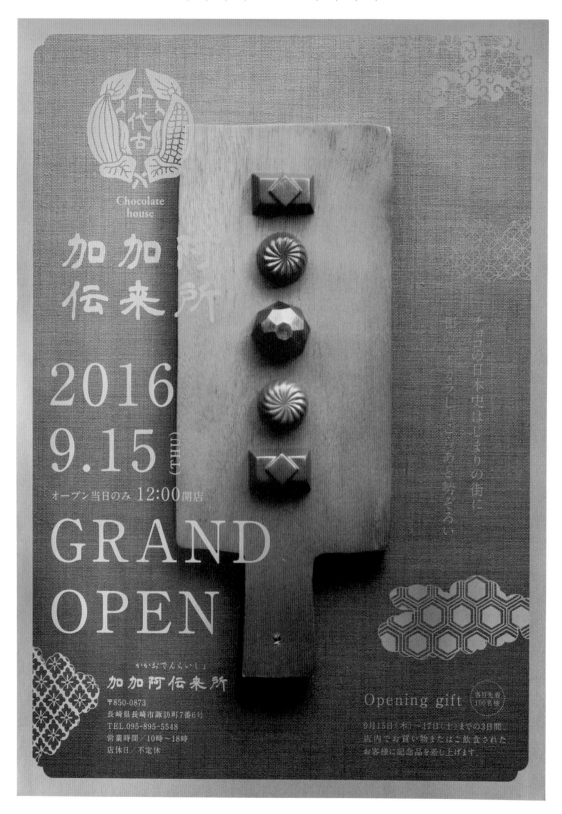

加加阿伝来所　フライヤー

加加阿伝来所［菓子製造・販売］

CD, CW: 村川マルチノ佑子

AD, D: 羽山潤一　DF, SB: デジマグラフ

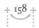

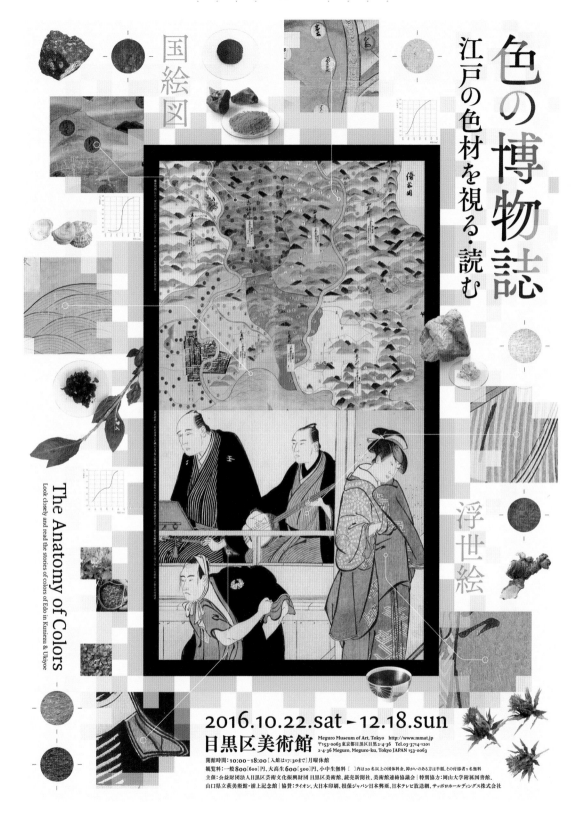

色の博物誌 江戸の色材を視る・読む
ポスター

目黒区美術館 ［美術館］

AD, D: 中野豪雄　D: 川瀬亜美　DF, SB: 中野デザイン事務所

着物 FI-46
帯 FIO-42

EMMA×紅一点　カタログ
丸紅ファッションプランニング［繊維製品卸売業］
AD: 千原徹也（れもんらいふ）　D: 永瀬由衣（れもんらいふ）
P: 須江隆治　MD: emma（スターダストプロモーション）
ST: 中山弘子　HM: 吉崎沙世子　DF, SB: れもんらいふ

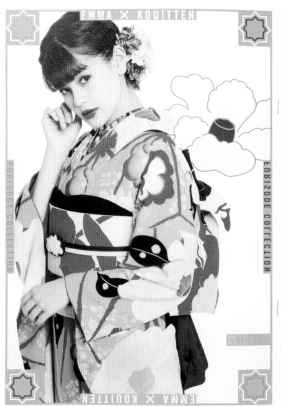

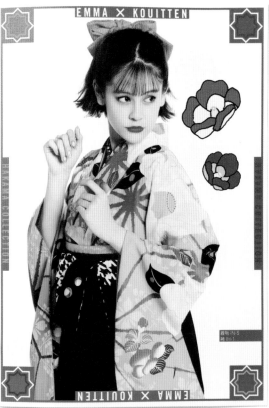

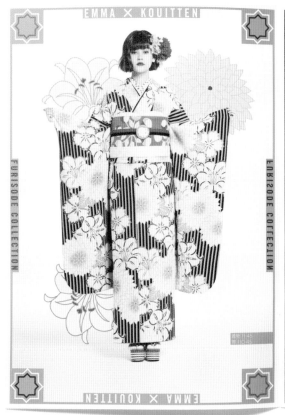

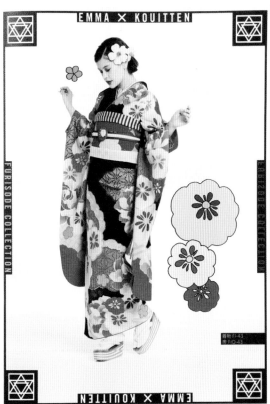

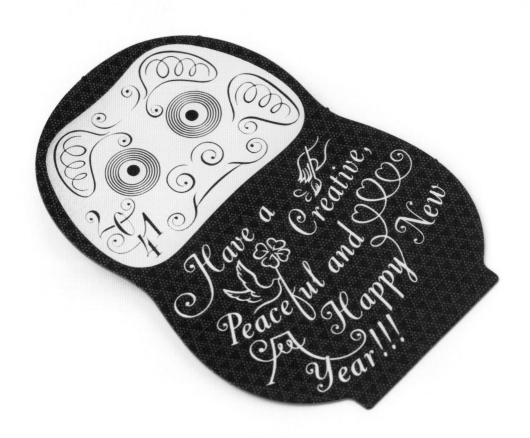

New Year Card 2015　カード

AD, D: 八木 彩　SB: 電通

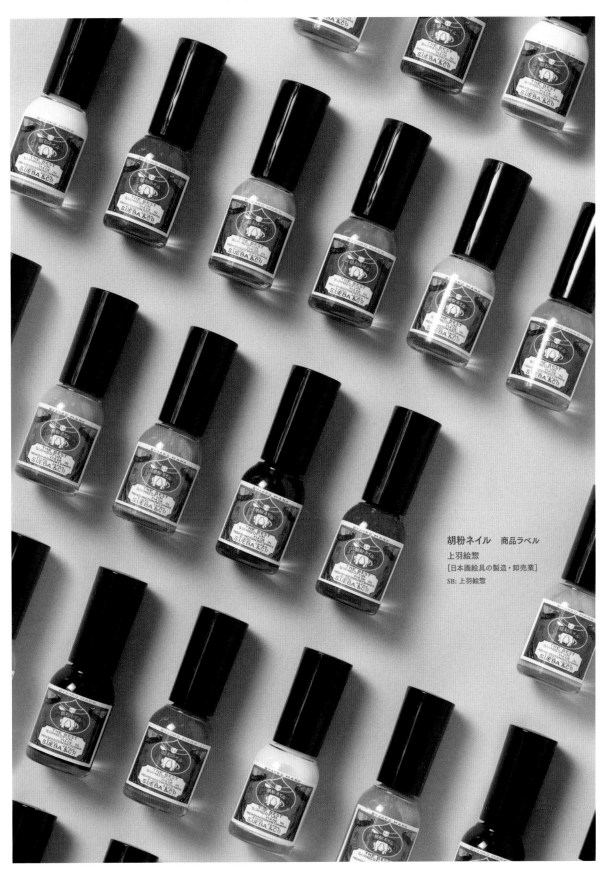

胡粉ネイル　商品ラベル
上羽絵惣
[日本画絵具の製造・卸売業]
SB: 上羽絵惣

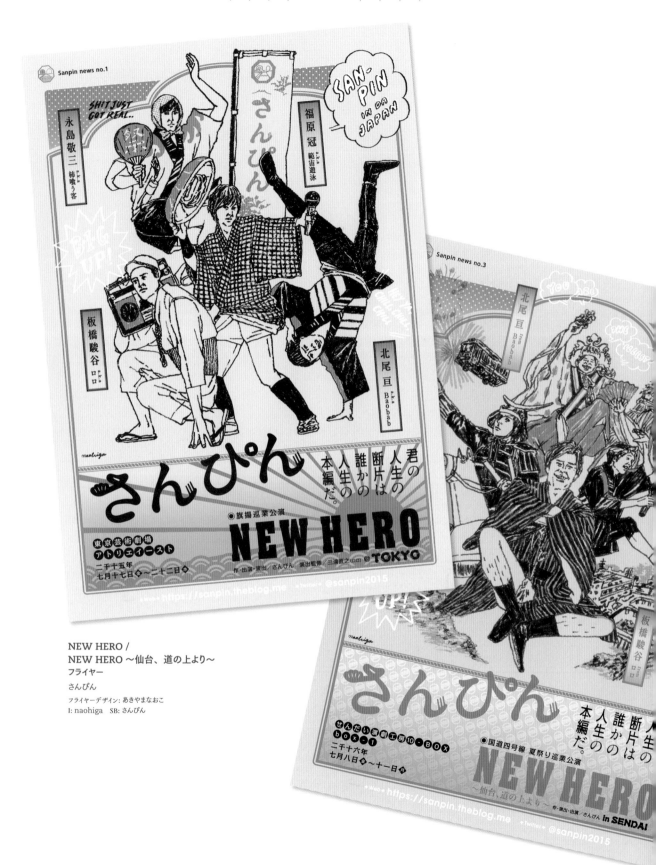

NEW HERO /
NEW HERO 〜仙台、道の上より〜
フライヤー

さんぴん

フライヤーデザイン：あきやまなおこ
I: naohiga　SB: さんぴん

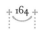

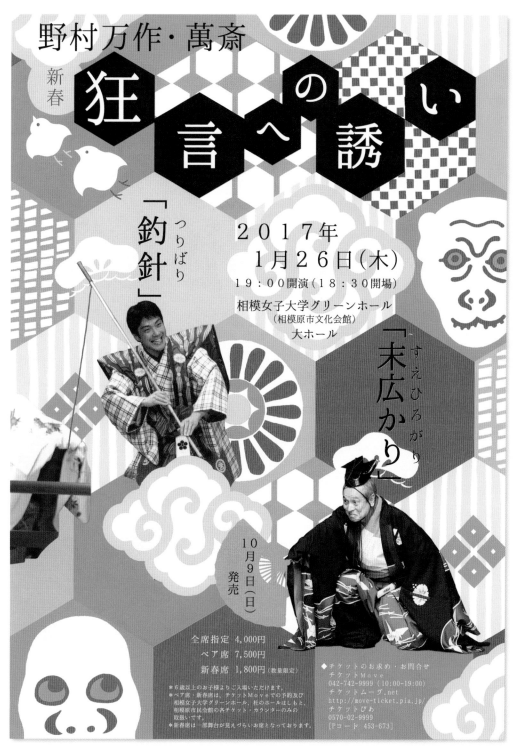

野村万作・萬斎

新春 狂言への誘い

「釣針」
つりばり

「末広かり」
すえひろがり

２０１７年
１月２６日（木）
19：00開演（18：30開場）
相模女子大学グリーンホール
（相模原市文化会館）
大ホール

10月9日（日）
発売

全席指定　4,000円
ペア席　7,500円
新春席　1,800円（数量限定）

＊6歳以上のお子様よりご入場いただけます。
＊ペア席・新春席は、チケットＭｏｖｅでの予約及び
相模女子大学グリーンホール、杜のホールはしもと、
相模原市民会館の各チケット・カウンターのみの
取扱いです。
＊新春席は一部舞台が見えづらいお席となっております。

◆チケットのお求め・お問合せ
チケットＭｏｖｅ
042-742-9999（10:00-19:00）
チケットムーヴ.net
http://move-ticket.pia.jp/
チケットぴあ
0570-02-9999
［Pコード 453-673］

新春 狂言への誘い　野村万作・萬斎
フライヤー

相模原市民文化財団［公益財団法人］

I, 3D. 大町 舞

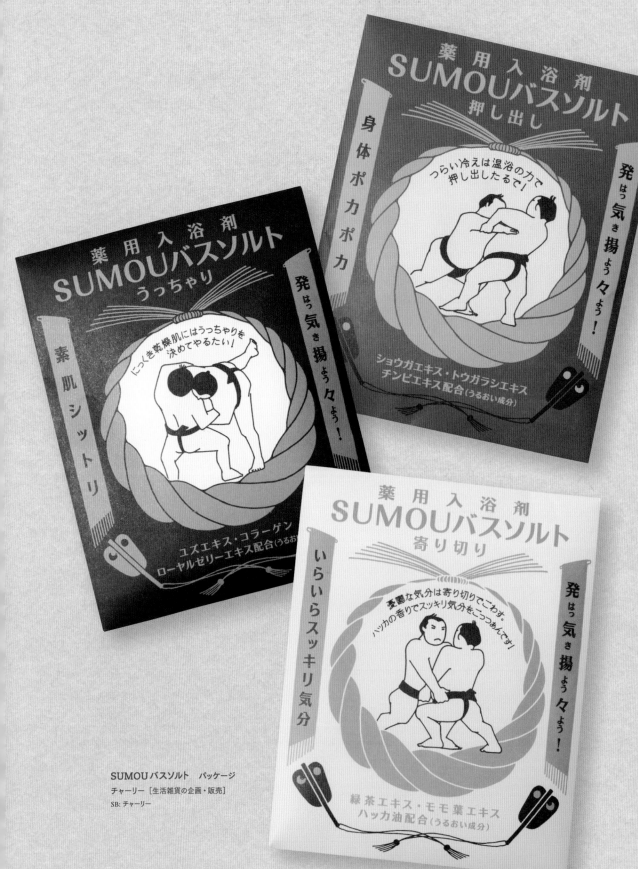

SUMOU バスソルト　パッケージ
チャーリー［生活雑貨の企画・販売］
SB: チャーリー

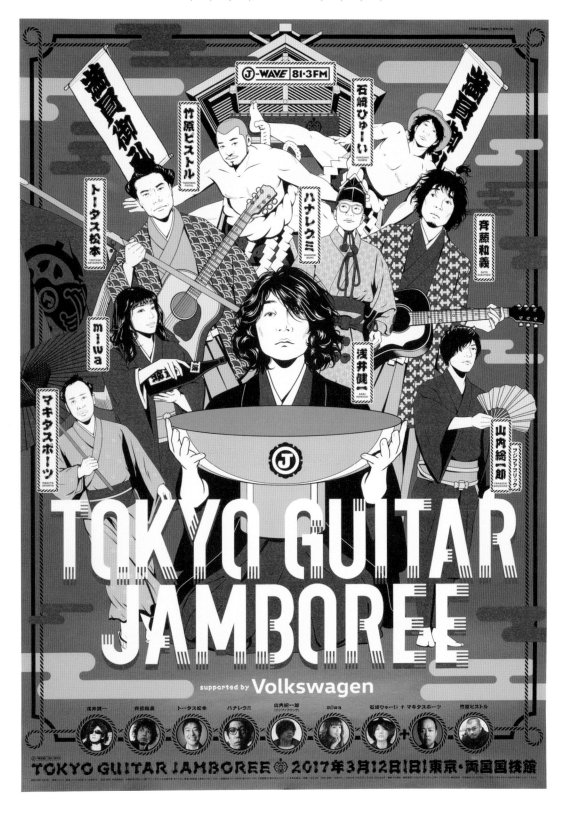

J-WAVE TOKYO GUITAR JAMBOREE
supported by Volkswagen　ポスター

J-WAVE［放送局（FMラジオ／東京）］

AD, D, DF: BALCOLONY.　I: 師岡とおる
Pr: 杉江章子（P-CAMP）　SB: J-WAVE

 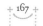

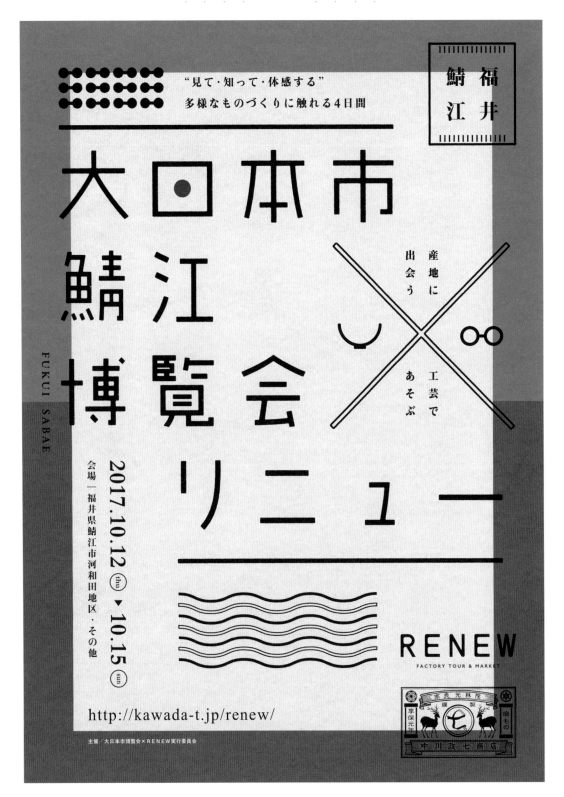

大日本市鯖江博覧会リニュー　フライヤー
RENEW×大日本市博覧会実行委員会 ［地域団体］
D, I: 寺田千夏　D: 新山直広
P: Rui Izuchi　Dr: 中川政七商店　DF, SB: TSUGI

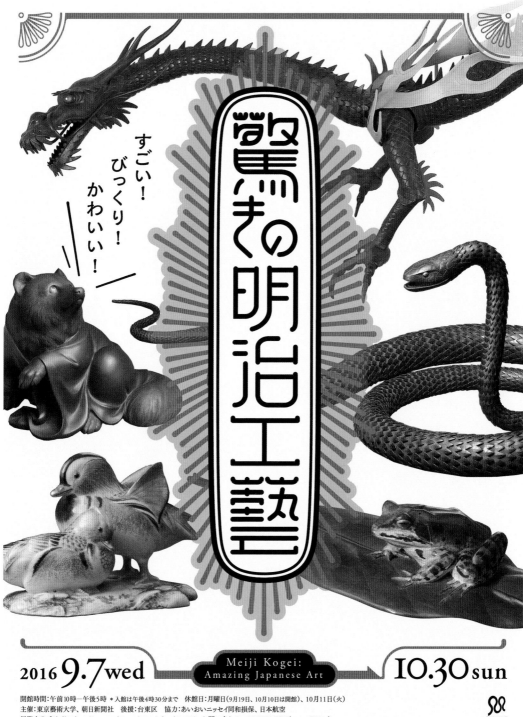

すごい！
びっくり！
かわいい！

驚きの明治工藝

2016 9.7 wed

Meiji Kogei:
Amazing Japanese Art

10.30 sun

開館時間：午前10時―午後5時 ＊入館は午後4時30分まで　休館日：月曜日（9月19日、10月10日は開館）、10月11日（火）
主催：東京藝術大学、朝日新聞社　後援：台東区　協力：あいおいニッセイ同和損保、日本航空
展覧会公式サイト　http://www.asahi.com/event/odorokimeiji/　お問い合わせ　03-5777-8600（ハローダイヤル）
同時期開催　「台東区コレクション展──日本絵画の源流、法隆寺金堂壁画・敦煌莫高窟壁画模写──」
　　　　　　東京藝術大学大学美術館（3階展示室）2016年9月17日（土）～10月16日（日）

東京藝術大学大学美術館
（上野公園）

「驚きの明治工藝」展　ポスター

東京藝術大学大学美術館 ［美術館］/ 朝日新聞社 ［マスコミ］

D: 中村遼一（美術出版社）　Pr: 石山 直（朝日新聞社）

DF: 美術出版社 デザインセンター

展覧会監修: 原田一敏（東京藝術大学）

出品協力: 宋 培安　SB: 美術出版社

遊 中川きり飴　パッケージ
中川政七商店
［生活雑貨の製造・卸・小売業］
D: 渡瀬聡志 / 岩井美奈（中川政七商店）
SB: 中川政七商店

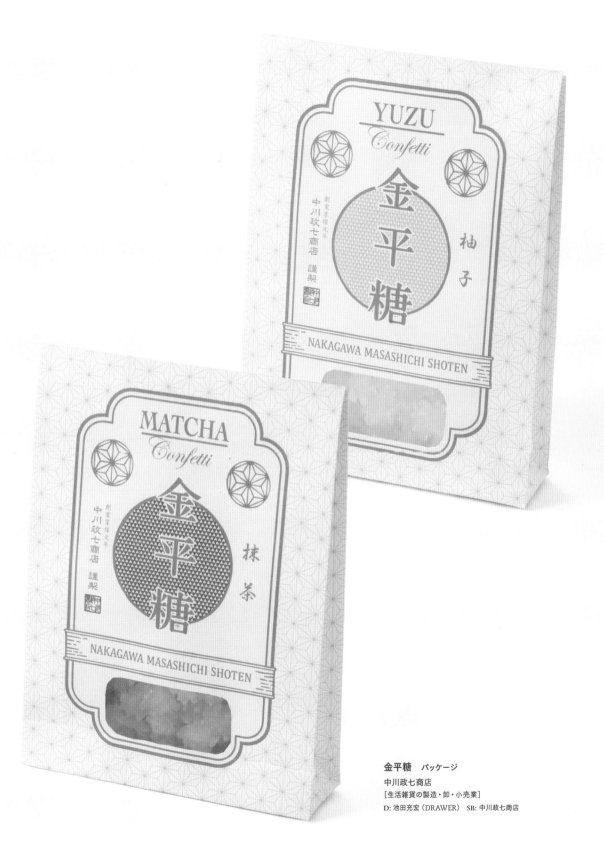

金平糖 パッケージ
中川政七商店
[生活雑貨の製造・卸・小売業]
D: 池田充宏（DRAWER）　SB: 中川政七商店

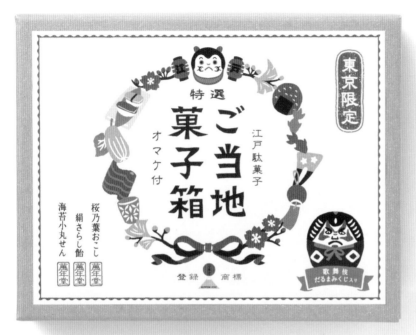

日本市ご当地菓子箱 東京
パッケージ

中川政七商店
［生活雑貨の製造・卸・小売業］
SB: 中川政七商店

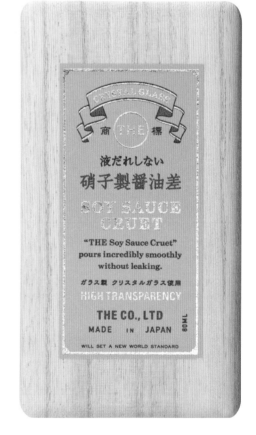

THE 醤油差し　パッケージ

THE株式会社 ［製造・卸・小売業］
SB: THE株式会社

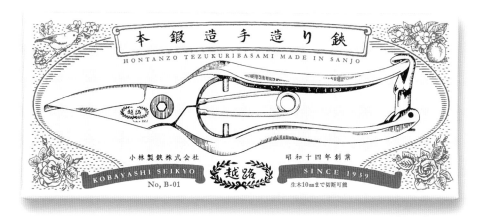

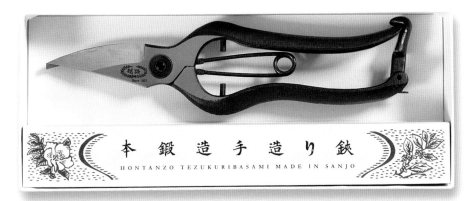

本鍛造手造り鋏　パッケージ
小林製鋏［鋏製造］
AD, D, I: 高井幸江　DF, SB: フレーム

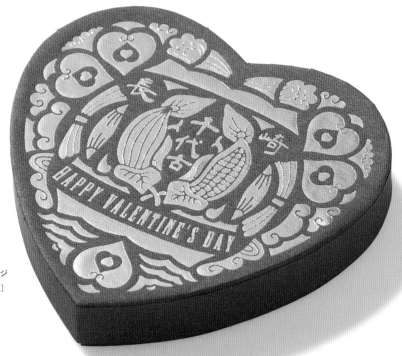

ハートストーン BOX　パッケージ
チョコレートハウス［菓子製造・販売］
CD: 村川マルチノ佑子
AD, D: 羽山潤一
DF, SB: デジマグラフ

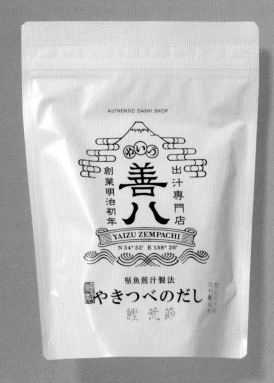

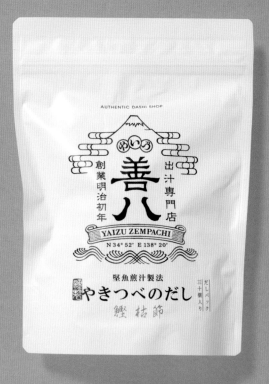

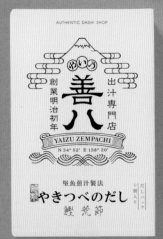

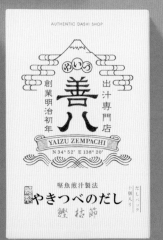

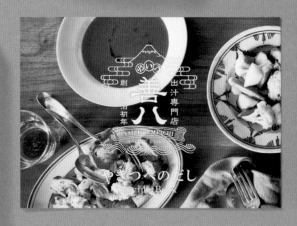

やいづ善八 やきつべのだし
パッケージ

マルハチ村松［食料品製造業］

AD: 相澤千晶
Pr: CrownClown
SB: マルハチ村松

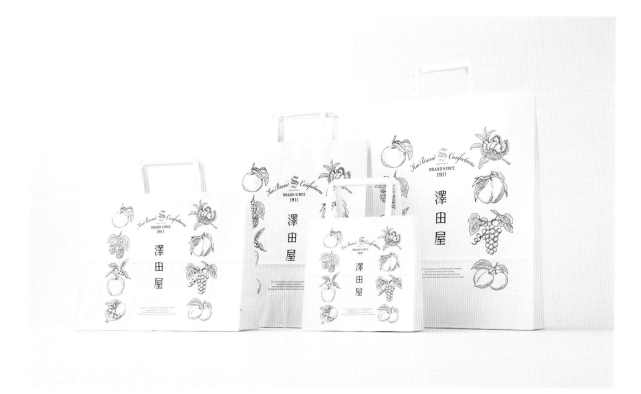

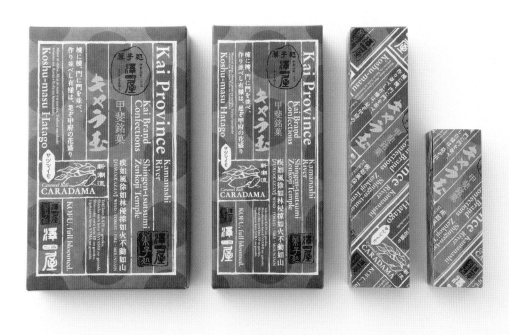

澤田屋
ショップバッグ / パッケージ

澤田屋［菓子製造・販売］
AD: 粟辻美早　D: 粟辻麻喜 / 深堀遥子 / 飯村卓也
DF, SB: 粟辻デザイン

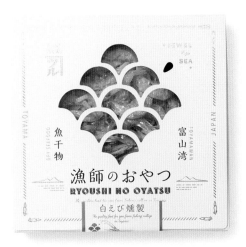

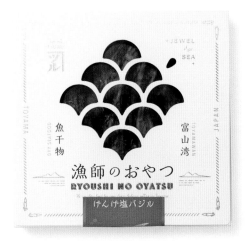

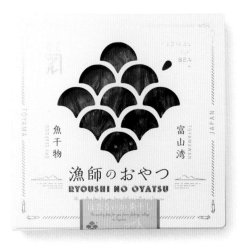

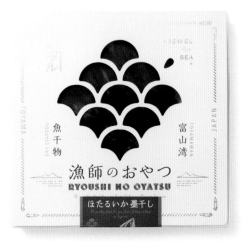

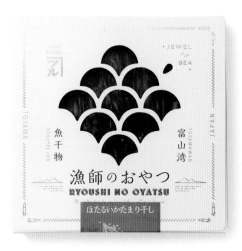

漁師のおやつ　パッケージ
カネツル砂子商店［製造・販売］
AD, D: 志水 明
DF, SB: CEMENT PRODUCE DESIGN

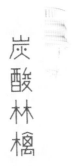

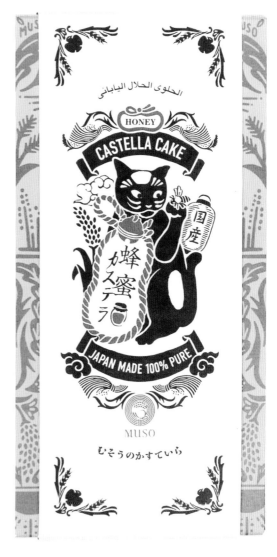

炭酸林檎

大切に育てた自家農園の林檎をサイダーにしました。

ハラール蜂蜜カステラ
パッケージ
ムソー［自然食品の卸売業］
SB: ムソー

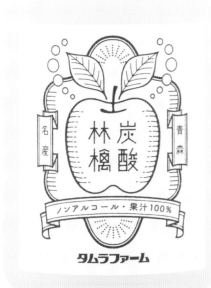

炭酸林檎　商品ラベル
タムラファーム［食料品製造業］
AD, D: 八木 彩　SB: 電通

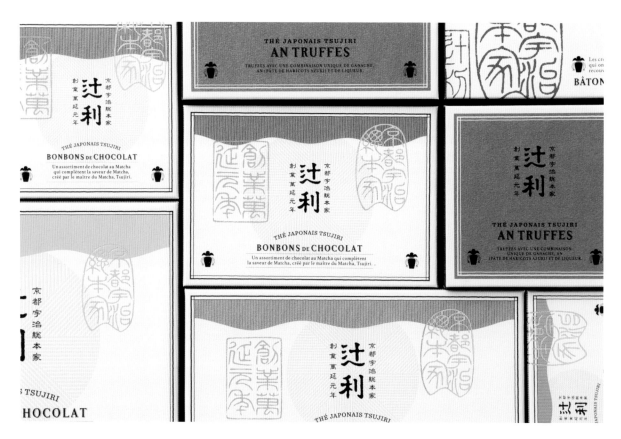

辻利ショコラコレクション
パッケージ
辻利［茶店］
AD: 粟辻美早　D: 粟辻麻喜 / 西野明子
DF, SB: 粟辻デザイン

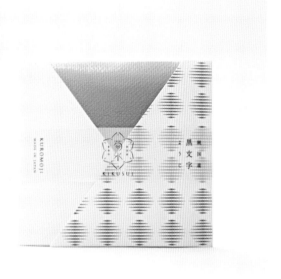

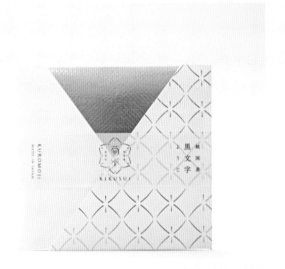

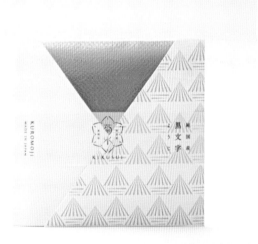

菊水　パッケージ

菊水産業［製造・販売］

AD, D: 志水 明

DF, SB: CEMENT PRODUCE DESIGN

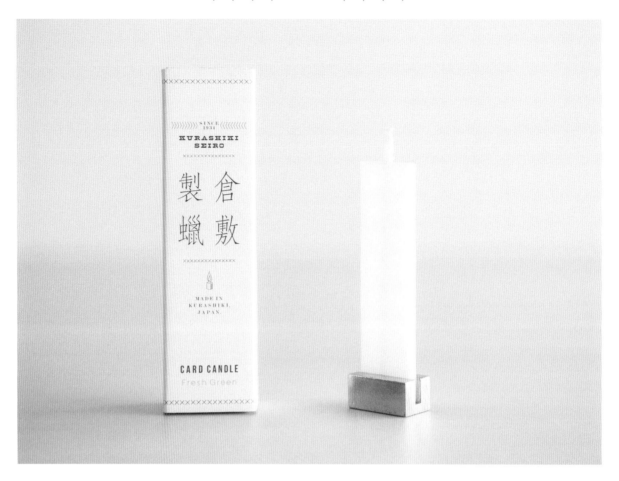

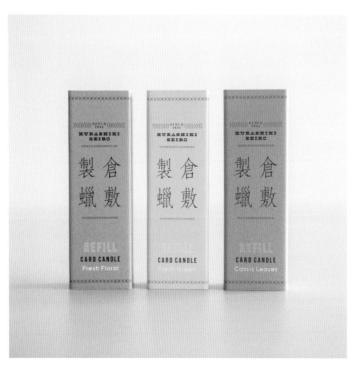

CARD CANDLE
CARD CANDLE REFILL
パッケージ

ペガサスキャンドル［製造業］
AD: 居山浩二（イヤマデザイン）
DF: イヤマデザイン
SB: ペガサスキャンドル

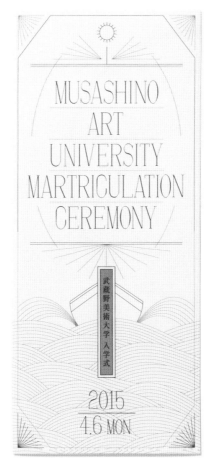
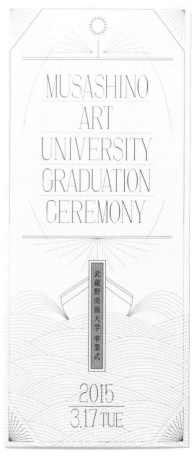

2015年度 武蔵野美術大学
入学式典・卒業式典
パンフレット

武蔵野美術大学［大学］

AD, D, SB: 大竹竜平

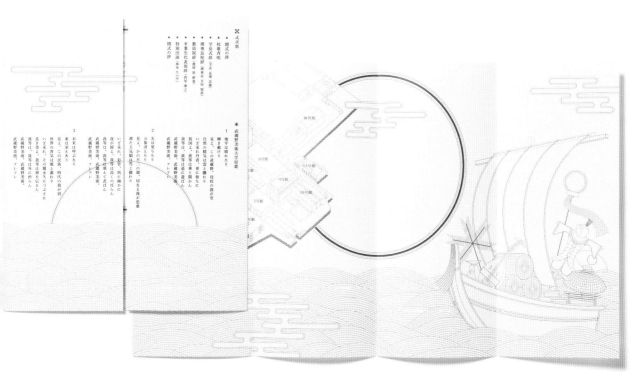

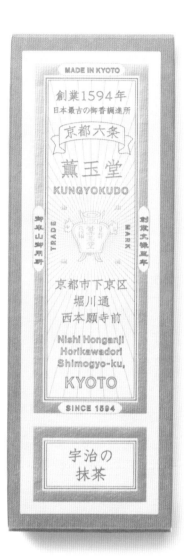

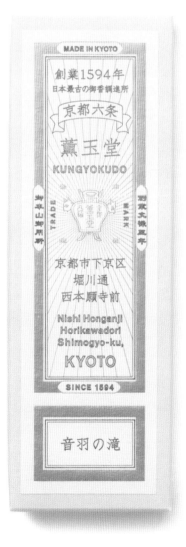

紙箱線香　パッケージ
負野薫玉堂［製造・販売］
CD: 水野 学
D, DF: good design company
SB: 負野薫玉堂

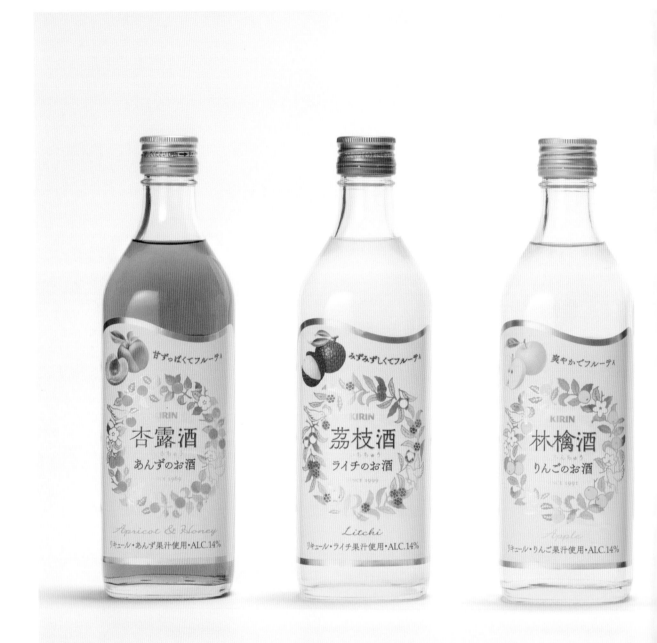

杏露酒シリーズ　商品ラベル

キリンビール［飲料製造業］

CD: 久田邦夫　AD: 武村里佳　D: 末藤智菜
I: 籠橋仁好　DF, SB: GKグラフィックス

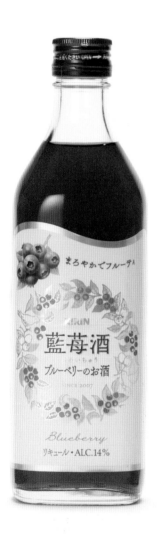
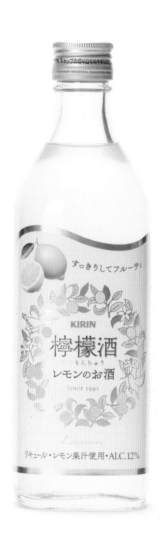
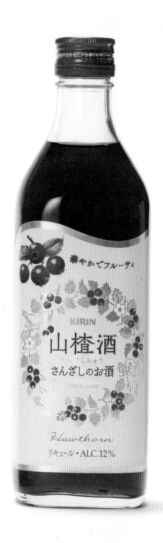

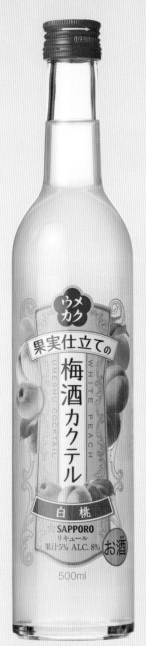
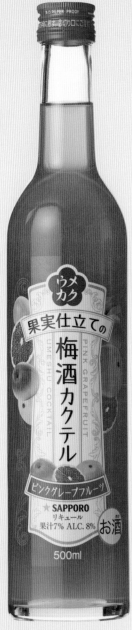

ウメカク 果実仕立ての梅酒カクテル
サッポロ ウメカク ソーダ仕立ての梅酒カクテル
パッケージ
サッポロビール［飲料製造業］
AD, SB: サッポロビール　DF: デジーロ

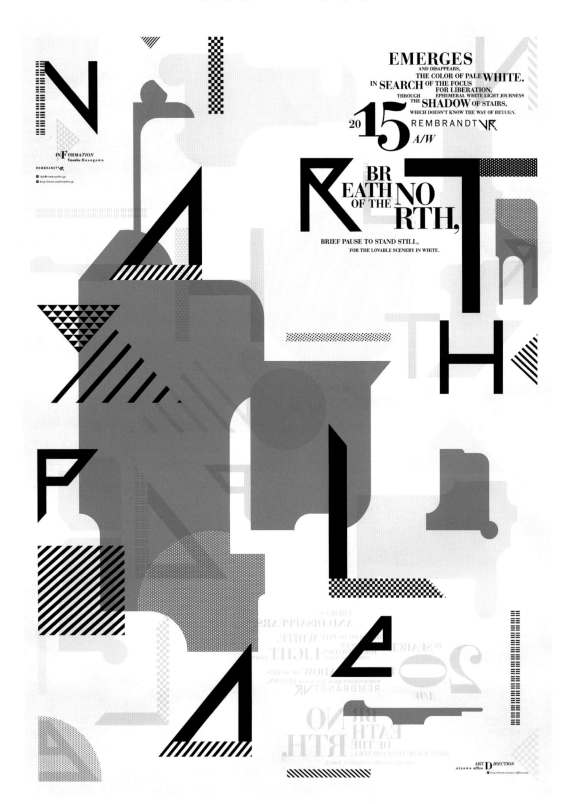

REMBRANDT VR
2015 A/W Exhibition
ポスター

REMBRANDT VR ［アパレル］
AD, D: 相澤幸彦　Dr: 永田千奈　DF, SB: 相澤事務所

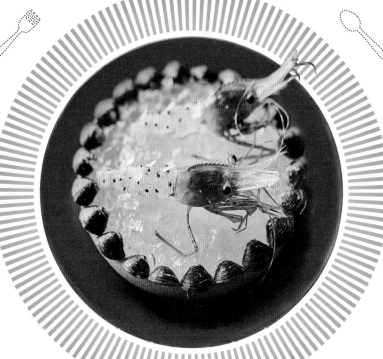

独創的で美しい料理の数々──

天才シェフ、レネ・レゼピと食の世界で挑戦し続けるレストラン「ノーマ」が日本で期間限定店を起ち上げるまでの日々を迫ったドキュメンタリー

ANTS ON A SHRIMP
NOMA TOKYO THE CREATION OF FOURTEEN DISHES

ノーマ東京

世界一のレストランが日本にやって来た

| rené redzepi | lars williams | rosio sanchez | thomas frebel | dan giusti | kim mikkola |

監督：モーリス・デッカーズ　出演：レネ・レゼピ、ノーマのスタッフ ほか　2016年／オランダ／英語、日本語／カラー／16:9フルHD／5.1ch／92分
原題：Ants on a Shrimp　翻訳：浅野倫子　後援：デンマーク大使館、オランダ王国大使館　配給：彩プロ　宣伝：サニー映画宣伝事務所、太秦
Written And Directed By Maurice Dekkers
Executive Producers Dan Blazer, Nelsje Musch-elzinga, Marc Blazer & Maurice Dekkers
Director Of Photography Hans Bouma Sound Recordist Jillis Schriel Editor Pelle Asselbergs Sound Designer Jaim Sahuleka
Assistant Producer Paulien Katerstede Producer Barbara Coronel

ノーマ東京
世界一のレストランが日本にやって来た
ポスター

彩プロ［映画配給］

D: 野寺尚子　DF: ウルトラグラフィックス　SB: 彩プロ

01 10月27日[火]
建築のローカリティはいかに実践されるか？
ケネス・フランプトンが問い掛ける「批判的地域主義」について
渡辺真理×藤原徹平　MAKOTO WATANABE × TEPPEI FUJIWARA
法政大学教授/設計組織ADH　横浜国立大学准教授/フジワラテッペイアーキテクツラボ
モデレータ 市川紘司 東京藝術大学建築科教育研究助手/中国近現代建築史

02 11月10日[火]
建築家はプランナーか、デザイナーか、あるいはアーキテクトか
クリストファー・アレグザンダーとパタンランゲージから学ぶこと
難波和彦×北山恒　KAZUHIKO NANBA × KOH KITAYAMA
放送大学客員教授　横浜国立大学教授/architecture WORKSHOP
モデレータ 連勇太朗 横浜国立大学建築設計教育

04 12月15日[火]
新しいタイポロジーのスタディ
アルド・ロッシの『都市の建築』から考える
長谷川豪×北山恒　GO HASEGAWA × KOH KITAYAMA
長谷川豪建築設計事務所　横浜国立大学教授
モデレータ 山道拓人 ツバメアーキテクツ

年間テーマ
「建築をつくることは未来をつくることである」

横浜国立大学の建築設計教育では、建築が置かれている歴史的・社会的・都市的背景を学びながら、論理的に思考することの大切さを教えている。建築が都市や社会の中でどのような役割を担い、意味を持ち、位置づけがされているのか。

20世紀の建築・都市に関する重要な思想から現代における建築・都市のあり方を考えていくことは、大事な教育プロセスでもある。そして、最終的には学生たちが建築家として自身の方向性、思想性を構築していくことが求められている。

後期の横浜建築都市学で取り上げる欧米の思想家による5つの都市論・建築の理論は、どのような時代的・社会的背景の中で生まれたのか。それらを紐解きながら、これからの新しい都市・建築とはどこに向かうべきなのかを議論し、考えたい。

今回の議論を通じて日本の現代社会と都市・建築を相対化させることで、日本発の新しい都市・建築に対するアプローチや理論が生まれることを期待したい。

横浜建築都市学［後期］

05 12月22日[火]
動的な境界
レム・コールハースの今日性をダッチモダンから考える
石田壽一×小嶋一浩　TOSHIKAZU ISHIDA × KAZUHIRO KOJIMA
東北大学教授　横浜国立大学教授/CAt
モデレータ 岩元真明 京都大学工学研究科助教/ICADA

20世紀の思想から考える、これからの都市・建築

時間 16:30-19:00
会場 IUIパワープラント・スタジオ 横浜国立大学都市イノベーション学府内

03 12月1日[火]
ふるまいの生産　アンリ・ルフェーブルに召喚されて
塚本由晴×藤原徹平
YOSHIHARU TSUKAMOTO × TEPPEI FUJIWARA
東京工業大学教授/アトリエ・ワン
モデレータ 南後由和 明治大学専任講師/社会学者

YOKOHAMA ARCHITECTURAL AND URBAN STUDIES

主催 横浜国立大学大学院都市イノベーション学府　お問い合わせ 横浜国立大学大学院/建築都市スクールY-GSA TEL: 045-339-4071 E-MAIL: ygsa@ynu.ac.jp URL: http://www.y-gsa.jp/ 横浜市保土ケ谷区常盤台79 エネルギーセンター IUI Power Plant Studio

「20世紀の思想から考える、これからの都市・建築」
（2015年度「横浜建築都市学F」）ポスター
横浜国立大学大学院都市イノベーション学府［大学］
AD, D: 加藤賢策　DF, SB: ラボラトリーズ

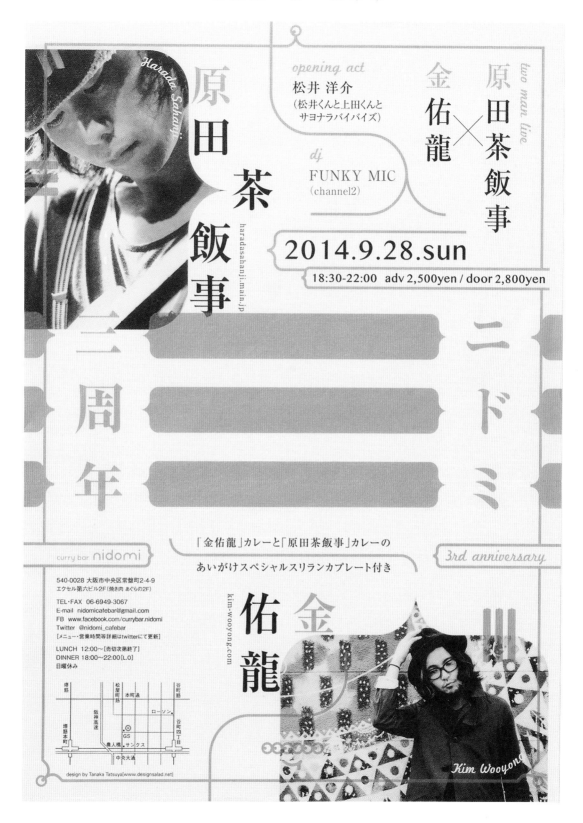

two man live
原田茶飯事 × 金佑龍

opening act
松井 洋介
（松井くんと上田くんと
サヨナラバイバイズ）

dj
FUNKY MIC
（channel2）

Harada Sahanji
原田茶飯事
haradasahanji.main.jp

2014.9.28.sun
18:30-22:00 adv 2,500yen / door 2,800yen

三周年

ニドミ

curry bar nidomi

「金佑龍」カレーと「原田茶飯事」カレーの
あいがけスペシャルスリランカプレート付き

3rd anniversary

540-0028 大阪市中央区常盤町2-4-9
エクセル第六ビル2F（焼き肉 あぐらの2F）
TEL・FAX 06-6949-3067
E-mail nidomicafebar@gmail.com
FB www.facebook.com/currybar.nidomi
Twitter @nidomi_cafebar
［メニュー・営業時間等詳細はtwitterにて更新］

LUNCH 12:00～［売切次第終了］
DINNER 18:00～22:00[L.O]
日曜休み

金佑龍
kim-wooyong.com

Kim Wooyong

design by Tanaka Tatsuya[www.designsalad.net]

ニドミ 三周年
フライヤー

nidomi［飲食業］
D, SB: タナカタツヤ

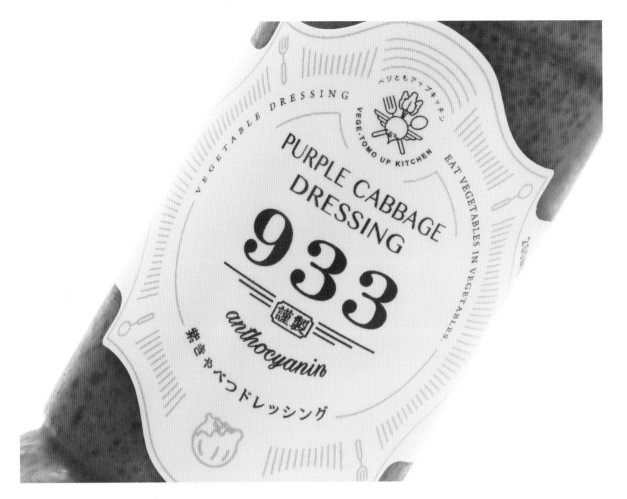

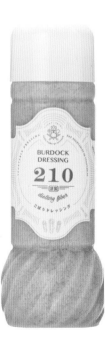

ベジともアップキッチン
パッケージ
ベジマンマ ヴァードリズム
［飲食店］
CD: 新名興生
DF, SB: キョウツウデザイン

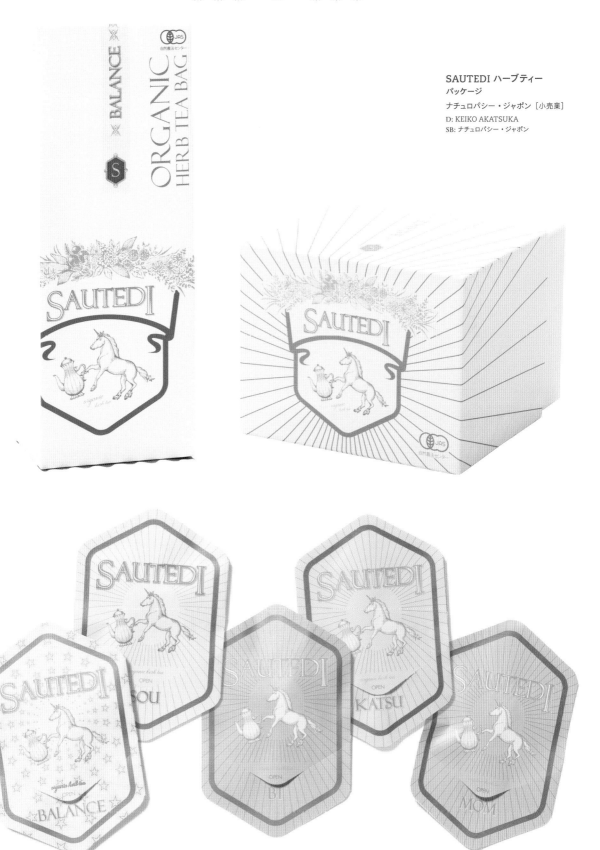

SAUTEDI ハーブティー
パッケージ
ナチュロパシー・ジャポン［小売業］
D: KEIKO AKATSUKA
SB: ナチュロパシー・ジャポン

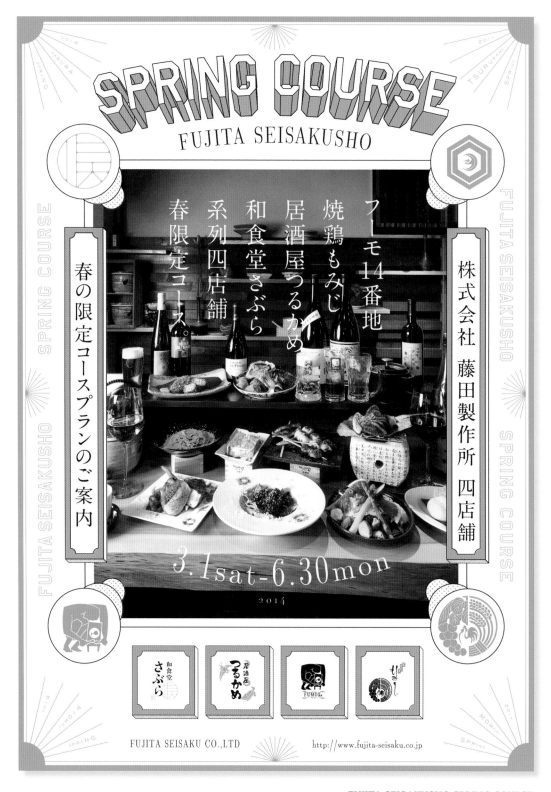

FUJITA SEISAKUSHO SPRING COURSE
フライヤー

藤田製作所 ［飲食業］

AD: 荒川 敬（BRIGHT inc.） P: Photo516
DF, SB: BRIGHT inc.

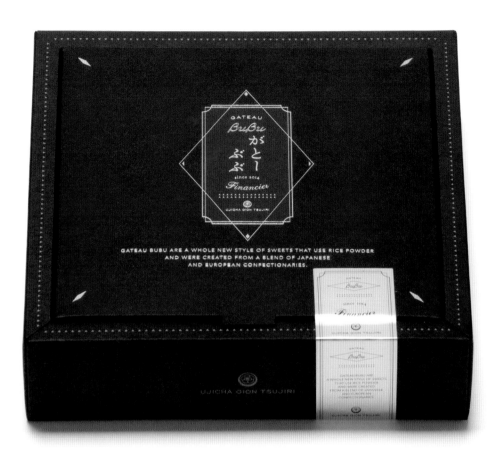

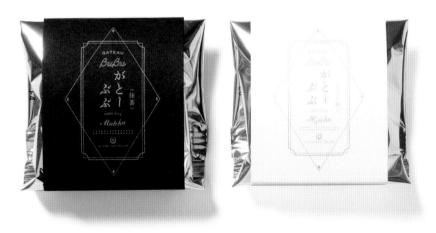

がとーぶぶ　パッケージ

祇園辻利 ［小売業］

Pr: 富永幸宏（AID-DCC Inc.）
CD: 中野勢吾（AID-DCC Inc.）
AD, D: 真木克英（alexcreate co.,LTD.）
D: 本田篤司（alexcreate co.,LTD.）
SB: 祇園辻利

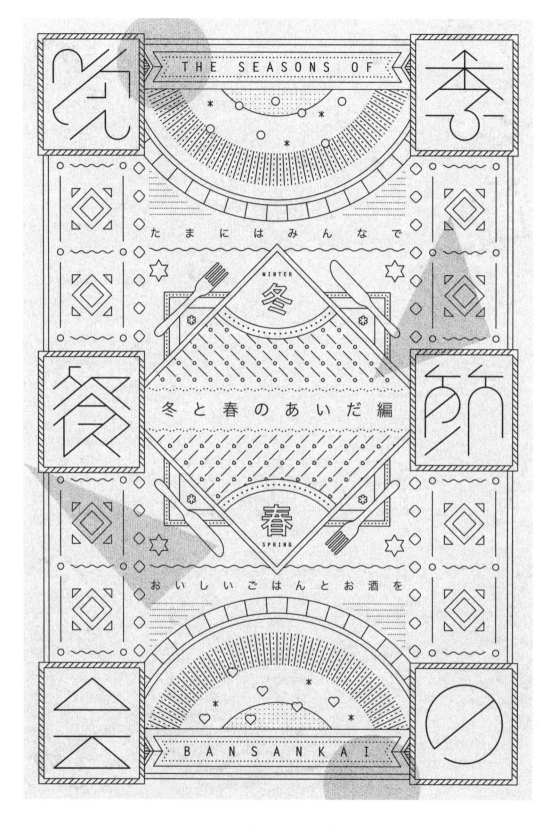

季節の晩餐会 冬と春のあいだ編
フライヤー

季節の晩餐会 ［イベント事業］
D, SB: Kawakami Daiki

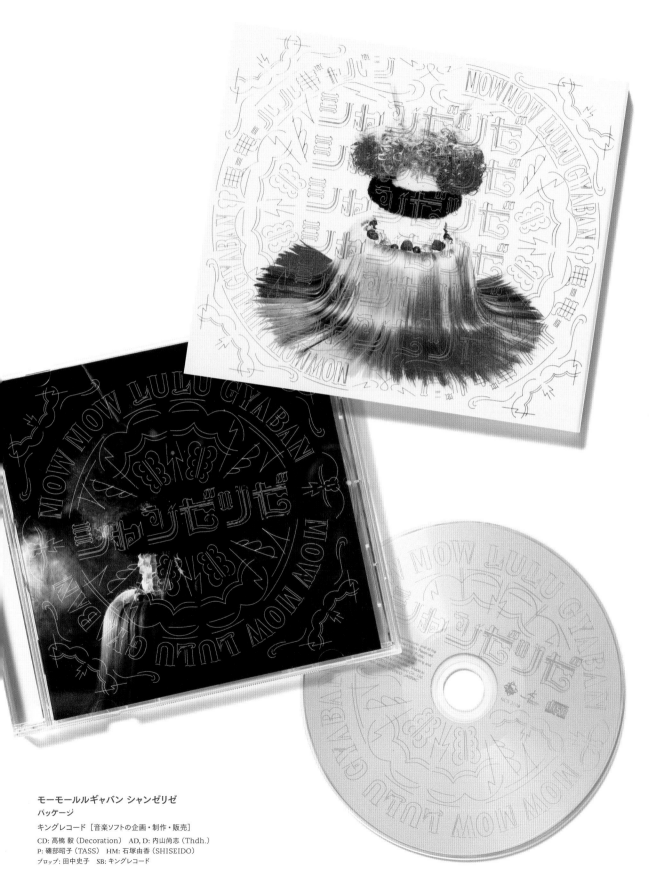

モーモールルギャバン シャンゼリゼ
パッケージ
キングレコード［音楽ソフトの企画・制作・販売］
CD: 高橋 毅（Decoration）　AD, D: 内山尚志（Thdh.）
P: 磯部昭子（TASS）　HM: 石塚由香（SHISEIDO）
プロップ: 田中史子　SB: キングレコード

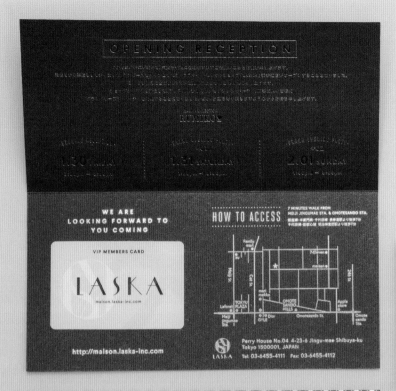

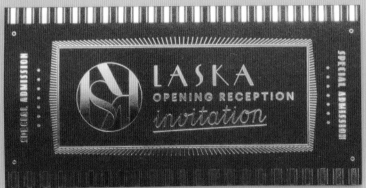

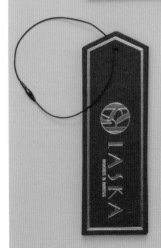

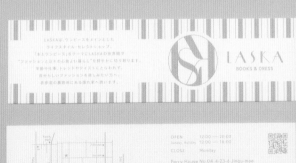

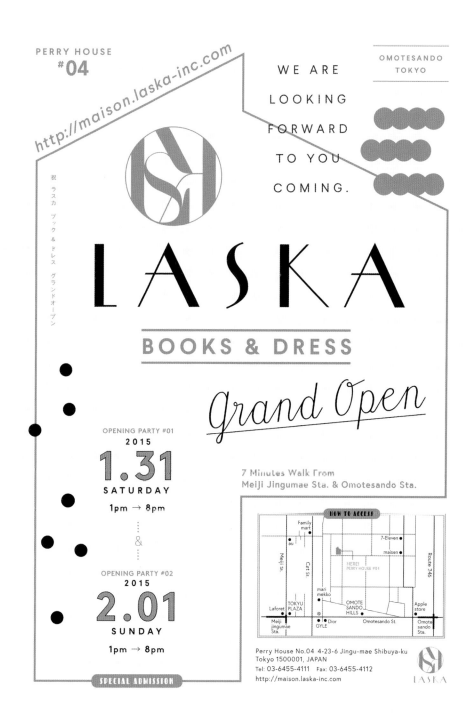

LASKA BOOKS & DRESS
ショップツール

LASKA［アパレル］

AD, D: 蒲生和典（GRAPHITICA）
DF, SB: GRAPHITICA

LASKA BOOKS & DRESS
ポスター

LASKA［アパレル］

AD, D: 蒲生和典（GRAPHITICA）
DF, SB: GRAPHITICA

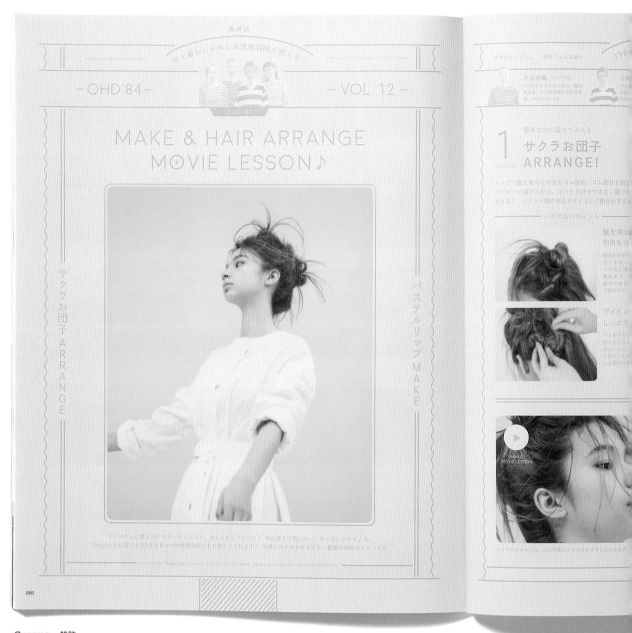

Ocappa　雑誌

髪書房［出版社］

AD, D: 山本洋介 (MOUNTAIN BOOK DESIGN)
P: 伊藤香織 (The VOICE MANAGEMENT)
ヘア: Sakura (Cocoon)　メイク: Chino (Cocoon)
DF, SB: MOUNTAIN BOOK DESIGN

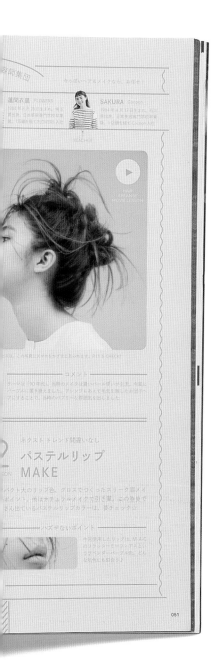

SKLO　ショップツール

SKLO［小売業］

CD, SB: SKLO　D: 品川美歩

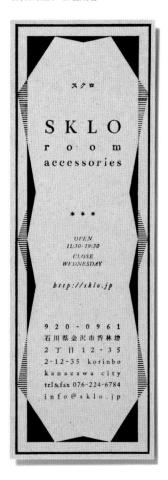
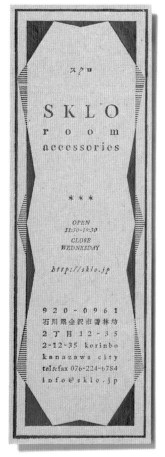

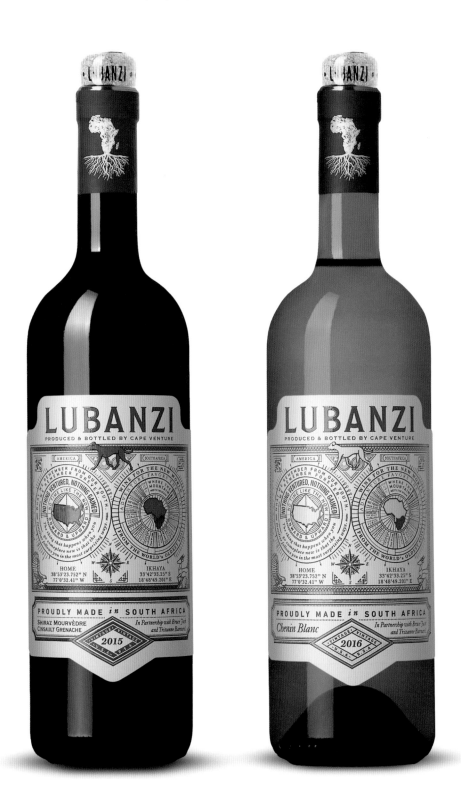

LUBANZI 商品ラベル

Indigo Wine Group［醸造業］
CD, AD, D, CW, I, DF, SB: Fanakalo
P: CM Muller Mullerfoto

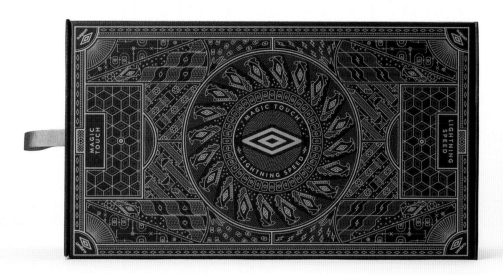

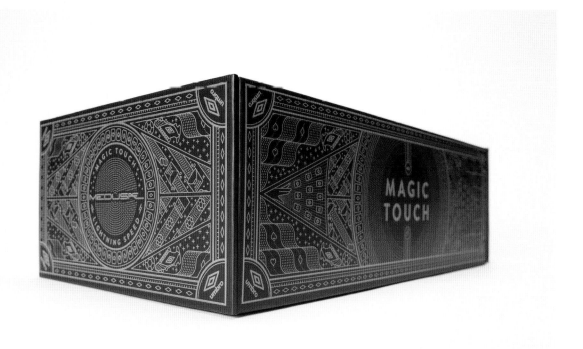

Magic Touch. Lightning Speed
パッケージ

Umbro ［スポーツ用品メーカー］

CD: Chris Myers AD: Rory Sutherland D: Ben Pritchard
I: Tom Nicklin Pr: Dani Wedderburn A, SB: LOVE.

和食堂さぶら　ショップカード

藤田製作所［飲食業］

AD, D: 荒川 敬（BRIGHT inc.）
DF, SB: BRIGHT inc.

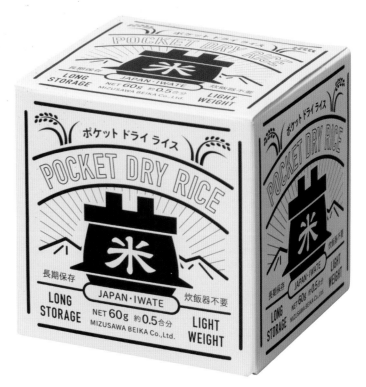

ポケットドライライス
パッケージ

水沢米菓［食料品製造業］

AD, D: 菅 渉宇
DF, SB: スガデザイン

1

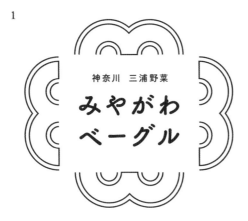

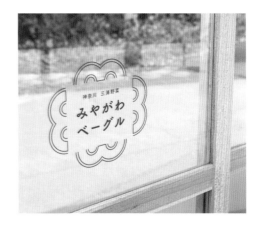

2

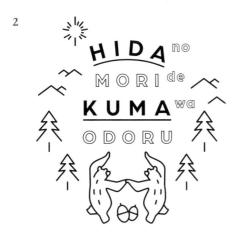

3

4

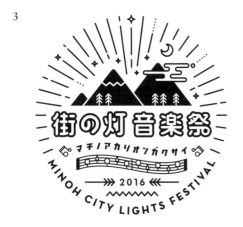

1

みやがわベーグル

みやがわベーグル［飲食業］

AD, D: 松本健一
P: 中村 晃
DF, SB: モトモト

2

飛騨の森でクマは踊る

飛騨の森でクマは踊る［林業］

CD: 寺井翔茉（Loftwork）
AD, D: 本田篤司（sekilala）
A: Loftwork
DF, SB: sekilala

3

街の灯音楽祭

街の灯音楽祭実行委員会
［イベント事業］

AD, D, I: 宍戸克成
DF, SB: COCODORU

4

TOCO TOCO
-Riverside Terrace-

TOCO TOCO
-Riverside Terrace-［飲食業］

AD, D: 宍戸克成
DF, SB: COCODORU

5

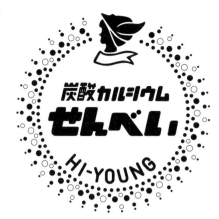

6

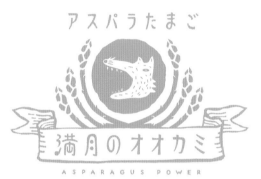

7

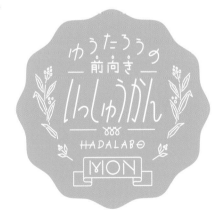

8

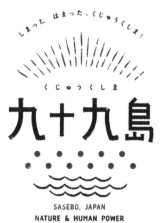

5
炭酸カルシウムせんべい
長池製菓 ［菓子製造業］
CD: 中林信晃 / 高橋俊充
AD, D: 安本須美枝
DF, SB: TONE Inc.

6
満月のオオカミ
いとう養鶏場 ［養鶏業］
CD, CW: 村川マルチノ佑子
AD, D: 羽山潤一
DF, SB: デジマグラフ

7
ゆうたろうの
前向きいっしゅうかん
ロート製薬 ［製造・販売］
AD: 牧 鉄兵 (CEKAI)
D: 上杉 滝 (Knot for, Inc.)
I: 上杉 咲 (Knot for, Inc.)
DF, SB: Knot for, Inc.

8
九十九島
佐世保市 ［行政］
AD: 堂々 穣
D: 浅田麻弥
A: 宣伝会議
DF, SB: DODO DESIGN

1

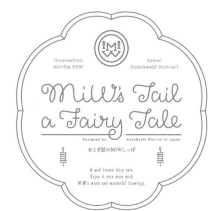

2

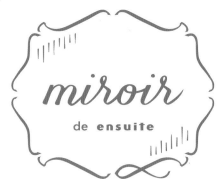

3

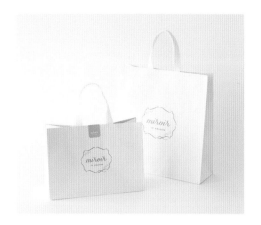

4

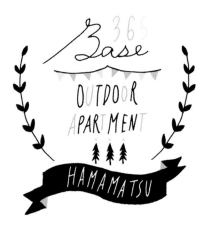

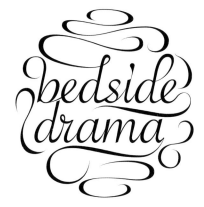

1

おとぎ話のMiWしっぽ

楠橋紋織［製造・販売］

AD, D: 松本幸二
DF, SB: グランドデラックス

2

miroir de ensuite

レナウン［アパレル］

AD: 置田陽介
D: 平田友也
DF, SB: アティテュード

3

365BASE outdoor apartment hamamatsu

ひつじ不動産［メディア事業］

I: 兎村彩野
SB: レブス

4

bedsidedrama

bedsidedrama［アパレル］

AD, D: 溝端 貢
DF, SB: ikaruga.

5

6

7

8

連続ドラマW

Good-Good the fortune cat

5
クロバー毛糸 モフモ
クロバー ［製造・販売］
DF, SB: ツバルスタジオ

6
クロバー毛糸 ルネッタ
クロバー ［製造・販売］
DF, SB: ツバルスタジオ

7
ぴあ日本酒フェスティバル
2015 酒春祭
ぴあ ［エンタテインメント業］
AD, D: 岩田俊彦
DF, SB: Age Global Networks

8
グーグーだって猫である2
WOWOW ［情報・通信業］
AD: 千原徹也（れもんらいふ）
D: 平崎絵理
DF, SB: れもんらいふ

1

2

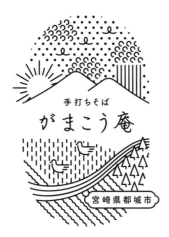

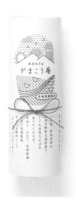

3

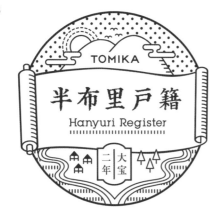

1

のものHAWAII

東日本旅客鉄道

[鉄道業・運輸業]

CD: 堂々 穣
AD: 長谷川和彦
A: ジェイアール東日本企画
DF, SB: DODO DESIGN

2

がまこう庵フライヤー

がまこう庵［飲食業］

AD, D: 林 真
DF, SB: vond゛

3

半布里戸籍

半布里文化遺産活用協議会

[教育・ボランティア]

AD, D, I: 森 美佳（zoomic）
DF, SB: zoomic

4

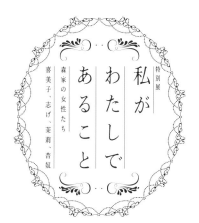

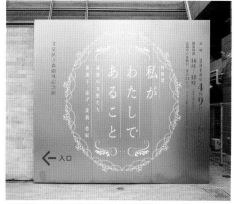

展覧会図録カバーのイメージ（左）を野外サインとしても活用した。

5

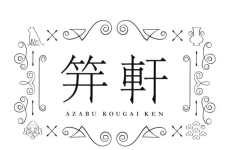

6

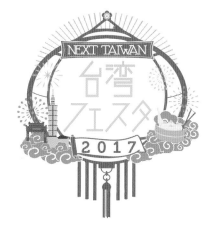

7

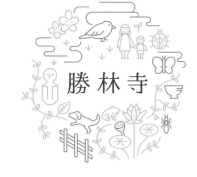

人と暮らしの
間にあるお寺

4
特別展「私がわたしであること
―森家の女性たち
喜美子、志げ、茉莉、杏奴―」
文京区立森鷗外記念館
（指定管理者：丹青社）［文学館］
AD, D: 溝端 貢
CW: 文京区立森鷗外記念館
P: 佐藤 基　DF, SB: ikaruga.

5
笄軒
笄軒［飲食業］
AD, D, SB: 石原絵梨

6
台湾フェスタ2017
台湾フェスタ実行委員会
［イベント事業］
CD: 桑澤祐樹　D: 志村佳彦
Pr: 渡辺尚史　DF: TERRACE
事務局, SB: EIGHTY ONE TOKYO

7
勝林寺
臨済宗 妙心寺派
萬年山 勝林寺［寺社］
CD: 近藤ナオ (asobot inc.)
AD, D: 吉田芳洋 (Nendesign)
AD: 菊池志帆 (Nendesign)
CW: 森田哲生 (Rockaku)
DF, SB: Nendesign inc.

1

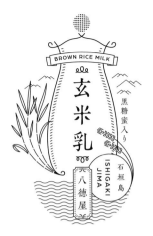

2

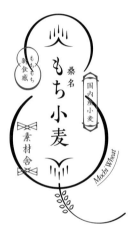

3

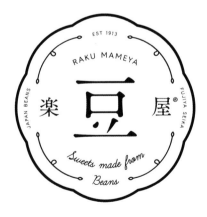

1

八徳屋 玄米乳

八徳屋 ［食料品製造業］

CD: 寺井翔茉 (Loftwork)
AD, D: 本田篤司 (sekilala)
A: Loftwork
DF, SB: sekilala

2

桑名もち小麦

保田商店 ［食料品製造業］

CD: いしがみあきよし
(Graphika inc.)
AD, D: 本田篤司 (sekilala)
A: Graphika inc.
DF, SB: sekilala

3

楽豆屋

冨士屋製菓本舗 ［菓子製造業］

AD, D: 志水 明
DF, SB: CEMENT PRODUCE DESIGN

4

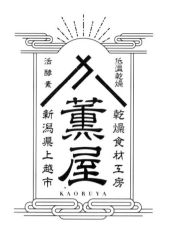

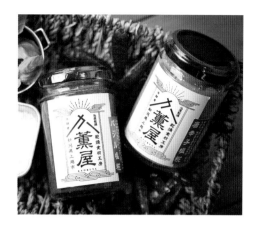

5

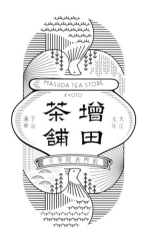

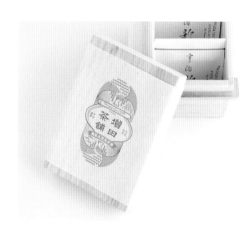

6

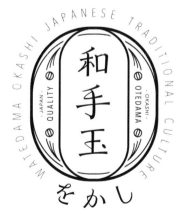

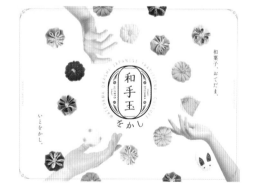

4
薫屋

薫屋 [食料品製造業]
AD, D: 石川竜太
D: 円山 恵
DF, SB: フレーム

5
増田茶舗

増田茶舗 [食料品小売]
CD, AD, D, SB: 増永明子
書家: 佐藤浩二 (ロゴ) /
寺島響水 (パッケージ)

6
和手玉をかし

FACTORY KURA [製造・販売]
AD, D: 志水 明
DF, SB: CEMENT PRODUCE DESIGN

1

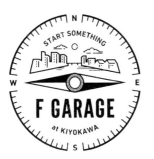

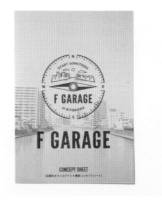

2

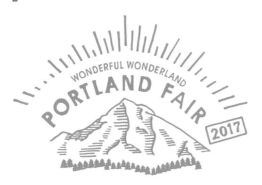

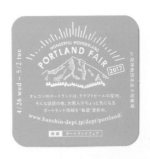

3

4

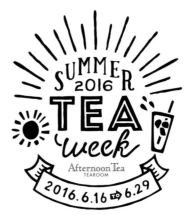

1
F GARAGE
Pacmanlab［不動産業］
CD, AD, フライヤーデザイン,
CW, P, Pr, SB: 谷口竜平
ロゴデザイン: 諫山直矢

2
ポートランドフェア
阪急阪神百貨店 阪神梅田本店
［商業施設］
AD: タナカタツヤ
ロゴデザイン: 鷲崎聡
（阪急デザインシステム）
Dr: 竹内 厚（Re:S）
DF, SB: 阪急デザインシステム

3
「大人の遠足」
TO2KAKU
D: 八木原 豊
DF, SB: レプス

4
アフタヌーンティー・
ティールーム
「SUMMER TEA WEEK」
サザビーリーグ
アイビーカンパニー［飲食業］
AD, D: 増子勇作
DF, SB: 増子デザイン室

5

6

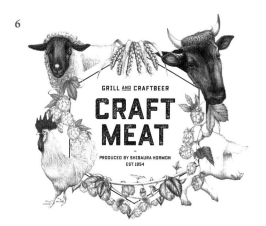

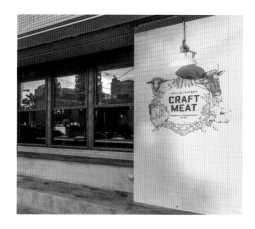

7

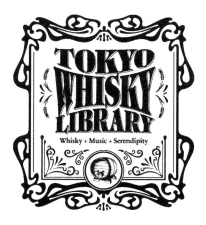

5
時計宝石修理研究所

時計宝石修理研究所［修理業］
CD: 新名興生
P: 廣瀬洋平
DF, SB: キョウツウデザイン

6
GRILL AND CRAFTBEER
CRAFT MEAT

ケーオープロジェクト［飲食業］
CD, AD, D: 飯島 理 (nide Inc.)
I: 青梅美芽
DF, SB: nide Inc.

7
南青山
「TOKYO Whisky Library」

EDGE［飲食業］
AD, D: 永井弘人
P: 服部恵介
DF, SB: アトオシ

1

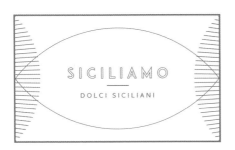

2

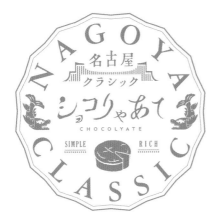

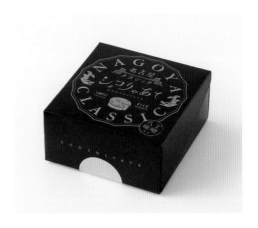

3

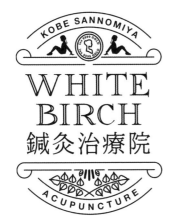

1	2	3
シチリアーモ	**ショコりゃあて**	**ホワイトバーチ鍼灸治療院**
シチリアーモ［菓子製造・販売］	**（クラシックショコラ）**	ホワイトバーチ鍼灸治療院［療術業］
CD: 久田祐輝	フレシュール［菓子製造業］	CD, D: 新名興生
D: 大屋奈々子	AD, D: 有田真一	DF, SB: キョウツウデザイン
P: 村川麻衣	DF, SB: SHUTTLE	
DF, SB: オットーデザインラボ		

Index

インデックス

Clients クライアント

あ

I.P.S. ⋯⋯⋯⋯⋯⋯⋯⋯⋯⋯⋯⋯⋯ 032
aglaia ⋯⋯⋯⋯⋯⋯⋯⋯⋯⋯⋯⋯ 037
朝日新聞社 ⋯⋯⋯⋯⋯⋯⋯⋯⋯⋯ 169
アシックスジャパン ⋯⋯⋯⋯⋯⋯⋯ 140
アップリンク ⋯⋯⋯⋯⋯⋯⋯⋯⋯ 102
アトレ ⋯⋯⋯⋯⋯⋯⋯⋯⋯⋯⋯⋯ 145
彩プロ ⋯⋯⋯⋯⋯⋯⋯⋯⋯⋯⋯⋯ 189
アライヴァル ⋯⋯⋯⋯⋯⋯⋯⋯⋯ 156
ALICE ⋯⋯⋯⋯⋯⋯⋯⋯⋯⋯⋯⋯ 030
アルマロードコーヒー ⋯⋯⋯⋯⋯ 118
アンリ・ルルー ⋯⋯⋯⋯⋯⋯⋯⋯ 075
イー・エム・デザイン ⋯⋯⋯⋯⋯ 082
石屋製菓 ⋯⋯⋯⋯⋯⋯⋯⋯⋯⋯⋯ 060
伊勢丹 ⋯⋯⋯⋯⋯⋯⋯⋯⋯ 135, 146
市川市芳澤ガーデンギャラリー ⋯ 054
いとう養鶏場 ⋯⋯⋯⋯⋯⋯⋯⋯⋯ 207
茨城県陶芸美術館 ⋯⋯⋯⋯⋯⋯⋯ 058
ウエストセンター ⋯⋯⋯⋯⋯⋯⋯ 039
上羽絵惣 ⋯⋯⋯⋯⋯⋯⋯⋯⋯⋯⋯ 163
うかい ⋯⋯⋯⋯⋯⋯⋯⋯⋯⋯⋯⋯ 092
宇都宮美術館 ⋯⋯⋯⋯⋯⋯⋯⋯⋯ 134
越前おおの雇用創造推進協議会 ⋯ 116
EDGE ⋯⋯⋯⋯⋯⋯⋯⋯⋯⋯⋯⋯ 215
fmいずみ797 林宏樹 JAZZ交差点 ⋯ 036
負野薫玉堂 ⋯⋯⋯⋯⋯⋯⋯⋯⋯⋯ 182
大垣市スイトピアセンター ⋯⋯⋯ 055
大垣市文化事業団 ⋯⋯⋯⋯⋯⋯⋯ 143
大阪市立東洋陶磁美術館 ⋯⋯⋯⋯ 069
ONOMICHI U2 ⋯⋯⋯⋯⋯⋯⋯⋯ 035
小美玉市 ⋯⋯⋯⋯⋯⋯⋯⋯⋯⋯⋯ 098

か

高雄市政府文化局 ⋯⋯⋯⋯⋯⋯⋯ 137
薫屋 ⋯⋯⋯⋯⋯⋯⋯⋯⋯⋯⋯⋯⋯ 213

加加阿伝来所 ⋯⋯⋯⋯⋯⋯⋯⋯⋯ 158
学研ステイフル ⋯⋯⋯⋯⋯⋯⋯⋯ 026
神奈川県民ホール ⋯⋯⋯⋯⋯⋯⋯ 073
カネ七畠山製茶 ⋯⋯⋯⋯⋯⋯⋯⋯ 117
カネツル砂子商店 ⋯⋯⋯⋯⋯⋯⋯ 176
がまこう庵 ⋯⋯⋯⋯⋯⋯⋯⋯⋯⋯ 210
髪書房 ⋯⋯⋯⋯⋯⋯⋯⋯⋯⋯⋯⋯ 200
上峰町 ⋯⋯⋯⋯⋯⋯⋯⋯⋯⋯⋯⋯ 039
祇園辻利 ⋯⋯⋯⋯⋯⋯⋯⋯⋯⋯⋯ 195
菊水産業 ⋯⋯⋯⋯⋯⋯⋯⋯⋯⋯⋯ 179
季節の晩餐会 ⋯⋯⋯⋯⋯⋯⋯⋯⋯ 196
京都工芸繊維大学美術工芸資料館 ⋯ 149
京都文化博物館 ⋯⋯⋯⋯⋯⋯⋯⋯ 056
キリンビール ⋯⋯⋯⋯⋯ 010, 012, 184
キングレコード ⋯⋯⋯⋯⋯⋯ 086, 197
くじまの森 ⋯⋯⋯⋯⋯⋯⋯⋯⋯⋯ 108
楠橋紋織 ⋯⋯⋯⋯⋯⋯⋯⋯⋯ 083, 208
KUZUHA MALL ⋯⋯⋯⋯⋯⋯⋯⋯ 013
ground co., ltd ⋯⋯⋯⋯⋯⋯⋯⋯ 035
croppu ⋯⋯⋯⋯⋯⋯⋯⋯⋯⋯⋯⋯ 090
クロバー ⋯⋯⋯⋯⋯⋯⋯⋯⋯⋯⋯ 209
ケーオープロジェクト ⋯⋯⋯⋯⋯ 215
笄軒 ⋯⋯⋯⋯⋯⋯⋯⋯⋯⋯⋯⋯⋯ 211
光和印刷 ⋯⋯⋯⋯⋯⋯⋯⋯⋯⋯⋯ 058
国立民族学博物館 ⋯⋯⋯⋯⋯⋯⋯ 147
小林製鋏 ⋯⋯⋯⋯⋯⋯⋯⋯⋯⋯⋯ 173
コンセプション ⋯⋯⋯⋯⋯⋯⋯⋯ 051

さ

THE株式会社 ⋯⋯⋯⋯⋯⋯⋯⋯⋯ 172
相模原市民文化財団 ⋯⋯⋯⋯⋯⋯ 165
サザビーリーグ アイビーカンパニー ⋯ 214
佐世保市 ⋯⋯⋯⋯⋯⋯⋯⋯⋯⋯⋯ 207
サッポロビール ⋯⋯⋯⋯⋯⋯⋯⋯ 186
The Trunk Market ⋯⋯⋯⋯⋯⋯⋯ 047
SABON ⋯⋯⋯⋯⋯⋯⋯⋯ 018, 062, 063

澤田屋 ⋯⋯⋯⋯⋯⋯⋯⋯⋯⋯⋯⋯⋯ 175	としま文化創造プロジェクト実行委員会 ⋯⋯⋯⋯⋯⋯ 151
さんぴん ⋯⋯⋯⋯⋯⋯⋯⋯⋯⋯⋯⋯ 164	TOCCA BEAUTY ⋯⋯⋯⋯⋯⋯⋯⋯⋯⋯ 074
CTB ⋯⋯⋯⋯⋯⋯⋯⋯⋯⋯⋯⋯⋯⋯ 133	鳥取砂丘ビアフェスタ実行委員会 ⋯⋯⋯⋯⋯⋯ 126
J-WAVE ⋯⋯⋯⋯⋯⋯⋯⋯⋯⋯⋯⋯ 167	TO2KAKU ⋯⋯⋯⋯⋯⋯⋯⋯⋯⋯⋯ 214
資生堂 ⋯⋯⋯⋯⋯⋯⋯⋯ 077, 087, 135	トヨタ自動車 ⋯⋯⋯⋯⋯⋯⋯⋯⋯⋯ 096
資生堂パーラー ⋯⋯⋯⋯⋯⋯⋯ 016, 017	
シチリアーモ ⋯⋯⋯⋯⋯⋯⋯⋯⋯⋯ 216	
渋谷ヒカリエ ⋯⋯⋯⋯⋯⋯⋯⋯⋯⋯ 034	
シュクレイ ⋯⋯⋯⋯⋯⋯ 031, 043, 094	**な**
シュゼット・ホールディングス ⋯⋯ 044, 064, 065	
少女都市 ⋯⋯⋯⋯⋯⋯⋯⋯⋯⋯⋯⋯ 138	中井観光農園 ⋯⋯⋯⋯⋯⋯⋯⋯⋯⋯ 119
新国立劇場運営財団 ⋯⋯⋯⋯⋯ 014, 015	長池製菓 ⋯⋯⋯⋯⋯⋯⋯⋯⋯⋯⋯⋯ 207
SKLO ⋯⋯⋯⋯⋯⋯⋯⋯⋯⋯⋯⋯⋯ 201	中川政七商店 ⋯⋯⋯⋯⋯⋯ 170, 171, 172
studio souko 450 ⋯⋯⋯⋯⋯⋯⋯⋯ 151	ナチュロパシー・ジャポン ⋯⋯⋯⋯⋯⋯ 193
ソレイユ ⋯⋯⋯⋯⋯⋯⋯⋯⋯ 088, 089	奈良県生駒市 ⋯⋯⋯⋯⋯⋯⋯⋯⋯⋯ 099
	2016さいたまクリテリウム実行委員会 ⋯⋯⋯ 154
	ニッケコルトンプラザ ⋯⋯⋯⋯⋯⋯⋯⋯ 144
	nidomi ⋯⋯⋯⋯⋯⋯⋯⋯⋯⋯⋯⋯ 191
た	日本経済新聞社 ⋯⋯⋯⋯⋯⋯⋯⋯⋯⋯ 129
	日本フィルハーモニー交響楽団 ⋯⋯⋯⋯⋯ 103
大雪地ビール ⋯⋯⋯⋯⋯⋯⋯⋯⋯⋯ 148	
台湾フェスタ実行委員会 ⋯⋯⋯⋯⋯⋯ 211	
W TOKYO INC. ⋯⋯⋯⋯⋯⋯⋯⋯⋯ 081	**は**
タムラファーム ⋯⋯⋯⋯⋯⋯⋯⋯⋯ 177	
チャーリー ⋯⋯⋯⋯⋯⋯⋯⋯ 029, 166	ハーゲンダッツ ジャパン ⋯⋯⋯⋯⋯⋯⋯ 022
チョコレートハウス ⋯⋯⋯⋯⋯⋯⋯⋯ 173	パイ インターナショナル ⋯⋯⋯⋯⋯ 070, 071
辻利 ⋯⋯⋯⋯⋯⋯⋯⋯⋯⋯⋯⋯⋯ 178	八徳屋 ⋯⋯⋯⋯⋯⋯⋯⋯⋯⋯⋯⋯ 212
鶴岡市 ⋯⋯⋯⋯⋯⋯⋯⋯⋯⋯⋯⋯ 123	Pacmanlab ⋯⋯⋯⋯⋯⋯⋯⋯⋯⋯ 214
DNP文化振興財団 ⋯⋯⋯⋯⋯⋯⋯⋯ 149	PANIER DES SENS ⋯⋯⋯⋯⋯⋯ 076, 077
手紙社 ⋯⋯⋯⋯⋯⋯⋯⋯⋯⋯ 036, 112	半布里文化遺産活用協議会 ⋯⋯⋯⋯⋯⋯ 210
デンマークヨーグルト ⋯⋯⋯⋯⋯⋯⋯ 093	PAPABUBBLE JAPAN ⋯⋯⋯⋯⋯⋯⋯ 028
東急文化村 ⋯⋯⋯⋯⋯⋯⋯⋯⋯⋯ 057	パルコ ⋯⋯⋯⋯⋯⋯⋯⋯⋯⋯ 128, 133
東京藝術大学大学美術館 ⋯⋯⋯⋯⋯⋯ 169	阪急阪神百貨店 阪神梅田本店 ⋯⋯⋯⋯⋯ 214
東京動物園協会 葛西臨海水族園 ⋯⋯ 114, 115	ぴあ ⋯⋯⋯⋯⋯⋯⋯⋯⋯⋯⋯⋯⋯ 209
東京マラソン財団 ⋯⋯⋯⋯⋯⋯⋯⋯ 130	pdc ⋯⋯⋯⋯⋯⋯⋯⋯⋯⋯⋯⋯⋯ 101
TOSO LIVING PROJECT ⋯⋯⋯⋯⋯ 142	美瑛町農業協同組合 ⋯⋯⋯⋯⋯⋯⋯⋯ 107
徳川美術館 ⋯⋯⋯⋯⋯⋯⋯⋯⋯⋯ 155	東日本旅客鉄道 ⋯⋯⋯⋯⋯⋯⋯⋯⋯ 210
時計宝石修理研究所 ⋯⋯⋯⋯⋯⋯⋯ 215	飛騨の森でクマは踊る ⋯⋯⋯⋯⋯⋯⋯ 206
TOCO TOCO -Riverside Terrace- ⋯⋯⋯ 206	ひつじ不動産 ⋯⋯⋯⋯⋯⋯⋯⋯⋯⋯ 208

ビューティーエクスペリエンス	033
弘前市	124
弘前市役所	121
FACTORY KURA	213
藤田製作所	194, 204
冨士屋製菓本舗	212
ブシロードミュージック	139
プラザスタイル カンパニー	100
プリンセスミュージアム	072
フレシュール	216
Bunkamura ザ・ミュージアム	066
文化メディアワークス	141
文京区立森鷗外記念館(指定管理者:丹青社)	211
ペガサスキャンドル	180
ベジマンマ ヴァードリズム	192
bedsidedrama	208
豊川堂	038
北海道日本ハムファイターズ	080
ホワイトバーチ鍼灸治療院	216

ま

増田茶舗	213
街の灯音楽祭実行委員会	122, 206
丸ヱ寺江食品	025
まるたま市実行委員会	024
マルハチ村松	174
丸福繊維	100
丸紅ファッションプランニング	160
水沢米菓	204
光浦醸造工業	078
蜜屋本舗	095
みやがわベーグル	206
民芸あき	125
武蔵野美術大学	181
ムソー	177
無茶々園	111

目黒区美術館	159
METIS	120
MOR	084, 085
Morozoff Limited	020

や

野菜基地	029
保田商店	212
山口県立美術館	068
横浜国立大学大学院都市イノベーション学府	190
横浜市交通局	045
YOSHIMOTO CREATIVE AGENCY	133
YOM	091

ら

LASKA	198, 199
LAMY	029
RENEW×大日本市博覧会実行委員会	168
リリー文化学園	141
リンクムービースタジオ	098
臨済宗 妙心寺派 萬年山 勝林寺	211
LUMINE CO.,LTD.	106
Les Gants Tokyo	040
レナウン	208
Les Merveilleuses LADURÉE	059
REMBRANDT VR	188
ロート製薬	207
六本木アートナイト実行委員会	136
Romanthings	037
LoLLIA	075
ロングライド	104

Submitters 作品提供者（者）

わ

WOWOW ···································· 209

AtoZ

"Ach" vegan chocolate ···················· 048

BOHEMIAN BEVERAGE REVOLUTION COMPANY ······· 042

CAIRNSLINK Pty Ltd. ······················ 109

ELVAMA BVBA ···························· 049

French Broad Chocolates ·················· 041

Indigo Wine Group ······················· 202

Pure & Co ····························· 152

Solms Delta ··························· 046

Staios ·······························052

Stumptown Coffee Roasters ················ 049

The Great South African Wine Company ········ 050

Umbro ······························· 203

あ

相澤事務所 ············ 040, 044, 045, 064, 065, 073, 188

IC4DESIGN ····························· 047

i,D ································· 141

I.P.S. ······························· 032

アクロバット ·························· 034

アップリンク ·························· 102

アティテュード ························· 208

アトオシ ····························· 215

アトランスチャーチ ····················· 072

彩プロ ······························· 189

粟辻デザイン ·················· 175, 178

ikaruga. ···················· 208, 211

石原絵梨 ························ 211

石屋製菓 ······················· 060

いすたえこ（NNNNY）·················· 128

上羽絵惣 ······················· 163

vond° ························· 210

うかい ························· 092

Age Global Networks ················ 209

EIGHTY ONE TOKYO ················· 211

APRIL ························· 080

エイベックス・エンタテインメント ·········· 131

負野薫玉堂 ······················· 182

OUWN ························· 106

大垣市文化事業団 ··················· 143

大竹竜平 ······················· 181

大野 舞 ························· 165

オットーデザインラボ ················· 216

か

Kawakami Daiki ················· 138, 196

祇園辻利 ························· 195

キョウツウデザイン ·········· 192, 215, 216

京都文化博物館 ··················· 056

キングレコード ……………………………… 086, 197

久能真理 …………………………………………… 156

GRAPHITICA …………………………… 037, 198, 199

グランドデラックス ………………………… 083, 208

CREATIVE POWER UNIT …………………… 010, 012

グローバル プロダクト プランニング

……………… 074, 075, 076, 077, 084, 085

クロンティップ ………………………………… 041

国立民族学博物館 ……………………………… 147

COCODORU ……………………… 120, 122, 206

coton design …………………………………… 144

さ

サイフォン・グラフィカ ……………… 024, 038

THE株式会社 ……………………………………… 172

THAT'S ALL RIGHT. …………… 031, 043, 094

サッポロビール ………………………………… 186

サトウサンカイ ………………………… 054, 055

SAFARI inc. ……………………………… 026, 035

SABON …………………………… 018, 062, 063

サン・アド …………………………… 014, 015

さんぴん ………………………………………… 164

G_GRAPHICS INC. ……………………………… 099

GKグラフィックス ……………………………… 184

J-WAVE …………………………………………… 167

資生堂 ……………………………………… 077, 087

資生堂パーラー ………………………… 016, 017

SHUTTLE ………………………………………… 216

シュンビン ……………………………… 117, 125

シルシ …………………………………………… 069

zoomic …………………………………… 151, 210

スガデザイン …………………………………… 204

SKLO ……………………………………………… 201

ステレオテニス ………………………………… 135

sekilala …………………………………… 206, 212

CEMENT PRODUCE DESIGN ………… 140, 176, 179, 212, 213

た

髙林直俊 …………………………………………… 109

タナカタツヤ ……………………………………… 191

谷口竜平 …………………………………………… 214

地域法人無茶々園 ……………………… 110, 111

チャーリー ……………………………… 029, 166

CHALKBOY ……………………… 013, 020, 035

TSUGI …………………………………………… 168

ツバルスタジオ ………………… 088, 089, 209

DNP文化振興財団 ……………………………… 149

design office Switch …………………………… 100

デザイン事務所カギカッコ ……… 025, 107, 148

デジマグラフ …………… 118, 158, 173, 207

寺島デザイン制作室 …………………………… 119

電通 ………………………………………… 162, 177

デンマークヨーグルト ………………………… 093

東急文化村 ……………………………… 057, 066

東京動物園協会 葛西臨海水族園 ……… 114, 115

東京マラソン財団 ……………………………… 130

DODODESIGN …………………………… 207, 210

TONE Inc. ……………………………………… 207

徳川美術館 ……………………………………… 155

利光春華 ………………………………… 081, 096

凸版印刷 …………………………………………… 039

トライゴン・グラフィックス・サービス …… 154

トランク ………………………………… 058, 098

な

NICE GUY ………………………………………… 142

ナウイデザイン ………………………………… 126

中川政七商店 …………………… 170, 171, 172

中野デザイン事務所 …………………………… 159

ナチュロパシー・ジャパン …………………… 193

napsac …………………………………………… 039

ナノナノグラフィックス ……………………… 129

nide Inc. ································· 215

日本フィルハーモニー交響楽団 ········· 103

Nendesign inc. ······················· 211

Knot for, Inc. ························ 207

野村デザイン制作室 ···················· 068

は

ハーゲンダッツ ジャパン ··············· 022

畑ユリエ ························· 133, 146

VATEAU ······························· 091

原条令子 ················· 070, 071, 134

阪急デザインシステム ·················· 214

はんどれい ···························· 123

pdc ································· 101

美術出版社 ···························· 169

ビューティーエクスペリエンス ·········· 033

Hirokazu Matsuda ···················· 090

弘前市 ······························· 124

弘前市役所 ···························· 121

BRIGHT inc. ············· 051, 194, 204

FLATROOM ····························· 151

ブラン ······························· 145

フレーム ························· 173, 213

ペガサスキャンドル ···················· 180

ま

MOUNTAIN BOOK DESIGN ····· 036, 112, 200

増子デザイン室 ··········· 028, 082, 214

増永明子 ····························· 213

マルハチ村松 ·························· 174

光浦醸造工業 ·························· 078

蜜屋本舗 ····························· 095

三宅瑠人 ····························· 030

ムソー ······························· 177

モトモト ····························· 206

や

野菜基地 ····························· 029

山川春奈 ····························· 100

ヨックモック ·························· 075

ら

LUCK SHOW ···························· 036

ラボラトリーズ ························ 190

Listen ······························ 108

ルームコンポジット ···················· 139

レプス ··················· 029, 208, 214

Les Merveilleuses LADURÉE. ·········· 059

れもんらいふ ··················· 160, 209

六感デザイン ·························· 116

Romanthings ·························· 037

ロングライド ·························· 104

AtoZ

Fanakalo ············· 046, 049, 050, 202

GINGER MONKEY DESIGN ················· 042

Gintaré Marcinkevičiené Manufacturer: Tygelis

································· 048

I WANT design ························ 152

Jialu Li ····························· 052

LIVE WAREHOUSE ······················ 137

LOVE. ································ 203

Stumptown Coffee Roasters ··········· 049

デコレーション・グラフィックス

装飾で魅力的にみせるデザイン

2017年12月18日 初版第1刷発行

編著
パイ インターナショナル

アートディレクション	Art Director
松村大輔 (PIE Graphics)	Daisuke Matsumura (PIE Graphics)
デザイン	Designer
能城成美 (PIE Graphics)	Narumi Noshiro (PIE Graphics)
撮影	Photographer
藤本邦治	Kuniharu Fujimoto
翻訳	Translator
パメラ・ミキ	Pamela Miki
執筆	Editor & Coordinator
市川水緒	Minao Ichikawa
長祖久美子	Kumiko Nagaso
長安さほ	Saho Nagayasu
名嘉山直哉	Naoya Nakayama
編集	Editor
杵淵恵子	Keiko Kinefuchi
発行人	Publisher
三芳寛要	Hiromoto Miyoshi

発行元
株式会社 パイ インターナショナル
〒170-0005
東京都豊島区南大塚2-32-4
TEL 03-3944-3981
FAX 03-5395-4830
sales@pie.co.jp

Published by
PIE International Inc.
2-32-4 Minami-Otsuka,
Toshima-ku, Tokyo
170-0005 JAPAN
sales@pie.co.jp

印刷・製本
図書印刷株式会社

Printed by
Tosho Printing Co., Ltd.